麥 田 人 文

王德威／主編

目次

導讀之一　未竟之評論與具現　單德興　　**007**

導讀之二　在戰場撿拾破碎的彈片　彭明輝　　**025**

譯 者 序　反常而合道：晚期風格　彭淮棟　　**047**

前　　言　瑪麗安·薩依德　　**063**

導　　論　麥可·伍德　　**067**

第一章　適／合時與遲／晚　　079

第二章　返回十八世紀　　107

第三章　《女人皆如此》：衝擊極限　　137

第四章　論惹內　　169

第五章　流連光景的舊秩序　　195

第六章　顧爾德：炫技家／知識分子　　229

第七章　晚期風格略覽　　251

註　　288

索　引　　294

導讀之一

未竟之評論與具現

單德興（中央研究院歐美研究所研究員兼所長）

〔貝多芬並沒有把他的晚期作品〕做成和諧的綜合。身為離析的力量，他在時間裡將它們撕裂，或許是以便將它們存諸永恆。在藝術史上，晚期作品是災難。

——阿多諾

如果晚期藝術並非表現為和諧與解決，而是冥頑不化、難解，還有未解決的矛盾，又怎麼說呢？如果年紀與衰頹產生的不是「成熟是一切」的那種靜穆？……我有意探討這種晚期風格的經驗，這經驗涉及一種不和諧的、非靜穆的緊張，最重要的是，涉及一種刻意不具建設性的，逆行的創造。

——薩依德

　　薩依德（1935-2003）在1997年8月初次接受筆者訪談時，曾將自己的學術生涯分為四期，其中「最後一期，也就是我現在寫作的時期，又更常回到美學。我正在寫回憶錄；也在寫一本書討論我所謂的『晚期風格』（late style）──藝術家在藝術生涯最後階段的風格……」。前者就是1999年出版的《鄉關何處：薩依德回憶錄》（*Out of Place: A Memoir*）；後者則在他生前始終未能終卷，直到2006年才結集出版，距離他去世已經三年，便是這本《論晚期風格：反常合道的音樂與文學》（*On Late Style: Music and Literature Against the Grain*）。從遺孀瑪麗安・薩依德（Mariam C. Said）的〈前言〉和編者麥可・伍德（Michael Wood）的〈導論〉可知，根據薩依德的寫作計畫，此書原訂2003年12月完稿，但天不假年，作者於9月25日溘然長逝，因此本書是編者根據多方面資料爬梳整理而成，留下許多未竟之跡（尤其是末章），因此在薩依德所有著作中，具有其獨特的形式與意義。

　　其實，薩依德有關「晚期風格」的觀點頗受阿多諾（Theodor W. Adorno, 1903-1969）討論貝多芬晚期風格的啟發（他在晚年的一次訪談中，曾自稱是「唯一真正的阿多諾追隨者」），並擴大到更多不同藝術家與文學家的晚期作品。本書第一章便引用阿多諾的觀點：「晚期作品的

成熟，不同於水果之熟。它們並不圓諧，而是充滿溝紋，甚至滿目瘡痍。它們缺乏甘芳，令那些只知選樣嘗味之輩澀口、扎嘴而走。」薩依德加以引申如下：「貝多芬的晚期作品未經某種更高的綜合予以調和、收編：它們不合任何圖式，無法調和、解決，因為它們那種無法解決、那種未經綜合的碎片性格是本乎體質，既非裝飾，亦非其他什麼事物的象徵。貝多芬的晚期作品顯現的其實是『失去全體性』（lost totality），因此是災難性的作品。」綜觀此書，明顯可見阿多諾對於薩依德的影響與啟發。

什麼是「晚」（lateness）

至於「晚」（lateness）這個概念究竟如何？意有何指？薩依德寫道：「對阿多諾，**晚**是超越可接受的、正常的而活下來；此外，『晚』包括另一個觀念，就是你其實根本不可能在『晚』之後繼續發展，不可能超越『晚』，也不可能把自己從晚期裡提升出來，而是只能增加晚期的深度。沒有超越或統一這回事。……而且，『晚』字當然包含一個人生命的晚期階段。」不僅如此，薩依德還指出兩點，強調貝多芬晚期風格之所以緊扣阿多諾的心弦，正是由於其作品的疏離、隱晦、抗拒、新意與挑釁性格：首

先，「貝多芬的晚期風格揪緊阿多諾心弦，原因在於貝多芬那些沒有機動性的、抗拒社會的最後作品，以完全弔詭的方式，變成現代音樂裡的新意所在」；其次，「晚期風格的貝多芬，那樣毫無顧惜地疏離且隱晦，絕不單純是個怪癖反常、無關宏旨的現象，而是變成具有原型意義的現代美學形式，另外，這形式由於與資產階級保持距離、拒斥資產階級，甚至拒絕悄無聲息死亡，而獲致更大的意義與挑釁性格。」這些見解構成了《論晚期風格》一書的基調，薩依德並針對不同的音樂家與文學家的晚年之作加以解讀並印證。

　　上述有關「晚」的說法可能有些深奧難解。伍德在〈導論〉中則以常識般的語言來解釋英文 late 一字看似矛盾、卻相輔相成的兩個意思。他指出此字最常用於「我們比我們該到的時間晚、遲，沒有準時」，然而在指涉一些自然現象時，如「late evenings（夜很晚了）、late blossoms（晚開、遲開的花）、late autumn（晚秋）」，此字「卻是完全準時的」。譯者彭淮棟在譯注中指出此字的另一個意思：「recently deceased（近時過世、已故），也就是其人 recent but not continuing to the present：最近還在，但目前已不在（其「在」沒有持續到目前）。」這三個意思正可用來形容此書與作者。此書英文本於薩依德身後三年

出版，對於念茲在茲的作者以及引頸期盼的讀者而言，確實是「比該到的時間晚、遲，沒有準時」，而2010年出版的繁體字中譯本，當然也就更晚、更遲了，但總比從來沒有要好（"better late than never"）。另一方面，正如瑪麗安・薩依德在〈前言〉伊始便說，作者在生命終點還在寫這一本書（「艾德華2003年9月25日星期四上午過世時，還在寫這本書」），卻未能如《人文主義與民主批評》（*Humanism and Democratic Criticism*）般於生前定稿。雖然如此，但在諸多故舊門生大力協助下，此書終能面世，也算是眾緣和合，瓜熟蒂落，「完全準時」了。令人感觸最深的，就是作者謝世，哲人其萎，「最近還在，但目前已不在」了。

　　儘管如此，由薩依德的著作於身後不斷出版，以多種語文流傳世間，讓各地讀者感受到他「音容宛在」，持續發揮影響，真可謂「鞠躬盡瘁，死而不已」。這裡所指的不只是他的著作，也包括他晚年最重要的志業——他與知音猶太裔鋼琴大師暨名指揮家巴倫波因（Daniel Barenboim）共同發起的「西東詩集工作坊」（the West-Eastern Divan Workshop），在遺孀繼續積極投入下，透過音樂，讓阿拉伯、以色列和西方的年輕音樂家齊聚一堂，在巴倫波因的教導與指揮下，巡迴世界許多地方演奏動人

的樂章，以優美的音樂和實際的行動，向世人展現了原先
不相往來、甚至對立仇視的雙方，在透過相互接觸、溝
通、聆聽、了解、尊重、學習、合作之後的具體成果，以
期逐步實現薩依德促進中東和平的遺願。

　　筆者認為以 *late* 一字來形容作者及此書，尚有其他幾個
意思。首先，就薩依德本人的生命歷程及著述而言，本書
在時序上屬於晚期，尤其是對身罹惡疾（血癌），老病纏
身，時時面對死亡威脅的薩依德（他常以懸在頭上的達謨
克里斯之劍〔sword of Damocles〕來形容他對無常的深切體
會），更是他念茲在茲、在病逝前依然振筆疾書的未竟之
作。其次，就內容而言，此書是處於自己生命晚期的薩依
德由親身的體驗出發，以生命來印證音樂家與文學家晚年
之作的風格與特色，並坦然接受其中的不和諧與不完美，
視缺憾為人生與天地間難以或缺的一部分。第三，就呈現
方式而言，因為作者在與時間的競賽中未能於生前完成全
書（瑪麗安・薩依德在《音樂的極境》之〈序〉寫道：
「時間向來令艾德華縈心──它的稍縱即逝、它無情的前
進，以及它繼續存在而向你挑戰，看你能不能完成重要的
事情。」），而是由他人協助整理其演講、文章、遺稿而
成，所以是薩依德的「未竟之業」，其中必然存在著片
斷、殘缺、不和諧、不完美，因此也具現了薩依德本人的

晚期風格，讀者若以書中「晚期風格」的論點來閱讀此書並省思作者，當有另一番體會與收穫。

薩依德的音樂論述

再就薩依德的音樂論述而言，此書也屬晚作。他在鋼琴大師顧爾德（Glenn Gould, 1932-1982）五十歲英年早逝之後幾個月，於1983年開始認真撰文討論音樂，並自1986年起應邀為美國著名的左派雜誌《國家》（*Nation*）撰寫樂評。他於1991年出版的第一本音樂專書《音樂的闡發》（*Musical Elaborations*），原為1989年5月於美國加州大學爾灣校區（University of California, Irvine）發表的重要年度系列演講（The Wellek Library Lectures），展現了這位文學與文化批評家、後殖民論述大師與公共知識分子的另一番面貌。有別於該系列其他國際知名講者的是，薩依德的演講場所不是在可容納數百人的大型演講廳（筆者次年在該校聆聽著名法國女性主義批評家西蘇〔Hélène Cixous〕發表同一系列三場演講，大型演講廳座無虛席，甚至有人站著聽講），而是在空間較小但音響效果佳的教師俱樂部（Faculty Club），不僅可播放錄音，而且有好鋼琴可供他隨講隨彈，以精湛的演奏來佐證自己的論點，後來出版的

書中也附有片段的樂譜（薩依德在〈緒論〉中表示，該書的理想出版形式應是隨書附卡帶或光碟，但因成本過高而作罷）。在《音樂的闡發》中，作者從專業的文學批評家／文化理論家以及業餘的愛樂者的角度出發，以有別於一般西洋古典音樂的討論方式，將其視為文化場域（cultural field），置於社會與文化脈絡中，挪用了阿多諾的若干音樂論述，既有發揮，也有質疑，強調業餘者並非全然無能無力，而是有其著力之處。

　　薩依德下一本有關音樂的書是2002年出版的《並行與弔詭：薩依德與巴倫波因對談錄》（*Parallels and Paradoxes: Explorations in Music and Society*），此書是他與巴倫波因的對話錄。1993年6月兩人巧遇於倫敦旅店，當時薩依德應英國國家廣播公司之邀，發表年度李思系列演講（Reith Lectures，六篇講稿於一九九四年結集出版，便是著名的《知識分子論》〔*Representations of the Intellectual*〕），並且買了一張巴倫波因鋼琴演奏會的票。兩位分屬巴勒斯坦裔與以色列裔、但都具有國際視野並關心中東和平的移民與愛樂者，從此結為莫逆之交，有機會在世界各大都市見面時，都會相邀暢談音樂及其他共同關切的議題。《並行與弔詭》收錄了他自1995年10月起與巴倫波因的六篇對話，由音樂出發，並暢談社會、政治、歷史與文化等議題，除

了深入探索音樂之外，最重要的就是兩人都主張長久對立、仇視的以巴雙方應承認彼此的歷史與存在，並且決心致力於雙方的和平共存。[1]

2008年出版的《音樂的極境》（*Music at the Limits*），收錄了薩依德自1983年5月（他心儀的鋼琴大師顧爾德過世後幾個月）至2003年9月（薩依德過世前兩週）所發表的四十四篇樂評。他在書中再度發揮自己的音樂造詣與文化批評的專長，針對多位作曲家、音樂家、演奏家與演唱家，發表精闢獨到的見解、評價與感受，在有限的篇幅中，出入於音樂、文化、歷史、政治、社會之間，熔藝術與現世性於一爐，迴異於一般樂評，提供了理解與賞析音樂的另類觀點，顯現出其視角之多元，關懷之廣闊，見解之犀利。書中若干文章可與《論晚期風格》並讀，如五篇討論顧爾德的專文中，〈顧爾德，作為知識分子的炫技家〉（原刊於2000年的《瑞理騰》季刊〔*Raritan*〕）便是《論晚期風格》中的第六章〈顧爾德：炫技家／知識分子〉（部分句子稍有更易），其他四篇及書中論及顧爾德的部分都可與該文參照，從不同面向了解薩依德對於這位

1 至於原訂2003年10月由劍橋大學出版社印行的《歌劇中的權威與踰越》（*Authority and Transgression in Opera*），原為薩依德1997年於劍橋大學發表的燕卜遜系列演講（The Empson Lectures），但後來並未出版。

鋼琴奇才的激賞與評價。

　　瑪麗安・薩依德在為《音樂的極境》所寫的序言中，除了提到《鄉關何處》中記述的童年音樂經驗之外，也告訴讀者音樂對於薩依德的重要：在兒子與死神擦身而過以及母親罹患重病時，音樂為他發揮了安頓生命的作用；在薩依德本人病魔纏身時，「音樂成為他寸步不離的伴侶」，1998年夏天接受「嚴酷可怕的實驗治療」時，特意安排療程，因而未曾錯過海立克（Christopher Herrick）十四場巴哈管風琴音樂會的任何一場，事後並撰寫一篇樂評。她也指出，在此「同時，艾德華探索『晚期風格』論。他判定，作曲家人生尾聲所寫的作品，特徵是『頑固、難懂，以及充滿未解的矛盾』，這些思維演化成他另一本書《論晚期風格》，全書觸及多位作曲家的晚期作品。」二書關係之密切可見一斑。

　　就原先出版的順序，《論晚期風格》比《音樂的極境》早兩年問世，但繁體中譯本反倒較晚出現，在這層意義上再度顯得「比該到的時間晚、遲」。本書全書七章，編者伍德在〈導論〉中指出，第一、二、五章以1993年於倫敦發表的諾斯克里夫勳爵講座（Lord Northcliffe Lectures）為基礎（第一章尚包括2000年對幾位醫師的座談），第三、四、六章原為獨立之文，第七章則彙集了四

則薩依德有關晚期風格的論述。全書（尤其是第七章）看似片斷、不完整，「並不圓諧，而是充滿溝紋」，卻更具體呈現了薩依德本人的晚期風格，他反本質、反系統、反總體的一貫立場，以及對於個別音樂家和文學家及其晚期作品的評論，有待細細品味。由於作者未能於生前統整全書，讀者固然可以依編者安排的順序閱讀，也可由第一、二、五章了解薩依德當初的基本架構，至於第四章〈論惹內〉的特色則在於其中若干個人的成分與色彩，而第七章的支離片斷更具體呈現了時不我予、為時已「晚」。全書討論了不少音樂家與文學家，此處僅引述第五章〈流連光景的舊秩序〉（諾斯克里夫勳爵講座最後一講）的結論以見一斑：

我在這裡討論的人物都各以其方式運用晚期特徵，或不合時宜，以及一種不乏弱點的成熟，一種另類、不受編制的主體性（subjectivity）模式，同時，各人——如同晚期的貝多芬——都畢生在技巧上努力、蓄勢。阿多諾、史特勞斯、藍培杜沙、維斯康提——如同顧爾德與惹內——打破二十世紀西方文化與文化傳播的巨大全體化（totalizing）規範：音樂企業、出版界、電影、新聞界。他們都有極端自覺，超絕的技法造詣，儘管如此，卻有一件東西在他

們身上很難找到：尷尬難為情。彷彿，他們活到了那把年紀，卻不要照理應該享有的安詳或醇熟，或什麼和藹可親，或官方的逢迎。但他們也沒有誰否認或規避年命有時而盡，在他們的作品裡，死亡的主題不斷復返，死亡暗損，但也奇異地提升他們的語言和美學。

原作、譯筆相得益彰

《論晚期風格》由名譯家及古典音樂愛好者彭淮棟翻譯，也可說是眾緣和合的難得之作。在過去的觀念中，譯者居於次要角色，往往隱而未現，「有功不賞，有過要罰」，但晚近隨著翻譯研究的崛興，論者開始重新省思並逐漸重視譯者的角色。淮棟兄為筆者在台灣大學外文研究所碩士班的同學，好學深思，文筆典雅，多年來從事名著翻譯，成績斐然，有目共睹。他翻譯的第一本薩依德著作《鄉關何處》（北京三聯書店出版的彭譯簡體字版易名為《格格不入》），是薩依德在母親過世及自己被診斷出罹患血癌後，深感生命無常、時不我予的心境下，回顧自己的童年與青年之作，不僅為個人與家族鏤刻下生動深刻的回憶，也為已逝的中東世界保留了重要的紀錄。此書除了刻劃個人的青少年遭遇之外，也記述了對於音樂的喜愛，

是薩依德最個人化、抒情化的作品，包括他的好友、美國
著名文學批評家波瓦里耶（Richard Poirier, 1925-2009）在
內，都認為這是他最好的一本書。《鄉關何處》保留了薩
依德的「開始」與「早期」的歷史與風貌，淮棟兄也因翻
譯此書榮獲網路媒體《明日報》2000年最佳翻譯獎。

　　他今年1月出版的薩依德樂評集《音樂的極境》中譯
本，內容已簡述於前。至交巴倫波因在為該書所寫的〈前
言〉伊始，盛讚薩依德是「興趣淹博的學者。他精研音
樂、文學、哲學，以及深明政治，而且，在各有差別，看
來遙不相屬的學門之間尋求並找到關連的人十分難得，他
是其中一位。」結論時並再三致意，推崇之情溢於言表：

這些精采、乍看不可能的關連，促成薩依德偉大思想者之
譽。他是為他的民族爭取權利的鬥士、無與倫比的知識分
子，兼為最深層意義上的音樂家：他以他的音樂體驗與知
識，作為他政治、道德、思想上的信念的根據。他關於音
樂和音樂演出的論述，既賞心，復益智，只是聯想之際多
遐想，而行文至為典雅，佳處精采照人，富於獨創，充滿
出人意表，只有他能揭露的啟示。

　　由此可見，薩依德博學深思，文筆典雅流暢，再加上
其中有關音樂、文學與文化的見解，對於任何譯者都是很

大的挑戰。淮棟兄多年關注西方文學與文化思潮，雅好西
洋古典音樂並以彈奏鋼琴自娛，而且翻譯功力深厚，可說
是翻譯此書的理想人選。四百多頁的譯作加上隨書附贈的
長達七十五分鐘的鋼琴和歌劇選曲CD，不僅是對華文世
界愛樂者的最佳獻禮，也彌補了薩依德當年出版《音樂的
闡發》時的遺憾。

　　更令人佩服的是，淮棟兄不避艱難，直接自德文迻
譯《貝多芬：阿多諾的音樂哲學》（ *Beethoven: Philosophie
der Musik* [*Beethoven: The Philosophy of Music*]）。阿多諾興趣
廣泛，思想深邃，文字艱難，眾人皆知，連薩依德也不時
提及此事。若說閱讀阿多諾就已如此困難，那麼翻譯就更
是硬碰硬、難上加難了，而淮棟兄也以「專、精、博」來
形容阿多諾這本書。為了忠實傳達原著的旨意，譯者直接
從德文原著入手，迻譯阿多諾對於最心儀的音樂家貝多芬
的多年研究心得，箇中艱苦外人實難想像。〈譯跋〉以德
文、英文、中文對照，指出此書英譯者傑夫科特（Edmund
Jephcott）及（由英文轉譯阿多諾《美學理論》的）中譯者
王柯平的錯誤，令人一方面佩服淮棟兄取法之高、態度之
嚴、用功之深，另一方面也慶幸能有這本譯自德文之作，
讓人得以直窺阿多諾對貝多芬的看法。因此，《論晚期風
格》第五章伊始，除了提到「阿多諾說，貝多芬的晚期作

品，其體質與己異化，其作用與人疏離」，指出「阿多諾本人就是晚期特質的寫照，鐵了心不合時」，譯者並以譯注說明這些與阿多諾書中論點相似之處，可供有意深入的讀者參照比對。

　　另有兩件巧合之事也值得一提。首先，阿多諾因為小心審慎，求全心切，縱使已有四十多本相關劄記，但生前猶未著手撰寫有關貝多芬的專書，而是在身後由戴德曼（Rolf Tiedemann）根據眾多相關資料，梳理統合出版，情況類似薩依德的《論晚期風格》。其次，薩依德生平最後一篇討論音樂的文章，是有關索羅門的《晚期貝多芬》（Maynard Solomon, *Late Beethoven*）的書評，收於《音樂的極境》，標題〈不合時宜的沉思〉（"Untimely Meditations"）有如自我表述，卻又似一語成讖。文中多處討論晚風格之處，與本書相應，尤其令人聯想到書中所說的：「『晚』就是要終結了，完全自覺地抵達這裡、充滿回憶，兼且非常（甚至超自然地）知覺當下。因此，阿多諾就如貝多芬，成為晚期本身的象喻，是對當下提出評論的人，其評論不合時宜、離譜，甚至帶著災難性。」若以此處定義的「晚」來形容《論晚期風格》，將句中的「阿多諾」換作「薩依德」，誰曰不宜？

　　由以上描述的種種主客觀條件可見，不論是對於薩依

德的認識與翻譯，對於文學與音樂的喜愛、理解與體會，對於薩依德靈感之源的阿多諾的探索與翻譯，以及對於譯事的態度、用心與功力，淮棟兄都稱得上是華文世界翻譯《論晚期風格》的最佳人選，而翻譯此書的機緣則可說是「完全準時的」，原作、佳譯相得益彰，實為作者與讀者之福。淮棟兄身處新聞與文化界，多年來透過翻譯為華文世界引進了許多精采的作品，發揮了比一般學院派人士更普遍的影響力，此說當不為過。以他多年累積的學養與功力，我們期待他以紮實的翻譯，繼續為華文世界輸入更多的文化資本，落實學術與文化紮根。

　　至於本書翻譯用心之處，僅舉副標題 *Music and Literature Against the Grain* 為例。原文看似簡單，其實很難中譯。北京三聯書店閻嘉的簡體字版譯為「反本質的音樂與文學」，字面上忠實，也符合薩依德一向反本質化的立場，但細讀全書，尤其是書中一再強調的「時代倒錯與反常」（anachronism and anomaly），似乎尚有若干落差，未盡其趣。淮棟兄則譯為「反常合道的音樂與文學」，取蘇東坡「詩以奇趣為宗，反常合道為趣」之說，以示書中所討論的音樂家與文學家的晚期作品，雖不如早、中期作品之技巧精熟，結構完整，圓融和諧，卻不拘泥於技巧、結構，反能突破框架，超越規矩，出格反常，「令那些不知

選樣嘗味之輩澀口、扎嘴而走」，另成風格，其實符合更高層次之道。為此副標題，譯者反覆尋思兩個多月，殫精竭慮，終能另闢蹊徑，通權達變，曲盡其意，相較於嚴復所謂「一名之立，旬日踟躕」，可謂有過之而無不及。

　　本文以「未竟之評論與具現」為題，一方面因為本書讓我們透過薩依德驚人的博學與精闢的評論，從特殊的角度來認識音樂家與文學家未達究竟、未臻完美、甚至明顯具有「冥頑不化、難解，還有未解決的矛盾」的晚年之作（阿多諾所謂的「災難」及薩依德所謂的「不和諧的、非靜穆的緊張」、「一種刻意不具建設性的，逆行的創造」），另一方面也讓人有機會「以彼之道，還觀彼身」，親自觀照此書如何具現了薩依德這位愛樂者與文學批評家生前念茲在茲的未竟之作，以及此書與他所討論的音樂家與文學家晚期風格的相應之處。除了上述知性的理解之外，此書所評論與具現的種種未竟，更讓人深切領會並如實面對藝術與生命中的衰老、無奈、不圓滿與無可如何，坦然接受，將缺憾還諸天地。

導讀之二

在戰場撿拾破碎的彈片

彭明輝（政治大學歷史系教授）

　　坦白說，我並不確定知道薩依德的初意，是否要將這本《論晚期風格：反常合道的音樂與文學》寫成目前我們所看到的這個樣子。雖然這本書的未完成，或許揭示了薩依德認為晚期風格的支離破碎、幽黯和不合時宜。麥可·伍德教授在整理這本書稿時，已盡其所能使書稿看起來齊整，但薩依德真正想表達的或許是支離破碎。我甚至懷疑薩依德打從一開始就不準備完成此書，而以此書為其晚期風格：一種反時代、支離破碎、幽黯、到處彌漫死亡氛圍的美學。或許我們可以從反整體、反圓融的角度切入這本書，並深入薩依德於書中所揭示的反社會、反和諧、反整體之基本概念，才能進入本書的核心，一種反完整的晚期

風格。

　　在正式入進入討論之前，我先略述《論晚期風格》此書的各章題旨，因為我的討論將不會依循大綱模式順序進行，而以個人的索引和解讀為主，故先將各章大要略加敘述，以免掛一漏萬。

　　第一章〈適／合時與遲／晚〉，晚期風格的意涵，討論主要對象為貝多芬（Ludwig van Beethoven）晚期作品；第二章〈返回十八世紀〉分析理查・史特勞斯（Richard Strauss）的《玫瑰騎士》；第三章〈《女人皆如此》：衝擊極限〉以莫札特（W. Amadeus Mozart）歌劇《女人皆如此》為例，說明晚期風格與成熟之作的差別；第四章《論惹內》論析支持巴基斯坦建國與阿爾及利亞獨立運動的惹內（Jean Genet），如何在《愛的俘虜》與《屏風》中，呈現作者薩依德的西方／法國／基督教身分，如何與他者的文化搏鬥；第五章〈流連光景的舊秩序〉，以藍培杜沙（Tomasi di Lampedusa）的《豹》（*The Leopard*），以及維斯康提（Luchino Visconti）將《豹》改編為電影《浩氣蓋山河》（*Gattopardo Il*）為討論對象；第六章〈顧爾德：炫技家／知識分子〉詮釋顧爾德（Glenn Gould）的巴哈（Johann Christian Bach）演奏；第七章〈晚期風格綜覽〉有類總結而非總結，討論各種可能的晚期風格。

一、

在開始閱讀本書時，我其實犯了一個嚴重的錯誤，想從本書找尋所謂晚期風格的整體性。後來我發現這樣的想法根本是緣木求魚，因為薩依德要呈現的剛好是反整體性的支離破碎。找到這個切入點之後，我方始進入薩依德所討論的晚期風格之世界。

薩依德指出，所謂晚期風格、晚期意識或晚期特質，是「一種放逐的形式」。這種放逐包括與時代之扞格，殘缺的、片段，置連貫於不顧的性格。我的討論將依循兩條線索進行，一條是薩依德在《論晚期風格》中所賦予的；另一條是我對書中所討論課題的另加引申，提出個人的見解與薩依德對話。雖然這個對話是單向的，亦即我對薩依德論題的提問，而薩依德無法據此回應或論辨。

在閱讀這本《論晚期風格》，和撰寫這篇導論時，我不斷聆聽薩依德所提到的音樂作品，但我並不確定知道薩依德是否聽過我所聽的這些演奏；譬如薩依德提到貝多芬晚期作品的重要代表《莊嚴彌撒曲》（*Missa Solemnis in D Major, Op.123*）和《第二十九號鋼琴奏鳴曲：漢馬克拉維》（*Hammerklavier*）；《漢馬克拉維》德文意為「琴槌」，是現存貝多芬最巨大的鋼琴奏鳴曲。我在這裡

當然不可能窮舉所有重要的錄音演奏，僅以其中兩個對比明顯的演奏為例：一個是鋼琴獅王巴克豪斯（Wilhelm Backhaus）在DECCA的錄音[2]，這個錄音收錄於巴克豪斯第二次錄貝多芬鋼琴奏鳴曲的全集錄音中，但事實上是將他的第一次錄貝多芬鋼琴奏鳴曲全集的單聲道錄音，放到立體聲錄音的全集唱片中魚目混珠。據專家考證，巴克豪斯第二次錄貝多芬鋼琴奏鳴曲的全集時年歲已高，沒力氣彈完《漢馬克拉維》。雖然有論者指出，巴克豪斯單聲道錄音那次貝多芬鋼琴奏鳴曲全集，更能呈顯其鋼琴獅王之美名，但畢竟是1950年代的單聲道錄音，與愛樂者所追求的立體聲錄音終究有別。巴克豪斯的貝多芬鋼琴奏鳴曲全集，繼承傳統的演奏方式，即左手彈和絃，右手為主旋律，這是古典樂派以後鋼琴奏鳴曲的主要結構形式。我在史納伯（Artur Schnabel）的唱片錄音，也聽到類似的傳統

2 Wilhelm Backhaus/ Beethoven/ The Complete Piano Sonatas/ DECCA SXLA 6452-61. c. 1970. 本文所列均爲黑膠唱片(Vinyl Disk, LP)編號；我是刻意這麼做的，因爲就薩依德對晚期風格的定義，與時代背反、支離破碎、不合時宜、彌漫死亡氣圍的美學，黑膠唱片在數位CD問世之後的命運差近乎是。早在1980年代後期，即有論者稱黑膠唱片是死亡的美學，雖然迄二十一世紀猶有嗜痴者，但與潮流所趨之CD，終究不可同日而語。有興趣蒐尋本文所列唱片的讀者，不難從指揮家、奏唱家，找到相同錄音的CD。

[3]。史納伯是第一位錄貝多芬鋼琴奏鳴曲全集的二十世紀鋼琴家，我發現／或至少在我的聆聽印象裡，巴克豪斯和史納伯是一脈相承的。

　　我要提的另一個演奏家是吉利爾斯（Emil Gilels），在所錄唱片中，吉利爾斯將《漢馬克拉維》用賦格曲的方式演奏[4]，彈成複音音樂的樣式，左右手演奏不同的旋律線，形成兩條主旋律的樣式。在我的聆聽經驗中，史納伯／巴克豪斯的演奏傳統，使《漢馬克拉維》呈現斷裂和支離破碎的不可解，一如貝多芬的晚期絃樂四重奏，音樂界名之曰「天書」。但在吉利爾斯的演奏中，我卻讀到兩條旋律線的分進合擊，結構雄偉，不斷向上仰望，宛若攀登生命的高峰。類似的情形也出現在吉利爾斯的最後錄音，貝多芬《第30、31號鋼琴奏鳴曲》[5]，在這兩首鋼琴奏鳴曲演奏中，吉利爾斯以靈明清澈的琴音，淡然地處理貝多芬的晚期作品，而左右手獨立的旋律線，和其演奏《漢馬克拉維》同樣採取賦格曲的方式演奏。《第30、31號鋼琴奏鳴曲》是吉利爾斯的最後錄音，與吉利爾斯早年現場演

3　Artur Schnabel/ Beethoven/ *The complete Piano Sonatas*/ Angel GRM 4005.
4　Emil Gilels/ Ludwig van Beethoven: *Piano Sonata No. 29(op. 106) Hammerklavier*/ DG 410 527-1, C.1983.
5　Emil Gilels/ *Ludwig van Beethoven: Piano Sonata No. 30(op. 109), 31(op. 110)*/ DG 419 174-1, C.1985.

奏充滿熱情與雄辯的風格，有上下床之別。套用薩依德的
理論，或許可視之為吉利爾斯的晚期風格。

二、

　　薩依德這本遺著中，我個人覺得比較大的遺憾是沒
有讀到作者對貝多芬《第九號交響曲：合唱》的進一步
討論。在本書第一章《適／合時與遲／晚》中，薩依德
引述阿多諾的討論，認為貝多芬的最後五首鋼琴奏鳴
曲、《第九號交響曲》（*Symphony No. 9 in D Minor, Op.125
"Choral"*）、《莊嚴彌撒曲》、最後六首絃樂四重奏、十七
首鋼琴小品，構成貝多芬的晚期風格，與其同時代的社會
秩序形成矛盾、疏離的關係。然而，如所周知，《第九號
交響曲：合唱》幾乎可被視為歐洲的「國歌」，許多重要
場合都演奏這首曲子，柏林圍牆倒塌時，演奏的就是貝多
芬《第九號交響曲：合唱》；我們也不會忘記第二次世界
大戰後，拜魯特音樂節經過六年的重建，重新開幕時福
特萬格勒（Wilhelm Furtwangler）指揮演出的貝多芬《第
九號交響曲：合唱》，這場演出所錄製的唱片，也成為

二十世紀的偉大唱片[6]，愛樂者幾乎人手一套。如果薩依德認為《第九號交響曲：合唱》代表貝多芬的晚期風格，那麼，要如何解釋這些現象？因為薩依德所謂晚期風格，明顯帶有與社會秩序形成矛盾、支離破碎、幽黯、反時代、死亡的陰影等意義，而《第九號交響曲：合唱》，似乎並不具備這些特色，可惜我們看不到薩依德進一步的說明了。

在討論貝多芬的作品時，薩依德對《莊嚴彌撒曲》著墨較多。薩依德引述阿多諾的觀點，認為《莊嚴彌撒曲》之難解、復古，以及對彌撒曲所做的奇異主觀價值重估，阿多諾稱之為「異化的大作」。薩依德認為貝多芬的《莊嚴彌撒曲》是一個倒返運動，退回未表現、未界定之境。然而，當我們聆聽不同指揮家的演繹時，或許會發現不同演奏，帶給閱聽人的感受天差地別，克倫培勒（Otto Klemperer）的指揮似乎呈現了《莊嚴彌撒曲》的原型[7]，一種地獄般的氛圍；但如果我們聆聽約夫姆（Eugen Jochum）的演奏 [8]，將會發現宛若清風和煦的天堂；類似

6 Wilhelm Furtwangler/ Bayreuth Festival Orchestra/ Schwarzkopf/ Hopf/ Beethoven: *Symphony No. 9 in D Minor, Op.125 "Choral"* / Angel GRB 4003.

7 Otto Klemperer/ New Philharmonia Orchestra, Chorus/ Soderstrom/ Kmentt/ Beethoven: *Missa Solemnis in D Major, Op.123*/ EMI SAN 165-6 SLS 922/2.

8 Eugen Jochum/Concertgebouw Orchestra, Amsterdam/ Beethoven: *Missa*

的演繹也出現在貝姆（Karl Böhm）棒下[9]。那麼，究竟克倫培勒的讀譜貼近貝多芬？或者約夫姆和貝姆更靠近作曲者原意？音樂是一種再創作的形式，一般人很難透過總譜聆聽音樂，特別是交響曲、彌撒曲或歌劇總譜，往往非未受專業訓練者所能勝任。那麼，作曲者的風格將如何呈現？我們聽到的是作曲者之原意？或指揮家、奏唱家的演繹？答案是如此的模糊。

三、

　　相對於貝多芬的晚期風格，薩依德在討論莫札特的作品時，並非取樣其最後遺作《安魂曲》，而是歌劇《女人皆如此》（或譯《馴悍記》）。但我要特別申明，在女性意識覺醒的今日，無論譯為《女人皆如此》或《馴悍記》，都很可能會引發紛爭。如果記憶無誤，《女人皆如此》最早的中文譯名，應是愛樂前輩張繼高（吳心柳）所譯，今日已約定成俗，似亦毋須多言呶呶。

　　《女人皆如此》有兩個面向，一個是劇情的荒謬透

Solemnis in D Major, Op.123/ Philips 6799 001. p. 1971.

9 Karl Böhm/ Wiener Philharmonia Orchestra / Beethoven: *Missa Solemnis in D Major, Op.123*/ DG 2707 080, c. 1975.

頂，另一個是音樂的優美旋律。薩依德指出，《女人皆如此》劇情的興奮、喧鬧，情節荒謬、瑣屑，在在說明《女人皆如此》的通俗劇性格，我個人認為或可名之曰「維也納歌仔戲」。我不確定薩依德是否看過台灣的河洛歌仔戲，如若看過，或許會對《女人皆如此》的劇情感到釋懷。無論《三笑姻緣》、《梁山伯與祝英台》、《七世夫妻》，都有類似《女人皆如此》的荒謬劇情，雖然並非全然相同，但亦差相彷彿。我想大部分觀眾走進音樂廳，想看的應非《女人皆如此》之荒謬劇情，而是那「美得驚人的音樂」（薩依德語）。而在此劇中，女人的善變和不忠，慾望與滿足的邏輯迴路，既入此迴路，即無所逃避，亦無提升可言。借用今日之電腦術語，即進入永恆迴圈。然而，當觀眾聆賞這類歌劇時，無論選擇哪一位指揮的唱片或現場演出，恐怕仍是浸淫於優美的音樂居多。在美麗的旋律包裝下，閱聽人大部分時候其實是耽溺於感官的享受，而遺忘了劇情的荒謬。在唱片目錄中最容易找到的《女人皆如此》唱片，應是貝姆指揮的兩次錄音 [10]，無論

10Karl Böhm/ Philharmonia Orchestra/ Schwarzkopf/ Ludwig/ Steffek/ Kraus/ Taddei/ Berry / W. Amadeus Mozart: *Cosi Fan Tutte*/ EMI SAN 103-6 SLS 901-4 (4LPs); 這個版本是薩依德在《論晚期風格》中曾提到的；Karl Böhm/ Wiener Philharmonia Orchestra/ W. Amadeus Mozart: *Cosi Fan Tutte*/ DG 2740 118 (3LPs)

哪一套，都可以滿足愛樂者的感官享受。

　　薩依德指出，記省和遺忘是《女人皆如此》的基本主題。就莫札特歌劇而言，薩依德認為《女人皆如此》是晚期作品，《費加洛婚禮》和《唐喬萬尼》只是成熟之作，確然有其高明卓見。惟同屬成熟之作的《魔笛》（*Die Zauberflöte*）卻是童話式作品，如果說《女人皆如此》是成人通俗鬧劇，《魔笛》的童話風格顯然與其有別；薩依德認為，雖然使用類似《女人皆如此》的證明和考驗故事，但在道德層面，《魔笛》寫成了比較能為人所接受的版本。因為「忠實」在《女人皆如此》落空，而在《魔笛》得伸。

　　在討論《女人皆如此》時，薩依德提出貝多芬的《費黛麗奧》（*Fidelio*）與之對照，認為貝多芬此劇係針對《女人皆如此》所作的回應。因此，《費黛麗奧》與《女人皆如此》是完全背反的。薩依德認為《費黛麗奧》斥責《女人皆如此》所代表的「南方」味道，劇中角色均狡猾、自私、耽於逸樂、缺乏罪疚感。故而《費黛麗奧》認真、沉篤、深刻嚴肅的氣氛，乃是對《女人皆如此》的批判。但不幸的是，愛樂人顯然喜愛《女人皆如此》遠勝於《費黛麗奧》。我想，對一般愛樂者而言，聆賞《女人皆如此》的次數，肯定要比聆賞《費黛麗奧》的次數多得

多。甚或聆賞過《女人皆如此》的愛樂者，應該也多於
《費黛麗奧》。這裡出現一個有趣的現象，即音樂／歌劇
的聆賞，和道德、正義顯然無甚關連。作為貝多芬唯一完
成的歌劇，《費黛麗奧》明顯不受愛樂人青睞。有趣的
是，貝多芬雖然一輩子只完成這齣歌劇，卻先後寫過四
首序曲，即〈蕾奧諾拉序曲〉一至三號（*Leonore Overtures
1,2,3*），第四首即《費黛麗奧‧序曲》。比較可能的揣測
是，貝多芬真的很想寫好這齣歌劇，雖然完成後似乎長久
以來一直不受愛樂人垂青。幾位二十世紀的名指揮家大都
指揮過《費黛麗奧》，而我個人偏好卡納帕斯布許（Hans
Knappertsbusch）的指揮 [11]，那規模宏偉的管弦樂，和如實
境般的場景，使這齣具有道德訓誡意義的歌劇，多了幾分
人世的可親。

11 Hans Knappertsbusch/ Bavarian State Opera Orchestra, Chorus/ Beethoven:
Fidelio/ Westminster WMS 1003 (3LPs);《費黛麗奧》(*Fidelio*)原名《蕾奧
諾拉》(*Leonore*)，是貝多芬生平唯一的歌劇創作，此劇前後經過多次修
改，始爲今日之樣貌。《蕾奧諾拉》1805年首演時受到冷落，迫使貝多
芬重新修改，將原本的三幕縮減爲兩幕，最後在1814年寫下較簡短卻
強而有力的《費黛麗奧‧序曲》，並將劇名改爲《費黛麗奧》重新三度
推出。有一個《蕾奧諾拉》原始版本唱片，有興趣的讀者或可嚐鮮：
Herbert Blomstedt/ Staatspelle Dresden/ Beethoven: *Leonore* / EMI 2 C 167-
028535, c. 1976.

四、

　　當鏡頭轉向二十世紀，加拿大鋼琴家顧爾德的巴哈演
奏，儼然成為歐美文化研究的重要課題。對於這位在生涯
高峰的1964年，毅然離開音樂舞台的鋼琴怪傑，薩依德在
《論晚期風格》中語多讚美。顧爾德在離開演奏舞台之
後，以廣播錄音延續其音樂生命。其一生行徑不僅被拍成
電影，並且成為歐美文化研究學者興致盎然的論題。薩依
德指出，顧爾德很早就強調，巴哈的鍵盤作品，並非為任
何一種樂器而寫。今日的愛樂者，如果沒有聽過顧爾德彈
奏的巴哈，那麼，講話可能要小聲一點，不論你喜不喜歡
顧爾德的演奏樣式，至少你得聽過。薩依德認為顧爾德對
復興巴哈音樂的貢獻，其成就可能不下於大提琴家卡薩爾
斯（Pablo Casals），和指揮家李希特（Karl Richer）。卡薩
爾斯發現巴哈《無伴奏大提琴組曲》的手稿並演奏此曲，
無疑是二十世紀巴哈音樂復興運動的重要里程碑。而李希
特以古樂器詮釋巴哈樂曲和清唱劇，亦具有重要的時代意
涵。雖然後來哈農庫特（Nikolaus Harnoncourt）的巴哈清
唱劇全集錄音，規模更為龐大，但李希特顯然是哈農庫特
的先行者。

　　薩依德形容顧爾德創造只此一家別無分號的晚期特

質，其方法是離開現場演奏舞台，頑固地在他活力仍然強烈之時，將生前變成身後。顧爾德演奏的巴哈，帶著一種深刻的特異主觀風調，然而入耳清新，有一種說教式的堅持，對位法嚴厲，毫無繁瑣的虛飾。薩依德認為顧爾德創造了新意義的巴哈，且因其獨特樣式，入耳可辨。顧爾德宣稱現場演奏會已死，因而轉向錄音室的「二次錄音」，以確保其演奏之絕對完美。一個有趣的現象是，顧爾德的每次錄音都是獨一無二，卻又透過多次錄音之剪輯，以形塑其特殊風格的巴哈演奏。那麼，我們不禁要問：究竟是經過剪輯的完美錄音，是真正具有創造性的演奏，還是舞台演奏的偶然出錯，更具有唯一性？薩依德此處之論點其實是有點弔詭的。

　　薩依德提出創意（Invention）這個字來詮釋巴哈音樂的精神，也用這個字形容顧爾德的巴哈演奏，我個人覺得是極妥切的。Invention除了「創意」之外，還有「再生」的意涵，顧爾德以自己獨特的方式，詮釋、發揮創意、修正、重新思考，每一場演奏都針對速度、音質、節奏、色彩、音調、樂句、聲部導進、抑揚頓挫各方面，殫精竭智，重新創造。因此，顧爾德選擇錄音室作為他晚期風格的體現方式，不斷探索巴哈的創意。有趣的是，當顧爾德選擇和作曲家站在一起，而非與消費大眾同一陣線，卻

意外攫獲了閱聽人的青睞。其孤意與執著，帶著個人主觀
風調的演奏樣式，遠離舞台，擁抱錄音室之特立獨行，卻
意外成為許多愛樂者追尋、蒐藏的目標，毋寧是一個相當
弔詭的現象。但文化研究者對顧爾德的關注和興致盎然，
並不表示所有的愛樂者都步武其後。我自己對顧爾德的巴
哈詮釋，固心儀其創意，但亦非完全接受，巴哈的部分曲
目，我個人可能更喜愛杜蕾克（Rosalyn Tureck）或尼可萊
耶娃（Tatyana Nikolayeva）的詮釋。對我而言，杜蕾克和
尼可萊耶娃的演奏，是一種更和諧的音樂世界。顧爾德乾
淨的觸鍵，均衡的左右手，確然在巴哈的複音音樂演奏上
占盡優勢，或許我們可借用薩依德的「炫技」來形容。但
有時我會喜歡更優美的演奏樣式，從容的上升，愉悅的下
降，就這方面而言，尼可萊耶娃的《平均律》（*The Well-
Tempered Clavier*）和《賦格的藝術》（*The Art of Fugue*）[12]
，是我比較常選擇聆聽的唱片。當然，在想到《郭德堡變
奏曲》（*Goldberg Variations*）時，我必須承認自己常放在唱
盤上的，仍然是顧爾德演奏錄音，包括速度飛快的1955年

12　Tatyana Nikolayeva/ Johann Christian Bach: *The Well-Tempered Clavier*, Book I
　　BWV 846~869/ Victor/Melodiya VIC-5024~6 (3LPs), Recorded in Oct. 1972,
　　Melodia Studio, Moscow; Tatyana Nikolayeva/ Johann Christian Bach: *The Art
　　of Fugue*, BWV 1080/ Victor/Melodiya VIC-5027~8 (2LPs), Recorded in 1967
　　Melodiya Studio, Moscow.

版 [13]，和代表顧爾德晚期風格的1981年錄音 [14]。1955年發
行巴哈《郭德堡變奏曲》之後，顧爾德一炮而紅，從此歐
美各地邀約不斷。1981年錄音的《郭德堡變奏曲》則是其
絕命詩；因為錄完音後，顧爾德於1982年10月4日即在多
倫多蒙主寵召。始於《郭德堡變奏曲》，終於《郭德堡變
奏曲》，豈非正如薩依德所說的「既入此迴路，即無所逃
避」，進入生命的永恆迴圈。

五、

　　當場景回到二十世紀初，我們隨著薩依德的指引，將
焦點放到理查‧史特勞斯身上。薩依德從阿多諾的樂論切
入，批評史特勞斯是耽於操縱的自大狂，模仿和杜撰而空
無情感，無恥露才揚己，懷舊誇大。薩依德在此表述，作
曲家的晚期風格並非出現於其最後作品，而是某些與時代
齟齬、疏離之作。就史特勞斯而言，代表其圓熟進步之作
的是《莎樂美》（*Salomé*）和《伊蕾克特拉》（*Elektra*）。
《伊蕾克特拉》於1909年問世，與荀白克（Arnold

13 Glenn Gould/ Johann Christian Bach: *Goldberg Variations*/ CBS MS 7096 c.1955
14 Glenn Gould/ Johann Christian Bach: *Goldberg Variations*/ CBS IM 37779, c.
　1982

Schoenberg）的表現主義單幕劇《期待》（*Erwartung*）同年；但1911年完成的《玫瑰騎士》，卻退回甜膩、走回頭路的世界，一個講調性、思想溫馴的世界。與同時代的作曲家如辛德密特（Paul Hindemith）、史特拉汶斯基（Igor Fyodorovich Stravinsky）、巴爾托克（Béla Bartók）、布列頓（Lord Benjamin Britten）等人相較，史特勞斯顯然退回到舊秩序裡。薩依德的意思是，史特勞斯在音樂上的發展非常少，反而退回到調性音樂的秩序中，有別於其早年發展華格納（Wilhelm Richard Wagner）的半音主義、甚至發展到超越《崔士坦與伊索德》（*Tristan und Isolde*）的境地。薩依德指出，史特勞斯非僅《玫瑰騎士》回到十八世紀那個逝去的年代，包括《隨想曲》、第一、第二號木管小奏鳴曲、雙簧管協奏曲、豎笛與巴松管二重協奏曲，以及《死與變形》，均與同時代的十二音列或序列主義背反，反而退回到調性音樂的世界，史特勞斯用十八世紀的配器法，與看似簡單又純粹的室內樂表現，做成難以捉摸的混合，其目的在於觸忤其同時代的前衛派，與他覺得愈來愈沒意思的聽眾，借用薩依德的話來說就是一種倒退。此殆屬流年暗中偷換，對過去不帶疑問的懷舊。

　　薩依德指出，史特勞斯之所以採取十八世紀的音樂形式，在某種意義上是對抗華格納的《尼伯龍根指環》（*Der*

Ring des Nibelungen）意涵。史特勞斯試圖遠離華格納式那種氣勢橫掃一切，情緒激蕩的無止境旋律。而當文化研究學者推崇某種作曲形式時，此類作品常不為流俗所喜。因此，相較而言，《莎樂美》和《伊蕾克特拉》顯然較不受愛樂者青睞，一般愛樂者寧耽溺於《玫瑰騎士》的優美旋律[15]，沉浸於十八世紀的宮廷嬉鬧，一如莫札特通俗劇《女人皆如此》之普受喜愛。

　　史特勞斯的回到十八世紀，一如藍培杜沙的《豹》（*The Leopard*）回到往日時光，在這本小說中，幽暗、破碎的死亡記事，癱瘓與衰朽無所不在。《豹》描述西西里一位沒落親王法布里奇歐（Don Fabrizio）的故事，藍培杜沙書寫技巧的主要創新之處，在於敘事組織結構不連續，是一系列離散但細心經營的片斷或插曲，有時則是環繞一個特定時間而組織，如《豹》第六章〈舞會：1862年12月〉，成為維斯康提電影《浩氣蓋山河》（*Gattopardo Il*）中最有名的場景。維斯康提將《豹》改編為《浩氣蓋山河》，而〈舞會〉這一幕呈現的豪華場景，卻留給觀眾最深刻的印象。維斯康提用豪華的電影場景，表述義大利

15有興趣聆賞《玫瑰騎士》的讀者，卡拉揚指揮的版本或許可以一試：
Karajan/ Philharmonia Orchestra Schwarzkopf/Ludwig/ Richard Strauss: *Der Rosenkavalier*/ Columbia SAX 2423

南方式微史的集體呈現，成為一種弔詭之對立。薩依德指出，藍培杜沙的《豹》乃係對葛蘭西（Antonio Gramsci）《南方問題》的回應，而這個回應卻是沒有綜合、沒有超越，也沒有希望的。藍培杜沙在《豹》中用易讀可解的形式表達，而非如阿多諾和貝多芬般千方百計要讓人難以了解。然而當維斯康提以北方的電影工業呈現南方主題時，所造成的錯亂，卻又變成娛樂消費的對象。我相信一般觀眾走進電影院看《浩氣蓋山河》時，感受到的並非貴族的沒落，南方的腐朽與衰敗，反而是豪華的布景，華麗的衣著和歌聲舞影。雖然藍培杜沙小說裡幾乎每一頁都是死亡的陰影，但到維斯康提的電影裡，卻呈現另一種夕陽餘暉，如此燦爛而美麗。或許我們可以說維斯康提的《浩氣蓋山河》是對藍培杜沙的刻意誤讀；寶琳・凱爾在《紐約客》的讚賞文章，則是對《浩氣蓋山河》的另一次誤讀；從破敗到華美的貴族外在形式，一種經過誤讀程序，產生的奇異結果。而買票走進電影院的觀眾，對《浩氣蓋山河》則是另一種誤讀。由於雙重誤讀產生的結果，恰與藍培杜沙的初衷背反。有趣的是，我們看到薩依德對貝多芬、史特勞斯、莫札特、藍培杜沙、維斯康提所做的討論，均有別於一般大眾的認知，薩依德所指涉的支離破碎、倒退、與社會脫節、反時代潮流，種種晚期風格特

質，在大眾文化中往往是另一種解讀。那麼，薩依德揭示
的文化現象，究竟是走在時代之先，或與時代背離，是一
個饒富興味的問題。

六、

　　討論惹內的篇章，是《論晚期風格》最貼近二十世
紀末的。惹內因為對巴勒斯坦和阿爾及利亞獨立運動的
支持，使他站在歐美中心論的對立面。在阿爾及利亞獨
立運動中，惹內公開支持「阿爾及利亞人的阿爾及利亞」
（Algérie pour les algériens）；故爾法國以民族主義之名，
於1830年將阿爾及利亞納為屬地時，阿爾及利亞則以民族
主義之名抵抗法國，而兩個民族主義都非常倚重「身分」
政治。「法國的阿爾及利亞」（Algérie française），及其對
應的「阿爾及利亞人的阿爾及利亞」，反應的是身分的肯
定，戰士和到處彌漫的愛國主義，都在同心同德的民族主
義名義裡動員起來。

　　惹內和巴勒斯坦的關係斷斷續續，其作品《愛的俘
虜》支持巴勒斯坦人1960年代末期的抵抗，直到他1986年
去世，猶一本初衷，故惹內支持巴勒斯坦獨立之鮮明立場
不容置疑。而《屏風》在阿爾及利亞反抗殖民統治的高潮

期間，支持阿爾及利亞的反抗運動。雖然惹內在《屏風》裡攻擊法國，很可能是在抨擊那個審判他，將他禁閉於梅特雷（Le Mettray）等地的政府。但在另一層次上，法國代表一種權威，所有社會運動一旦成功就會僵化而成的權威。而惹內的西方／法國／基督教身分，和一種完全不同，完全屬於他者的文化搏鬥，可謂是打著紅旗反紅旗。在《愛的俘虜》裡，惹內的基調為反敘事和斷裂，在巴勒斯坦人追求重生的起義裡，如同阿爾及利亞的黑豹黨，向惹內顯示一種新語言，這種新語言並非條理井然適宜溝通的語言，而是一種驚人的抒情語言，隨處可見的切片、斷裂和背叛。然而當惹內對巴勒斯坦革命心懷至深的同情，且認為自己身、心與精神都在其中時，惹內卻自覺自己是個冒牌貨，一種永遠衝撞界限的人格。事實上，可能就是在這重意義上，薩依德將惹內列入晚期風格討論，一種斷裂和失序的、幽黯的、不合時代的，與社會價值背反的風格。在惹內作品中，死亡以折射的方式，反諷的面貌出現。如果閱讀是愉悅的，那麼惹內的晚期風格顯然反其道而行，死亡意象為其主要書寫。惹內的晚期風格，風調未調和而激切強烈，災難帶來宏壯危險，細膩抒情的雄偉感情，如此對立而不和諧。

七、

　　這種斷裂的、失序的、與時代背反的風格，在《魂斷威尼斯》有清楚的軌跡可尋。湯瑪斯‧曼的《魂斷威尼斯》雖屬其早期之作，卻洋溢秋意，甚或時而流露輓歌之氣，呈顯出華美與衰頹的對立。而布列頓的《魂斷威尼斯》歌劇，藉音樂語言，將不諧和的成分融接成一種混合體，在酒神戴奧尼索斯與太陽神阿波羅之間相互鑿枘，彼此鬥爭。布列頓在《魂斷威尼斯》歌劇中，雖未走進意義滅絕之境，但也沒有解決衝突，因而壓根兒不曾提供任何救贖、信息或調和。

　　薩依德所揭示的「晚期風格」意涵，既超越時代又被時代淹沒，在大膽與驚人的新意上，晚期風格走在它們時代的前面；而在另一方面，它們比它們的時代晚，它們返回被無情前進的歷史遺忘或遺落的境界。貝多芬的晚期風格，與其同時代的社會秩序形成矛盾、疏離的關係。在阿多諾、莫札特、史特勞斯的作品裡，切片、斷裂、背叛、語言的意涵，隨處可見；在藍培杜沙、維斯康提的作品裡，死亡的主題不斷復返；惹內晚期風格的死亡意象，令讀者感傷。死亡暗損，但也奇異地提升他們的語言和美學。

　　薩依德的文字雄辯滔滔，使《論晚期風格》充滿閱讀的樂趣。然而閱聽人在閱讀過程中，並非彎下腰就能隨手摘到玫瑰。而必須經過文字的冒險旅程，依循薩依德的指引，穿越危崖深壑，方能採擷山谷裡的百合。

譯者序

反常而合道：晚期風格

彭淮棟

　　「晚期風格」（late style）一詞及其觀念，自阿多諾在其貝多芬論中首倡，薩依德發揚增華，據以闡釋文學與音樂某種特殊層面，談藝者津津樂道，似乎蔚為一門不大不小的顯學。惜乎談晚期風格者，直取阿多諾、薩依德原說而發揮者少，塗說耳食而二手甚至三手轉用者多，讀來每覺如墜霧中。筆者先逞愚勇而譯阿多諾《貝多芬：阿多諾的音樂哲學》，繼賈餘勇而譯薩依德《論晚期風格：反常合道的音樂與文學》，不揣淺陋，試言其概。

　　《貝》書有難讀難解之名，主因阿多諾各則劄記處處直接套用黑格爾術語解釋樂理、音樂結構、樂思及貝多芬的思想發展，各類專名或奧詞，如全體性、同一性、主體與客體、表象、概念、矛盾，遍見全書，讀者不熟悉黑格爾哲學，則三步一梗，五步一障，而編者任讀者自求多

福，未寫導讀介紹阿多諾如何援引黑格爾哲學印證貝多芬早期與中期作品，以及晚期貝多芬如何像阿多諾自己，造反而摧陷黑格爾圖式，卒至《貝》書懂者半懂摸索，不懂者掩卷而走。

《論晚期風格》正復同然，全書首章即大量引用阿多諾談晚期貝多芬之論，薩依德行文曉暢，議論清通，但所引阿多諾文字，以及薩依德就那些文字所做闡釋，仍多上述黑格爾術語。此書由薩依德的授課筆記、講義輯成，若由薩依德自己成書，可能寫一總論之類文字，說明書中重要觀念，尤其是阿多諾如何運用黑格爾。但《論晚期風格》是薩依德身後成書，編者亦未代勞，因此筆者敢就淺見，略言其粗，與讀者共參。

一、何謂「晚期」

首先，依照阿多諾的詮釋，late style之*late*（晚、遲），似乎非必指此風格出現於漫長人生或藝術生涯晚年、遲暮、末年之謂。據阿多諾在《貝多芬：阿多諾的音樂哲學》所言，57歲去世（1827年）的貝多芬，主要是A大調鋼琴協奏曲作品101（1816年）開始，作品「構成一

種本質有異的風格，亦即晚期風格」，[1]但貝多芬生涯中期有晚期風格的影子或種子，晚年有中期風格的殘跡或重現。[2]

　　薩依德的晚期風格論承阿多諾之說，但反三活用而頗有變化，主要是其「晚期」一詞偏重編年式的意思，限定於「人生的最後或晚期階段」：

人生的最後或晚期階段，肉體衰朽，健康開始變壞……我討論的焦點是偉大的藝術家，以及他們人生漸近尾聲之際，他們的思想如何生出一種新的語法，這新語法，我名之曰晚期風格。

　　薩依德說的「新語法」，明顯相當於阿多諾所謂「一種本質有異的風格」。新語法、本質有異的風格，詞別而義同，唯阿多諾以作品之質變為晚期風格之徵，薩依德則以人生階段為晚期風格之準，故視莫札特以36歲猝逝前一

1 《貝多芬：阿多諾的音樂哲學》，彭淮棟譯（台北：聯經出版公司，2009），頁333。
2 例子散見《貝》書多處，最明顯者包括頁175，貝多芬中期末段的作品97，他沒有將動機加工處理，因而留下始終未解的矛盾，「這矛盾已指向晚期風格」；頁183，「第九號交響曲不是晚期（風格的）作品，而是古典（階段）的貝多芬的重建；以及頁186，「早期與中期貝多芬有一種明顯屬於詼諧的，堪稱罕見的類型，是『晚期風格的喬裝』，特別值得留意」。

年（1790年）首演的《女人皆如此》為「晚期風格」之
作。薩依德意義的「晚期」，用之於《論晚期風格》裡討
論的理查・史特勞斯、惹內、藍培杜沙、維斯康提，皆無
疑義。

　　竊以為顧爾德可能必須另論。顧爾德在浪漫主義曲目
當紅於演奏廳的年代獨標巴哈與「新音樂」，薩依德也舉
為「晚期風格」的著例。然而顧爾德1932年出生，在1950
年代中期「抓住巴哈」，1955年以《郭德堡變奏曲》錄音
名世，並且逆潮而行，開始其獨步當代的演奏美學革命
時，似乎頗難謂為人生晚年。薩依德在第六章〈顧爾德：
炫技家／知識分子〉也說之甚明，「顧爾德的活動年代，
包括1964年離開音樂會舞台之後的階段，始於五〇年代中
期，終於他去世的1982年」。按顧爾德得年五十，以薩依
德自己的算法，顧爾德活動時間將近三十寒暑，將這段占
顧爾德人生逾半的歲月劃歸「人生的最後或晚期階段」，
未免過長。因此筆者大膽設想，一種風格之所以為「晚
期」風格，還有要件。

二、「晚期風格」的要素

　　不以為牽強的話，此事似乎可以擬類於中國古典詩

分唐、宋，以及席勒（Schiller）區分西方文學為天真（古調）與感傷（今音）二派，兩種詩各有分法，所同者，主要分野皆不在時代或朝代，而在體製格調或「根本在體物（感性）之道」（sie sich blos auf den Unterschied in den Empfindungweise grundet）。是故唐人有嚴羽所謂「尚理」而趨近宋音之作，宋人也有「尚意興」而可歸唐調之製；今之作者有天趣真樸，與自然、自我、作品合一而可歸於「天真」（naïve）之作，古之作者也有天趣失落，與自然、自我分裂扦格而宜視為「感傷」（sentimentalisch）之篇，而且同一作家，甚至同一作品，也有天真與感傷相尋或互剋的環節。[3]凡此大多已是文論常談，筆者冒穿鑿之譏，隔壁引光以助闡晚期風格。

據此而論，晚期風格，其決定性的要素除了藝術家生涯晚、末期，可以說還有風格（體製格調），亦即某種或某些特色使藝術家之風格成其遲、晚。證據之一是，在本書的〈《女人皆如此》：衝擊極限〉這一章，薩依德點明，「《女人皆如此》比較可以說是一部晚期（風格的）作品」，而非如前二劇（《費加洛婚禮》與《唐喬萬

[3] 見席勒，《論天眞的和感傷的詩》（*Uber naive und sentimentalische Dichtung*）。席勒以歌德及其劇作《浮士德》、《塔索》（Tasso）爲兩種感性或體物之道並見之例。

尼》）那樣「只是成熟之作」。

　　然則使作品成為晚期風格之作，而非「只是成熟之作」者，是一個特色，這特色何在，在本書的副標題一語道盡：*against the grain*，即逆理、踰矩、反常、離經。「晚期風格」一詞不宜死參，要參活句，因為以晚期風格創作的藝術家，如薩依德在本書討論的莫札特、理查‧史特勞斯、貝多芬、惹內、顧爾德、藍培杜沙、維斯康提諸人，以及諸人屬於「晚期風格」的作品，各各有其所逆之理、所踰之矩、所反之常、所離之經，晚期風格也緣此而紛繁多樣。接下來，筆者想再冒牽強之嫌，仍從中國文學取例對照，希望有助彰顯阿多諾與薩依德所拈以踰距、反常為要義的晚期風格論。

三、兩種「晚期風格」：其一

　　《論晚期風格》首章〈適時／合時與遲／晚〉開宗明義，大致區分藝術家兩種晚期特質。其中之一如下：

在一些最後的作品裡，我們遇到固有的年紀與智慧觀念，這些作品反映一種特殊的成熟、一種新的和解與靜穆精神，其表現方式每每使凡常的現實出現某種奇蹟似的變容

(transfiguration)。

　　例子包括莎士比亞的《暴風雨》，及希臘悲劇大家索福克里斯的《伊底帕斯在科勒諾斯》，一切獲得和諧與解決，洸洸有容，達觀天人，會通福禍，勘破夷險，縱浪大化，篇終混茫，圓融收場。

　　中國傳統文學裡的詩論，向來貴「圓」，自沈約引謝朓語「好詩流美圓轉如彈丸」，歷世奉為圭臬，渾然、渾圓，圓熟、珠圓之類用語，俯拾即是。依何子貞之見，「圓」義兼含兩面：一面是作品用語布局字字圓、句句圓，而且理成而氣貫，表裡渾融周匝。

　　傳統文論，另一名言是茗溪漁隱引〈呂丞相跋杜子美年譜〉語，說杜工部辭力「少而銳，壯而肆，老而嚴」。句中之「嚴」字，意思含藏於老杜自道而論杜者無不樂引的「晚節漸於詩律細」。這個階段的杜詩，其「嚴」其「細」，不只指其對仗、用典、格律等技巧之老成，也指其興象、氣勢渾成，也就是其思境已「圓」。中國文談甚多認為這樣的「圓」境屬於秋實，是畢生耕耘而臻至的晚期高境，趙紫芝「詩篇老漸圓」句堪為總評。

　　談作家晚年或晚期藝境，管見所及，極適合筆者對照之用的說法，有葉夢得《石林詩話》談王安石之句：「荊

公晚年詩律尤精嚴，造語用字間不容髮，然意與言會，言隨意遣，渾然天成。」葉夢德又說，王「晚年始盡深婉不迫之趣」。

杜甫〈戲為六絕句〉名句「庾信文章老更成」，歷世美談，錢鍾書《談藝錄》論庾賦，指庾信早歲之作多白描，身陷西魏、北周之後，「賦境大變」，所作「托物抒情，寄慨遙深」，相形於早年，「晚製善運故實，明麗中出蒼渾，綺縟中有流轉」，結論是，庾賦「老而更成，洵非虛說」。

由上舉諸例視之，中國傳統藝文論，有個特色是尊晚，晚而「始」盡，老而「更」成。「晚」的主要特徵則是境圓（蒼渾、渾然），大抵即張表臣《珊瑚鉤詩話》所謂「含蓄天成」，盡去「破碎雕鏤」。

關於傳統的中國晚年藝境論，另一名言是孫過庭《書譜》裡的「人書俱老」說，孫過庭所舉的人書俱老範例是王羲之，指「右軍之書，末年多妙，當緣思慮通審，志氣和平，不激不厲，而風規自遠」。此段書論以「仲尼云五十知命也，七十從心」起頭，以人喻書，揆諸《論語》原文「七十而從心所欲不逾矩」，右軍末年之書，其「妙」端在「不逾矩」而境自高。

薩依德說，如此藝境的晚期作品是「畢生藝術努力的

冠冕」。

四、兩種「晚期風格」：其二

　　薩依德分析第二種晚期風格，「冥頑不化、難解、
還有未解決的矛盾」，作品充滿不和諧的、非靜穆的緊
張，產生一種刻意不具建設性的、逆行的特質，例如易
卜生末年「憤怒、煩憂」，「戲劇這個媒介提供他機會來
攪起更多焦慮，將圓融收尾的可能性打壞，無可挽回，留
下一群更困惑和不安的觀眾」。如同易卜生，晚期的貝多
芬「老」無適俗韻，對所用媒介掌握爐火純青，卻「放棄
與他所屬的社會秩序溝通，而與那套秩序形成矛盾、疏離
的關係」。違時絕俗的結果，「他的晚期作品構成一種放
逐」。

　　如薩依德所言，中期為止的貝多芬，作品是元氣旺盛
的有機體，晚期則任性不定，古怪反常，沒有通常晚期作
品的靜穆與成熟感，而是劍拔弩張、疏離、難解，整個風
調是否定性、負面的，作品變成充滿裂罅的風景，主體彷
彿石化而無表情，呈現無機結構，處處是未收工的樂句，
強硬插入的突強，難以調和的矛盾，未經綜合的碎片。

　　薩依德對這第二種晚期風格的分析直承阿多諾的貝多

芬晚期風格論，並且直接引用阿多諾語，「晚期作品是災
難」：

晚期作品的成熟不同於水果之熟，它們並不圓諧，而是充
滿溝紋，甚至滿目瘡痍，它們缺乏甘芳，令那些只知選樣
嘗味之輩澀口、扎嘴而走。[4]

　　宋朝梅聖俞〈和晏相公詩〉自謂「因欲適性情，稍欲
到平淡。苦詞未圓熟，剌口劇菱芡」，斷章而取一、三、
四句，與阿多諾這段文字銖兩悉稱。歐陽修〈水谷夜行寄
子美聖俞〉為論詩之詩，也形容梅聖俞「近詩尤古硬，咀
嚼苦難嗋」。

　　梅聖俞苦詞古硬，剌口難嗋，是由於要脫離其早期的
「清麗閑肆」，做「適（其）性情」之詩，亦即擺落紛
華，追求平淡，而平淡難造，詞遂難圓；晚期貝多芬之澀
口、扎嘴，也是由於不再適人，要製自適之樂，但他的澀
口扎嘴不是技巧層次上的困難所致，卻是他脫離古典繩
墨，摧陷黑格爾圖式，為了另造新境而刻意強調矛盾、反
常踰矩、棄圓取拙使然。

　　據阿多諾與薩依德詮釋，中期以前的貝多芬作品是

4　《貝多芬：阿多諾的音樂哲學》，頁225。

「合群」的，他積極打入當時的社會，要正在上升的資產
階級聽懂他的音樂。及乎晚期，以他人生最後十年的傑作
而論，其晚／遲意指貝多芬拒絕趕上其時代，實際做法是
以自創的規範取代或超越他時代的社會與審美規範，重新
配置音樂形式，「變成一種難解、高度個人化，而且（對
聆聽者，甚至對他當代人）有點不吸引人，甚至令人嫌惡
的語法，彷彿早先的外向者轉向內心，而產生滿是節瘤疙
瘩的作品」，其中傳達的是「一種非比尋常的反骨，打破
藩籬，離經踰限，有如重新探索藝術的基本要義」。[5]

　　西方文學有一派作者鄙夷「普通讀者」（the common
reader），作品不欲人人能讀喜讀，宋詩有一派要去組麗而
求平淡，除雕琢而顯骨力，極端至於東坡謂「凡詩，須做
到眾人不愛、可惡處，方為工」，陸放翁進一步直言「俗
人猶愛不為詩」。斷章取義套用的話，貝多芬大有還有人
愛，就不算音樂之意。

五、斷錦裂繪

　　杜甫〈敬贈鄭諫議〉有「毫髮無遺憾，波瀾老更成」

5 薩依德，《音樂的極境》，彭淮棟譯（台北：太陽社出版有限公司，
　2009），頁398。

句，雖屬推讚他人之言，還施於老杜本人，可能允當有加。但波瀾老成的杜甫，也有論者視為並非「毫髮無憾」之作。著名例子是兩首絕句：「兩個黃鸝鳴翠柳，一行白鷺上青天，窗含西嶺千秋雪，門泊東吳萬里船」，及「遲日江山麗，春風花鳥香，泥融飛燕子，沙暖睡鴛鴦」。

　　據林順夫教授高見，在其細究詩藝的晚年，杜甫「為絕句這個文類帶來一些根本改變」，除了將奇特的韻律與聲調格式引入絕句，還「運用這種抒情詩體發揮議論，或做純粹描述性的用途」，但其描述底下藏有要緊的意涵，〈兩〉詩即為佳例。胡應麟《詩藪》指此作類如「斷錦裂繒」，歷來評家不以胡語為然者甚多。據林教授分析，〈兩〉詩各句一景，「全詩四行呈現看似了不相屬的四組孤立景象」，布局乍看純屬客觀排列，其實整體由「抒情的當下此刻」為之統攝，內在意脈周行，迴環無間，而且「在空間上、時間上都是氣韻流貫的」。[6]

　　至於〈遲〉詩，羅大經《鶴林玉露》指出，有論者認為此作四句各自獨立，排列對偶，搭湊成篇，與兒童對對子何異。取林順夫教授的〈兩〉詩分析，移評此作，可見全詩結構縝密，大景與小景密接，整齊與變化相生，動勢

6 林順夫，《透過夢之窗口》（新竹：國立清華大學出版社，2009），第八章〈論絕句的本質〉，頁213-15。

與靜態互映，表面四塊分立，而內在諸景統一，氣脈流轉，活力躍然。羅大經說「上二句見兩間莫非生意，下二句見萬物莫不適性」。此公慕道學，而有此理趣論，卻不害其卓見。他評此作，建議「看詩要胸次玲瓏活絡」。後四字正是老杜詩思與此作結構的寫照。

六、石化的風景：疏離和碎裂

阿多諾指出，貝多芬晚期出現阿多諾說的「一種本質有異的風格」，這風格產生境界疏離而結構碎裂的作品：持續前一段的脈絡來說，這些晚期作品是沒有生氣流轉的情韻意脈為之統一密織的斷錦裂繪。

據阿多諾之見，貝多芬早、中期的音樂與黑格爾哲學若合符節，例如，「在貝多芬的音樂裡，發動形式的意志、力量永遠是整體（das Ganze）、黑格爾的世界精神」，據此精神，「整體是一切」，個人無意義，沒有任何事物是自身存在（an sich）。

「有異的本質」則源自貝多芬破棄黑格爾圖式，針對黑格爾「整體是真理」之說，直指「整體是虛妄」、自

欺。[7]黑格爾以其所謂至大無外、至小無內的「概念」，透過正、反、合的辯證矛盾解決律提出窮盡天人的「全體性」，主體與客體、觀念與實在的「同一性」，阿多諾自標「否定的辯證法」，說黑格爾是「肯定的辯證法」，他造黑格爾的反，推己及於貝多芬，說「全體性變成他的批判天才無法忍受的東西」，[8]因為全體性的代價一如同一性（同一於、齊平於誰？），是強制合理化的制度，犧牲個體、細節、特殊、具體，以及現實界無數不可能化解的矛盾；「藝術比哲學更真實」，因為它認清同一性是欺飾、表象。於是，在黑格爾以欺妄手段化解矛盾而成為意識型態之處，貝多芬撕裂統一，貫徹人間本有或應有的矛盾，而成藝術真理，而成永恆。

　　貝多芬的晚期音樂不再服從黑格爾式概念，改走正、反、反之路，以不解決二律背反為真諦，擺落整體，「離棄汲汲經營，視圓滿為虛榮」，「不再講求動力的全體性，換成片斷零碎」。阿多諾認為，「織地（Gewebe），也就是聲部彼此纏繞交織，殊途同歸於圓整合聲的工夫，在最晚期的貝多芬裡退卻，甚至是刻意避開」。貝多芬整個晚期風格，將「古典」成分如內容完滿、表裡圓足、形

7　《貝多芬：阿多諾的音樂哲學》，頁28。
8　前引書，頁30。

式完密無罅，抖落殆盡，整個朝「離析、傾塌、瓦解」發展。

　　阿多諾的貝多芬論只是貝多芬論之一，不過，我們聽貝多芬最後的弦樂四重奏，或者彈他最後一批鋼琴奏鳴曲，大致應能體會其嚴厲、不肯令人愉悅的緊繃氣質，以及其中彷彿下臨無地般的高崖絕壑，許多突停、突動的間斷，處處絕非悅耳的和聲。但那些極少潤飾的片斷仍然光芒懾人，逼你留神諦聽。依阿多諾之見，那是主體性突破一切圖式、規範、經營，衝決而出，撞碎整體時，在作品牆壁上撞出的火花。留下來的斷錦殘繒是光裸、無機、沒有表現或表情的。阿多諾談晚期貝多芬，喜引歌德一句話，老年就是逐步從現象退離（das stufenweise Zurucktteten von der Erscheinung），亦即精神化、去感官化（結構的講究、形式的經營被視為耽於官能享受）。這個階段，主體，或貝多芬，已離形絕塵而去，我們「以神聽之」於樂外譜外，差可得其彷彿。

　　阿多諾的晚期風格論頗成一家言，說晚期貝多芬，哲學、樂理互證，也勾深抉微，處處獨見。以上拉雜道來，希望有助讀者解讀本書首章，算是提供一把箝子，軋開一顆難啃的胡桃。不過，如上文所言，晚期風格紛繁多樣，阿多諾舉一，薩依德以多隅反，解出多采多姿的晚期風格

天地。即以「從現象退離」這個晚期風格的要旨而言，理查‧史特勞斯有他退離的現象，顧爾德有他排斥的現象，藍培杜沙有其視若無睹的現象。他們反常，而合道：此道有二義，一是人各有體，我有我法，二是各人之反常，自成其理，而合此理之道。

　　如本書編者麥可‧伍德〈導論〉所言，薩依德沒有阿多諾那種無可救藥的鬱黯與悲觀。阿多諾的「否定的辯證法」與「絕對否定論」，其邏輯結論是否定一切，莫說一切理性建構，連藝術亦告不保，落得白茫茫大地一片真乾淨。薩依德則論事不苟，析理嚴密，而論人多恕，談藝活絡，這或許是薩依德晚期風格的一大特色：他比阿多諾領會藝術千古事，得失作者知，而與藝術家同參「那說盡世上一切藝術的政治和經濟層面之後」依舊存在的藝術境界與潛力。

前　言

　　艾德華2003年9月25日星期四上午過世時，還在寫這本書。

　　8月底，我們在歐洲：先在塞維爾，艾德華在那裡參加「西東詩集管絃樂團」（West Eastern Divan）工作坊，然後到葡萄牙探訪朋友，這時他病發。數日後，我們回到紐約，經過三星期高燒，他開始恢復。星期五上午，他感覺不錯，重拾工作，那是他病體不支前三天。那天上午，我們吃早餐時，他對我說：「今天要為《人文主義與民主批評》（Humanism and Democratic Criticism）寫作者識和前言（那是他完成的最後一本書，即將出版）。《從奧斯陸到伊拉克與路線地圖》（From Oslo to Iraq and the Road Map）的導論，星期天可以寫好。下周要專心做《論晚期風格》，12月得完成。」這一切都注定不成真。不過艾德華留下這本書的大量材料，使我們能把書完成，在他身後為他心目中那本書產生一個版本。

　　回想起來，大概從1980年代快結束的時候起，這個觀

念，也就是作家、音樂家和其他藝術家的「晚期作品」、
「晚期風格」、「阿多諾和晚期」等等，成為艾德華的日
常話題。他開始對這現象感興趣，熱心閱讀有關文獻。他
和許多朋友、同行討論這現象，開始在他談音樂和文學的
文字裡提到晚期風格的例子。他甚至寫了以一些以作家和
作曲家的晚期作品為題的專論。他並且就「晚期風格」發
表一系列演講，先在哥倫比亞大學，繼而在各地發表，
1990年代初期並且以此主題開一門課。最後，他決定寫一
本書，而且簽了合同。

　　如果沒有好幾位熱心人士和朋友幫助，這本書不可能
問世。他們對此事的貢獻，我家人和我不勝感激。

　　首先最要感謝艾德華的助理Sandra Fahy，她的協助和
專注，對此書材料的蒐集攸關重大。我們也感謝艾德華的
學生兼前助理Andrew Rubin，他做了詳細的上課筆記，資
料豐富，指引我們找到許多寶貴的資訊。Stathis Gourgouris
和艾德華長談過晚期風格，我們感謝他撥冗並且樂意分
享他的想法。感謝艾德華的編輯Shelley Wagner，我們將
永遠感念她的耐心和毅力，感謝Wylie文學經紀公司的
Sarah Chalfant和Jin Auh，感謝艾德華的朋友兼同事Akeel
Bilgrami，他和艾德華一起開過討論課，並且校讀原稿：
對以上諸位，我們由衷感激。我還要感謝許多朋友和艾德

華教過的學生，他們不吝時間，也知無不言，幫助莫大。
最後，要不是兩位親愛的朋友，此書無從誕生，對他們的
愛、慷慨和專業知識，我家人和我對他們無比感激，永記
在心。發揮智慧、建言，並精細校讀，亮綠燈使我們放心
將此書付梓者，是艾德華的朋友Richard Poirier，艾德華經
常形容他是「美國最好的文學批評家」。另一位不辭辛苦
編稿，精細爬梳，用志不分，是我們的摯友麥可・伍德。
他不但主編全書諸文，還將諸文統貫成書，幫艾德華傳出
聲音。

瑪麗安・薩依德

紐約，2005年4月

導　論

　　「死亡不曾要求我們空出一天來給它」[1]，貝克特（Samuel Beckett）筆鋒帶著嚴冷而內涵複雜的反諷寫這個句子，言下之意，一是死亡是不跟人約時間的，二是我們在忙碌之際一樣可能辭世。不過，死亡有時候的確等候我們，而且我們可能深深知覺它在等我們。這時候，時間的性質改變，像光的改變，因為當下變得徹底被別的季節的陰影籠罩：復活而來的或漸退漸遠的過去，忽然變得難以度量的未來，無法想像的、時間外的時間。在這些時刻裡，我們產生一種特殊的晚期意識，也就是本書主題。

　　*late*這個字微妙多變的意義，值得我們停下來思量一下，其字義從沒有趕上約會、到自然的循環，乃至消逝的人生，不一而足。*late*字最常用的意思或許是too late：我們比我們該到的時間晚、遲，沒有準時。然而late evenings（夜很晚了）、late blossoms（晚開、遲開的花）、late autumn（晚秋）卻是完全準時的——沒有誰說它們應該配合什麼時鐘或日曆。死去的人當然是到了時間的那一邊，

不過，我們用*late*形容他們，*這裡面潛含著什麼樣艱難的時間渴望呢？ Lateness一詞並非指稱單單一種對時間的關係，但後面永遠帶著時間。這是一種記取時間的方式，無論是錯過的、趕上的或逝去的時間。

　　薩依德在哥倫比亞大學開過一門有名的課，叫〈最後的作品／晚期風格〉（Last Works/Late Style），他有一則備課筆記寫著「時間轉化成空間」（Conversion of Time into Space）：「編年式的序列開啟成風景，更能**看見**、**體驗**、**掌握**時間，和時間**合作**……阿多諾：折裂的風景是客觀的」（粗體是薩依德自己的強調）。筆記接著提到普魯斯特數段作品，和霍普金斯（Gerard Manley Hopkins）三首詩。他提起的普魯斯特文字都出自《追憶似水年華》（*In Search of Lost Time*）結尾，在那裡，敘事者得到新洞識，看出過去是喚得回來的，他既著迷於自己這些洞識，又為自己大概來年或來月無多而傷懷。他見得人有如一個十字路，時間有身體，如薩依德的筆記說的，「角色是時間的持續（duration）」。至於霍普金斯，薩依德想的是這位詩人頗為喜愛的，冥色漸濃的風景，「冬天的世界」，這

* late有個意思是recently deceased（近時過世、已故），也就是其人recent but not continuing to the present：最近還在，但目前已不在（其「在」沒有持續到目前）。

世界「帶著一些嘆息，產生……我們的解釋」[2]，但他想最多的，或許是令人心驚的睡眠與死亡意象，也就是說，睡眠與死亡是我們逃開心靈之絕崖懸岸與凜冽天氣的唯一途徑：

啊心靈，心靈有高山；絕崖斷岸

可怕、峻峭、無人曾經探測其高深。小看它們的

是不曾懸掛在那兒的人。我們小小的

耐力和那樣的陡或深周旋，也挺不久。在這底下爬吧，

可憐的東西，旋風中有個安慰：一切

生命都由死亡結束，每一天都與睡眠俱死。[3]

　　「有些藝術家……他們的作品透過其風格的獨特之處，表現晚期性質（lateness）」（我引用的是〈最後作品／晚期風格〉的課程概述），這些就是例子，而且那些「獨特之處」明顯不只是將時間轉化為空間。阿多諾所說「折裂的風景」（fractured landscape）只是晚期作品與時間爭吵，將死亡「以折射的模式」再現為「寓言」的方式之一。薩依德並且重視折射的角度。「晚期風格」——此詞是阿多諾所創——不是老去或死亡的直接結果，因為風格不是終有一死的造物，藝術作品也沒有可以失去的生命。但是，藝術家漸行漸近的死亡仍然進

入作品，而且是以許多不同的方式進入；其最重要的形式，如薩依德所言，是「時代倒錯與反常」（anachronism and anomaly）。他有一份這類藝術家的正典名單，那些正典，包括上文援引過的，幾乎全都以某種形式出現在這本書裡：阿多諾本人、湯瑪斯·曼（Thomas Mann）、理查·史特勞斯（Richard Strauss）、惹內（Jean Jenet）、藍培杜沙（Giuseppe Thomasi di Lampedusa）、卡瓦菲（C.P. Cavafy）。其他人則出現於薩依德走向人生尾聲途中發表的個別文章：尤里皮底斯（Euripides）、布列頓（Benjamin Britten），甚至──至少在一齣歌劇裡──莫札特，他們有一種突然出現的晚期特質，與成熟判然有別，一種遠遠超越語言文字與當時情況的反諷表現。

　　薩依德認為，這類型的晚期特質大異於我們在索福克里斯（Sophocles）與莎士比亞最後作品裡看到的那種離世超塵的靜穆。《伊底帕斯在科勒諾斯》（*Oedipus at Colonus*）、《暴風雨》（*The Tempest*）及《冬天的故事》（*The Winter's Tale*）夠晚了，但它們已解決它們和時間的爭吵。「我們人人，」薩依德在本書第一章裡說，「都能隨手提出證據，說明晚期作品為什麼是畢生美學努力的冠冕。林布蘭（Rembrandt）與馬蒂斯（Henri Matisse）、巴哈與莫札特。不過，藝術上的晚期特質如果不是和諧與

解決，而是冥頑、難解，而是未解決的矛盾，又怎麼說呢？」顧爾德（Glenn Gould）這樣的藝術家又如何呢？他創造只此一家的晚期特質，方法是離開現場演奏的世界，頑固地在他活力仍然強烈的時候把生前變成身後。

　　薩依德受阿多諾啟發甚多，他自己也再三承認此點。他是「唯一真正的阿多諾追隨者」，他在晚年一次訪談裡說道。（在特拉維夫《國土雜誌》[*Ha'aretz Magazine*]這篇訪談裡，他並且說自己是「最後一個猶太知識分子」。）[4] 他是在開玩笑，不過，這玩笑是笑阿多諾居然有追隨者（或者說，薩依德那麼密切追隨他），而不是笑這個範例的重要性。不過，薩依德在好些攸關重大的方面有異於這位憂鬱的大師。他不認為他自己那種晚期是唯一重要的一種晚期，而且他認為阿多諾錯失這問題的「悲劇層面」[5]。他並且認為，阿多諾說的「全面管理的社會」（totally administered society）雖然永遠是個威脅，卻並非在每個地方都已是現實。「樂趣和隱私還是在的，」薩依德在《音樂的闡發》（*Musical Elaborations*）裡寫道，而且他心存布拉姆斯，並以一個令人難忘的句子喚起「他的音樂的音樂」──那說盡世上一切藝術的政治和經濟層面之後依舊存在的深邃音樂。[6]

　　借薩依德在這本書裡的說法，晚期特質在他眼中是

「一種放逐的形式」，但甚至逐客也有居處，於是「晚期風格與當下奇怪地既**即**又**離**」。「據阿多諾之見，」薩依德評注說，「晚期意指超越成見所說的可接受、正常；此外，晚期包括一個觀念，就是一個人其實根本不可能超越晚期」。甚至我們似乎在時間之外的時候，也仍在時間之內，道理就存在這裡，而且晚期有其悲劇面，也有其遊戲面。例如，理查・史特勞斯的晚期風格，從《玫瑰騎士》（*Der Rosenkavalier*）和《納克索斯島的阿莉亞德妮》（*Adriadne auf Naxos*）看來和聽來，的確「令人不安」，但唯一原因是這風格鐵了心用別的時間取代殘酷的當下。「以其免於日常壓力和煩憂，以其看來無限的自我放縱、逗趣和奢侈本事而言，這個世界真的是史前的：這也是二十世紀晚期風格的一個特徵。」

薩依德的批評想像寬厚，將「逗趣」視為一種抵抗。他這麼做，是因為逗趣和樂趣與隱私一樣，不要求你和一種現狀或當道的政權調和。將本書所有晚期風格的例子統一起來的，是這個意思的「自由」。個案的調子可能是悲劇、喜劇、反諷、諧擬的，等等許多種，但每位合乎薩依德「晚期」意思的藝術家，其調子都不調和。阿多諾談過貝多芬拒絕「將不調和的事物調和為一個意象」[7]。薩依德談論音樂和世界，我們在他的談法裡一再聽見這個音符。

「阿多諾的說法裡，我覺得可貴的是這個張力概念，這個將我所謂不可調和之事（irreconcilabilities）加以凸顯和戲劇化的概念（ESR 437）。」別人說的「路線地圖」（road map），他稱為不可調和之事，不過，他有異於阿多諾，他沒有絕望，而且他不接受文化僵局或政治僵局。調和、和解之夢，在音樂上，或者在中東，固然經常只是逃避思考困難與差異的手段，但這並不表示這樣的思考不可能，而且調和可能並非我們真正所需。如Stathis Gourgouris在最近一篇文章裡提醒我們的，薩依德堅認「一切批評都以一項假定為基設，並且根據這項假定而實行：批評有一個未來」。「晚期風格，」Gourgouris接著說，「是一種形式，這形式睥睨當下的缺點以及過去的緩和劑，宗旨是找出這個未來，設定它、履行它，即使是出之以此刻看來令人困惑的、不合時的或不可能的文字和意象、姿勢和表現。」[8]

　　薩依德1989年負責爾灣（Irvine）的「韋勒克講座」演講，講詞1990年發表為《音樂的闡發》，書中暗示了一些有關晚期風格的觀念，並且援引阿多諾1938年談貝多芬的文章，薩依德似乎在那不久之後開始準備他在哥倫比亞開的課。他1993年在倫敦「諾斯克里夫勳爵講座」（Lord Northcliffe Lectures）發表三場演講，一些關鍵觀念和例子

已有相當好的發揮，這些演講現在成為本書第一、二、五章的基礎。那時候發生兩件事。《音樂的闡發》出版之前，薩依德母親去世。他在那本書裡告訴我們，他們母子「共享過許多音樂經驗」，並且說，「這本書雖有缺點，但她在世之日未能讀到此書，和我說她的感想，我為此難過難以言表。（ME xi）。」凡是認識這一家子的人，都曉得薩依德此言特別沉痛，因為薩依德女士是心志非常堅定，非常實話實說的人。回憶起來，每次她來紐約住——有很長一段時間，我們住同一棟樓——母子都早起，別人都尚未起床，兩人總是好像已經有過好幾場爭論。然後是1991年9月，薩依德有一回做平常的體檢，發現自己得了白血病。他提過好幾次，說這兩件事導致他著手寫回憶錄《鄉關何處》，1994年著筆，1999年出版。「我想，我從來不曾有意識地害怕死亡，」他說，「只是我很快就知覺到時間短暫（ESR 419）。」

　　他有很多事情要做：教書、旅行、演講、寫回憶錄，以及寫後來收入以下這些書裡的文字：《對流亡的反思》（*Reflections on Exile*,1998）、《和平過程的結束》（*The End of the Peace Process*,2000）、《權力、政治與文化：薩依德訪談集》（*Power, Politics, and Culture*,2001）、《並行與弔詭：薩依德與巴倫波因對談錄》（*Parallels and*

*Paradoxes,*2002）、《人文主義與民主批評》（2004），以及《從奧斯陸到伊拉克與路線地圖》（2004）。他並且彷彿時時刻刻都在講電話，我有時候把他想成亨利‧詹姆斯（Henry James）故事〈私生活〉（"The Private Life"）裡那個作家，他社交生活太多了，不可能產生他看起來在生產的那些書。因此，薩依德談了那麼多，而且計畫寫的晚期風格專書，怎麼會被擠掉，其實不需解釋。

　　然而我無法相信他有心完成這本書。或者應該說，他想完成，但他在等待一個或許永遠不會來的時間。本來會有時間寫這本關於不合時（untimeliness）的書，但這時間總是：還不太是時候。完成這件作品，會太像寫一個生命的終止，結束那關於自我的製造（the making of the self）的漫長章節，薩依德那本《開始：意圖與方法》（*Beginnings: Intention and Method*），或，更早，他那本談康拉德（Joseph Conrad）的書，就是以這樣的章節開篇——而開始和起源是判然有別的，「開始」的要義就在它們是人選擇的。我不斷想到，薩依德形容理查‧史特勞斯那部晚期作品「有根本上的，美麗的闡發性」，說其中的「音樂，其樂趣和發現是以放手為前提」（ME 105）」。這些文字寫於1991年9月的診斷之前很久，但薩依德對晚期風格或其他任何事物的興趣從來都不是夫子自

道（autobiographical）。關於他自身之死的思緒是加深，
而不是激起他對晚期風格問題的眷念不忘。但我的確相信
這些思緒進入了這本計畫中的書悠長不盡的生命。談放手
是一回事，做又是另一回事。探索自我的製造，可以探到
盡頭；自我的解體（unmaking）是另一回事，晚期風格與
之相近。

　　這是不是說薩依德自己沒有晚期風格？他當然有他與
晚期風格相連的政治和道德，他忠於卒未調和的關係，以
不調和為真理。就此意義而言，他自己的作品和他討論的
散文、詩、小說、電影、歌劇是同伴。但晚期並非一切，
就如成熟不是一切，薩依德在別的地方和別的人身上找到
同樣的政治和道德；的確，它們就是他自己早先的政治、
道德和激情。如他在別的脈絡裡說的，晚期特質將事物
「闡明並戲劇化」（ME 21）而使我們很難繼續痴妄。我
們做這件事，不用想到死亡，薩依德特別將這工作等同於
知識分子的工作──從這個角度看，顧爾德質疑並重塑音
樂對演奏世界的關係，是薩依德心目中的知識分子模範。
我的領會是，薩依德儘管對晚期深懷興趣，儘管他知覺自
己時間短暫，他對晚節的、逐漸消釋的自我卻並不心儀。
薩依德以「悲憾的人格」（lamenting personality）形容阿多
諾刻畫的晚期貝多芬，但他最後一批著作裡的自己並非如

此。薩依德有心持續營造自我，如果我們將人的一生劃分
成早、中、晚期，那麼，他在首次白血病診斷十二年後的
2003年9月以67歲年紀去世時，人生仍在中期。我想，他
會說，這個年紀還有點早，不能算真正的晚期。

　　這本談晚期的書沒有寫完，但其素材非常豐富。我們
可以為能成而未成之事惋惜，並且在傷逝之中盡力想像薩
依德如果多寫一點，會寫些什麼，但我們沒有理由不為現
有的成品感激。編這本書的時候，我彙整好幾套不同的
材料，我剪剪接接，但認為沒有必要寫摘述或補橋段。
所有文字都是薩依德自己的話。前面提過，諾斯克里夫勳
爵講座是第一、二、五章的基礎，有一篇總論取自薩依德
刊登於《倫敦書評》（*London Review of Books*）的〈晚期風
格〉。此文納入一些關於卡瓦菲的思考，放掉早先關於
維斯康堤（Luchino Visconti）電影《豹》（*The Leopard*）
的所有文字，以及大量阿多諾資料。此作現在復歸原狀。
薩依德2000年12月對幾位醫師（包括他自己的醫師）座
談，我在第一章裡採用了那次座談的介紹。第三、四、六
章分別談莫札特、惹內、顧爾德，各自本來就是文章。第
七章，我彙集了四項來源：有些說法取自薩依德為索羅門
（Maynard Solomon）那本貝多芬專著所寫的書評；一篇
談尤里皮底斯戲劇的製作的文章；《倫敦書評》那篇文章

裡關於卡瓦菲的文字；以及一篇談布列頓歌劇《魂斷威尼斯》（Death in Venice）的文章。

依序寫到這裡，我們又回到阿多諾「晚期作品是災難」的說法，似乎正好就此打住。但打住並非結束，我們應該記住這一點，不但因為薩依德並未親手寫完這本書，也因為，對他而言，風格也關係到風格說不出來的東西。「我向來對被遺漏的東西感興趣，」他在一次訪談裡說。「我對獲得再現與沒有獲得再現的東西之間、言表和留白之間的張力感興趣（ESR 424）。」據此觀點，留白本身也是風格的一個層面，如他在一則未曾發表的筆記裡所言，留白「不像什麼也沒說那樣單純」。「我們是信息和信號的民族，」他這麼形容巴勒斯坦人，「我們是愛用典故和間接表達的民族。[9]」他談音樂的「矜默」（reticence）、音樂「充滿指涉的留白」（allusive silence），音樂這些特質帶給我們最深的樂趣，並且在政治上的無望和其他無望之中帶來一絲希望的暗示，使我們意識到「那岌岌可危的流放領域」，在那裡，「我們首次真正明白無法掌握的東西有多困難，然後還是走上前去嘗試掌握」。[10]

麥可・伍德

紐澤西州普林斯屯

2005年4月

第一章

適／合時與遲／晚

　　肉體狀況與美學風格之間的關係，相較於生命、道德、醫學、健康之重大，乍看似乎是個極為無關宏旨，甚至瑣屑的題目，大可置之勿理。不過，我的主張如下：我們所有人，單只由於「有意識」這個事實，就時刻不斷在思考並塑造我們的生命，「自我塑造」是歷史的基礎之一，而歷史，根據歷史科學的偉大奠基者赫勒敦（Ibn Khaldun）與維柯（Giambattista Vico），本質上是人類勞動的產物。

　　因此，此中的重要識別，是自然界與世俗的人類歷史之間的分野。肉體，其健康、維護、構造、功能、發達、疾病與死亡，屬於自然秩序；但是，我們對那個自然的**理解**，我們在意識裡如何看它、在它裡面生活，我們如何創造個體和集體的、主觀的和社會的生命意義，以及我們如何將這生命分期，粗略說來，屬於歷史秩序，因此我們反省這秩序的時候，我們能夠回想、分析、沉思，而且不斷在這過程中改變其形狀。這兩個領域之間，亦即歷史和自然之間，有林林總總的關連，但我在這裡暫時將兩者分開，專談其中之一，也就是歷史。

　　我是世俗程度很深的人，多年來一直透過三大問題層次研究這個自我塑造的過程，這人類三大事是一切文化和傳統所共有的，我這本書要特別討論的是其中第三

大問題。不過，為了明晰起見，容我很快概述第一和第二大問題。第一個問題是「開始」的概念，也就是出生和起源，擺在歷史脈絡裡來說，一切關於某個過程、其成立與建制、生命、計畫等等如何發動的思考，皆屬之。三十年前，我發表一本書叫《開始：意圖與方法》，裡面討論到，心靈有時候覺得必須回顧式地為自己設定一個起源點，就如一切事物在最根本意義上是從出生開始的。在歷史和文化研究等領域，記憶和回顧將我們拉到重要事物開始之時——諸如工業化、科學醫藥、浪漫時期的起始，等等。從個人來說，發現（discovery）的時間次序對康德和對科學家一樣重要，康德有一句令人難忘的話：他第一次讀休謨（David Hume），陡然從他教條獨斷的睡夢（dogmatic slumber）中甦醒。西方文學裡，小說形式的興起與資產階級在十七世紀晚期的崛起同時，此所以，在其興起的一個世紀裡，小說都在寫出生、孤兒、尋根，以及一個新世界、一個事業、一個社會的創造。《魯賓遜漂流記》（*Robinson Crusoe*）、《湯姆瓊斯》（*Tom Jones*）、《項狄傳》（*Tristam Shandy*），莫不如是。

　　回顧之下，在時間裡設定一個開始，是將一項計畫，例如一個實驗、一個政府委員會、或狄更斯開始寫《荒涼山莊》（*Bleak House*），的基底設定於那一刻，而且那一

刻是隨時可以修正的。這種開始必然涉及一個意圖，這意圖或者全部、或者局部實現，或在繼起的時間裡被視為全然失敗。因此，我提的第二大問題是出生之後的持續性，也就是，有一個開始之後，所產生的剝蝕（exfoliation）：從出生到青春、生育、成熟。這過程有個絕妙的形容，叫化身的辯證（the dialectic of incarnation），或者借富蘭斯瓦・雅各（François Jacob）的用語，叫「生命的邏輯」（*la logique du vivant*），每個文化都提供並流傳這辯證和邏輯的意象。我再從小說史取例（以我們的自我意象來說，西方美學形式裡提供最大、最複雜意象的，是小說），有教育小說、理想主義和失望小說（情感教育、幻滅）、不成熟和社群小說——例如《密德馬奇》（*Middlemarch*），英國批評家吉蓮・畢爾（Gillian Beer）曾說，這部呈現十九世紀英國社會的偉大小說，結構受她所謂達爾文的「世代模式」（patterns of generation）計畫影響甚大。別的美學形式，諸如音樂與繪畫，也可以看見類似模式。

　　但是也有例外，有些例子偏離公認的人生總模式。我們想到《格列佛遊記》（*Gulliver's Travels*）、《罪與罰》（*Crime and Punishment*）和《審判》（*The Trial*）。人的

年齡續列*（如莎士比亞所說的續列），與美學上對這些
續列的觀照和反映之間，通常有一種驚人一致的對應，但
這些作品似乎脫棄這個對應。我們可以不厭明白地說，藝
術，以及我們對人生過程的一般觀念，都認定凡事**各有其
時**（timeliness），也就是說，適於早年之事不宜於後來的
人生階段，反之亦然。例如，大家一定記得聖經裡那句嚴
厲的教訓，說萬事萬物、天底下每個目的，都各有其季
節，各有其時候，生有其時，死有其時，等等：「故此，
我認為人莫善於樂事其事，因為那是他的分：身後之事誰
又得能帶他看一眼呢？……降臨到眾人頭上的事都一樣：
有一件事會降臨義人，也會降臨惡人；會降臨好人和潔淨
的人，也會降臨不潔淨的人。」

　　換句話說，我們認為「人生的基本健康」與「凡事
皆有其時」是深深相連的，凡事要配合時候，也就是適
時、合時。例如，喜劇取材於不以其時的行為（untimely
behavior），老人愛上年輕女人（12月裡做5月的的事），
如莫里哀（Molière）與喬叟（Chaucer）所寫，或哲學家做
乳臭小兒行徑，身強體健的人裝病。不過，喜劇這個形式
也恢復「凡事有時」，作品通常以年輕有情人終成眷屬的

* 指莎士比亞戲劇《皆大歡喜》第二幕第七景的著名獨白，說人生有七個
　階段（seven ages）。

大合唱落幕。

　　最後，我這就談到最後一個大問題了，基於很明顯的個人理由，這是我的主題：人生的最後或晚期階段，肉體衰朽，健康開始變壞；即使是年輕一點的人，這些或其他因素也帶來「終」非其時（an untimely end）的可能。我討論的焦點是偉大的藝術家，以及他們人生漸近尾聲之際，他們的作品和思想如何生出一種新的語法，這新語法，我名之曰晚期風格。

　　人是不是智慧與年紀俱增，藝術家在其生涯晚期階段是不是生出什麼獨特的感覺和形式特質來？在一些最後的作品裡，我們遇到固有的年紀與智慧觀念，這些作品反映一種特殊的成熟、一種新的和解與靜穆精神，其表現方式每每使凡常的現實出現某種奇蹟似的變容（transfiguration）。在晚期劇作如《暴風雨》或《冬天的故事》，莎士比亞返取傳奇與寓言等形式；同理，在索福克里斯的《伊底帕斯在科勒諾斯》，老去的主角終於臻至一種凡非的神聖境界和解決。或者，舉個有名的例子，威爾第（Giuseppe Verdi），他在人生最後數年寫出《奧塞羅》（Othello）和《佛斯塔夫》（Falstaff），這些作品流露的與其說是睿智認命的精神，不如說是一種更新的、幾乎青春的元氣，成為藝術創意和藝術力量達於極致的見

證。

　　你我都能隨手拈出證據，說明晚期作品如何成為畢生藝術努力的冠冕。林布蘭和馬蒂斯、巴哈與華格納。然而，如果晚期藝術並非表現為和諧與解決，而是冥頑不化、難解，還有未解決的矛盾，又怎麼說呢？如果年紀與衰頹產生的不是「成熟是一切」（"ripeness is all"[*]）的那種靜穆？易卜生（Henrik Ibsen）的情況即是如此，他最後幾部作品，尤其是《我們死人醒來時》（*When We Dead Awaken*），撕碎這位藝術家的生涯和技藝，重新追尋意義、成功、進步等問題：這是藝術家晚期照理應該已經超越的問題。因此，易卜生最後一批劇作完全沒有呈現問題已獲解決的境界，卻襯出一位憤怒、煩憂的藝術家，戲劇這個媒介提供他機會來攪起更多焦慮，將圓融收尾的可能性打壞，無可挽回，留下一群更困惑和不安的觀眾。

　　我深感興趣的就是這第二型晚期風格。我有意探討這種晚期風格的經驗，這經驗涉及一種不和諧的、非靜穆的（nonserene）緊張，最重要的是，涉及一種刻意不具建設性的，逆行的創造。

　　阿多諾使用「晚期風格」一詞，最有名的是在他一篇

[*] 語出莎士比亞悲劇《李爾王》第五幕第二景。

未完成的文章裡，標題〈貝多芬的晚期風格〉（"Spätstil Beethovens"），繫年1937，後來收錄於1964年的音樂文集《樂興之時》（*Moments musicaux*），然後又收錄於阿多諾身後出版，專論貝多芬的《論樂集》（*Essays on Music*, 1993）[1]。阿多諾比歷來談論貝多芬最後作品的任何人都更加認為，屬於所謂貝多芬第三階段的作品（最後五首鋼琴奏鳴曲、第九號交響曲、《莊嚴彌撒曲》（*Missa Solemnis*）、最後六首絃樂四重奏、十七首鋼琴小品），構成近代文化史一個事件：這位對其媒介掌握爐火純青的藝術家放棄與他所屬的社會秩序溝通，而與那套秩序形成矛盾、疏離的關係。他的晚期作品構成一種放逐。阿多諾有一篇極不尋常的文章，和他上述那個談晚期風格的殘篇收在同一個集子裡，這篇文章討論《莊嚴彌撒曲》，基於此作之難解、復古，以及它對彌撒曲所做的奇異的主觀價值重估，阿多諾管這部作品叫異化的扛鼎之作（*verfremdetes Hauptwerk**）。（EM 569–83）

　　在他卷帙浩繁的述作裡（阿多諾1969年去世），阿多諾關於晚期貝多芬的說法很明顯屬於一種哲學上的建構，這哲學建構成為他對貝多芬之後的音樂的所有分析的起

* 見彭淮棟譯，《貝多芬：阿多諾的音樂哲學》（台北：聯經出版公司，2009），頁254-70。

點。這位逐漸老去、耳聾、與世隔絕的作曲家形象成為阿多諾心服口服的文化象徵，這形象甚至變成阿多諾對湯瑪斯・曼小說《浮士德博士》（*Doktor Faustus*）的貢獻的一部分，亦即小說裡那個克雷契馬（Wendell Kretschmar）以貝多芬的最後階段為題演講，令主角雷維庫恩（Adrian Leverkühn）印象深刻的情節。而由下述這樣的描述，你可以感覺那一切似乎多麼不健康：

貝多芬的藝術越了它自己，從傳統境界上升而出，當著人類的驚詫的眼神面前，升入完全、徹底、無非自我的境域，孤絕於絕對之中，並且由於他喪失聽覺而脫離感官；精神國度裡孤獨的王，他發出一種凜冽的氣息，令最願意聆聽他的當代人也心生驚懼，他們見了鬼似地瞪目而視這些溝通，這些溝通，他們只偶爾了解，而且都是例外。[2]

這幾乎是純粹的阿多諾筆法。這裡的貝多芬有英雄氣概，但也有冥頑不靈。晚期貝多芬的本質沒有絲毫可以化約為以藝術為文件紀錄（art as a document）之處，也就是說，解讀貝多芬晚期的音樂時，不能將之化約為強調「現實侵入」，這現實可能是歷史，可能是作曲家意識己之將死。阿多諾說，「這樣的話」，也就是說，如果你只強調那些作品是貝多芬人格的表現，「這些晚期作品就被

貶到藝術的外緣，被打進文件、紀錄的範圍。事實上，關於非常晚期的貝多芬的研究極少不提生平和命運，彷彿藝術理論面對人死的尊嚴就自棄權利，讓位給現實」（EM 564）。藝術如果不在現實面前自棄權利，結果就是晚期風格。

　　當然，即將降臨的死亡就在那兒，無從否認。不過，阿多諾的重點是在貝多芬最後的作曲模式裡尋找形式法則，他說的形式法則，意指美學的權利（the rights of the aesthetic）。這法則是主體與傳統的一種奇特混合，顯現於「裝飾性的顫音序列、終止式及花音（fioritura）」（EM 565）。何謂主體性，阿多諾說：

這法則流露於死亡之思。……死亡是受造的生命（created beings）才有的事，藝術品沒有，因此死亡只以一種經過折射的模式、只以寓意的形式出現在藝術裡。……在晚期的藝術作品裡，主體性的力量是它離開藝術品時表現的躁怒手勢。它打破它們的羈絆，不是為了表現自己，而是為了在無表現之中脫棄藝術的外表。它離去之際衝決束縛，留下的作品只剩碎片，它像密碼一般，只透過它掙脫而去時造成的留白傳達自己。大師之手經過死亡點化，而解放它用來塑形的材料；其中的撕扯和裂痕就是那最後的作

品，而那些撕扯見證著我（I）面對存有（Being）時的有限和無力。（EM 566）

　　貝多芬晚期作品揪住阿多諾之處，明顯是其片段性格，也就是它顯然置連貫於不顧。我們如果拿一件中期作品，例如《英雄》交響曲，與作品110奏鳴曲比較，就會注意前者全然切要、由整合力驅動的邏輯，後者的性格則是有點心情煩亂，每每極不經意，而且不斷重複。第31號奏鳴曲的開頭主題，空間配置非常尷尬，顫音過後，伴奏——那種學生習作似的，近乎笨拙的重複音型——阿多諾說之甚當，「大剌剌的原始」。這些晚期作品就是如此，大量最晦澀又難解的複音運用，和阿多諾說的「傳統」交相出現，這些傳統每每變成看來毫無動機的修辭設計，例如顫音，或者一些看來並沒有融入作品結構之中的裝飾。阿多諾說：「他的晚期作品是過程，而不是發展；比較像兩極之間著火，不再容許任何安全的中間地帶或自發的和諧。」因此，如克雷契瑪在湯瑪斯·曼的《浮士德博士》裡所說，貝多芬的晚期作品每每給人未完工的印象——這件事，雷維庫恩的老師區分作品111的兩個樂章時，做了長篇而且別出心裁的討論。

　　阿多諾的論點是，凡此種種，都必須考慮兩件事：

第一，貝多芬還是年輕作曲家的時候，他的作品是元氣旺盛的有機整體，現在則任性不定，古怪反常；第二，貝多芬年紀較長而面對死亡的時候，他領悟到，借舒波尼克（Rose Subotnik）的說法，他的作品表明「沒有任何綜合（synthesis）是可以設想的，（一切實質上都是）一個綜合的殘餘，個人的遺跡，此人痛苦地知覺完整性（wholeness）和存活（survival）已永遠脫出他的掌握」[3]。因此，貝多芬的晚期作品雖然陰陽怪氣，傳達的卻是一股悲劇感。阿多諾指出，貝多芬，一如歌德，有許多「未經精熟掌握的素材」，而且，在貝多芬晚期的奏鳴曲裡，傳統被從曲子的主要動勢裡析裂出去，「掉落，拋棄」。至於那些偉大的齊奏（第九號交響曲，或《彌撒曲》），它們和那些巨大的複音合奏並列。阿多諾說：

主體性以其強迫的力量結合極端，以其張力填滿高密度的複音，以齊唱將之打散，然後脫身，留下赤裸的聲調；結果，樂句有如紀念碑，標誌著一個變成石頭的主體性。那些休止（cesura），非常晚期的貝多芬這個最突出的特色，就是主體性脫逸而去的表徵；被遺棄的那一刻，作品無聲，顯出留白。（EM 567）

　　依照阿多諾在這裡的描述，晚期作品裡的貝多芬似乎

是一種悲憫的人格，他留下尚未完全的作品或樂句，作品或樂句被突兀地丟下不管，例如F大調或A小調四重奏的開頭。這拋棄的感覺與第二階段作品充滿驅力而毫不放鬆的特質相形之下，特別尖銳，第二階段的作品，像第五號交響曲，到第四樂章結尾之類時刻，貝多芬仍似欲罷不能。阿多諾結論認為，貝多芬這些晚期作品是既客觀，又主觀的：

客觀的是那充滿裂罅的風景，主觀的是這風景在其中煥入（glow into）生命的那道光──而且只有在那樣的光裡，這風景才煥發生命。他並沒有把它們做成和諧的綜合。身為離析的力量，他在時間裡將它們撕裂，或許是以便將它們存諸永恆。在藝術史上，晚期作品是災難。（EM 567）

從阿多諾向來看問題的方式視之，他的難題在於說出這些作品靠什麼維繫、統一，使它們不只是碎片的集合。這裡出現了最大的弔詭：你如果要說是什麼把這些碎片連繫起來，就只能說是「它們共同創造之象（figure）」。然而你也不能小看這些碎片之間的差異，而且，真要為那個統一**取名**的話，會削減其災難性的力量。所以，貝多芬晚期風格的力量是否定性的（negative），或者應該說，**這風格本身就是否定性的**：我們預期靜穆與成熟，卻碰到劍

拔弩張、難以理解、毫不讓步——甚或非人——的挑戰。
「晚期作品的成熟，」阿多諾說，「不同於水果之熟。
它們並不圓諧，而是充滿溝紋，甚至滿目瘡痍。它們缺
乏甘芳，令那些只知選樣嘗味之輩澀口、扎嘴而走（EM
564）。」貝多芬的晚期作品未經某種更高的綜合予以調
和、收編：它們不合任何圖式，無法調和、解決，因為它
們那種無法解決、那種未經綜合的碎片性格是本乎體質，
既非裝飾，亦非其他什麼事物的象徵。貝多芬的晚期作品
顯現的其實是「失去全體性」（lost totality），因此是災難
性的作品。

　　說到這裡，我們必須回頭看看「晚」（lateness）這個
概念。這「晚」字意何所指？對阿多諾，**晚**是超越可接受
的、正常的而活下來；此外，「晚」包括另一個觀念，就
是你其實根本不可能在「晚」之後繼續發展，不可能超越
「晚」，也不可能把自己從晚期裡提升出來，而是只能增
加晚期的深度。沒有超越或統一這回事。在他的《新音樂
的哲學》（*The Philosophy of New Music*）裡，阿多諾說，荀
白克（Arnold Schoenberg）本質上延長了晚期貝多芬的不
調和、否定和不機動（immobilities）。而且，「晚」字當
然包含一個人生命的晚期階段。

　　再提兩點。貝多芬的晚期風格揪緊阿多諾心弦，原因

在於貝多芬那些沒有機動性的、抗拒社會的最後作品，以完全弔詭的方式，變成現代音樂裡的新意所在。在貝多芬中期的歌劇《費黛麗奧》（*Fidelio*）──盡得中期本質之作──裡，人性觀念自始至終明白流露，並且連帶追求一個比較好的世界。黑格爾亦然，無法調和的對立事物經由辯證法而變成可得而解決，對立事物獲得調和，最後臻至一個**宏偉的**綜合。晚期風格中的貝多芬則使無法調和的事物至終不獲調和，遂至於「音樂愈來愈從有意義轉化成隱晦難解──甚至對它自己也隱晦難解」[4]。晚期風格的貝多芬就這樣主使音樂拒斥新的資產階級秩序，並預啟荀白克全然真實（authentic）且**新穎的**藝術，荀白克的「先進音樂別無他途，只有堅持其骨化（ossification），不向它看透了的人道主義讓步。……在當前環境之下，[音樂]只能走明確的否定性一途」（PNM 20）。第二，晚期風格的貝多芬，那樣毫無顧惜地疏離且隱晦，絕不單純是個怪癖反常、無關宏旨的現象，而是變成具有原型意義的現代美學形式，另外，這形式由於與資產階級保持距離、拒斥資產階級，甚至拒絕悄無聲息死亡，而獲致更大的意義與挑釁性格。

　　基於這許多層面，「晚期」這個觀念，連同與這觀念俱至的，關於一位老去藝術家立場的這些驚人大膽又蒼涼

的沉思，對阿多諾似乎成為美學的根本層次，以及他自己作為批判理論家和哲學家的根本層次。我解讀阿多諾以音樂為中心的反思，認為他往馬克思主義裡注入一劑作用極強的疫苗，幾乎完全消解馬克思主義的煽動力。不但馬克思主義裡關於前進與極致的概念在帶著嚴厲否定的不屑語氣之下崩潰，連任何暗示運動的東西也潰散無餘。死亡與衰老當前，前途遠大的早年已成既往，阿多諾以晚期貝多芬為模型來忍受以**晚期**這個形式出現的終結，不過，是為了**晚期本身之故**而用之，而不是當作其他什麼事的準備，也不是為了抹滅其他什麼事。「晚」就是要終結了，完全自覺地抵達這裡、充滿回憶，兼且非常（甚至超自然地）知覺當下。因此，阿多諾就如貝多芬，成為晚期本身的象喻，是對當下提出評論的人，其評論不合時宜、離譜，甚至帶著災難性。

阿多諾格外難讀，不管是他的德文原文，還是那許許多多譯本，這一點沒有人需要提醒。詹明信（Fredric Jameson）說得非常好，阿多諾遣詞造句流露才思，精雅無比，含著複雜的內在動態，你一而再、再而三嘗試意譯其內容，幾乎都無從措手。阿多諾的筆風違反種種規範：他假定他和他的讀眾之間不會有多少共同的了解；他筆調徐緩、不像新聞體、不能以「總而言之」打發、不容你略

讀。連《最低限度的道德》（*Minima Moralia*）這樣的自傳文字，也無異於抨擊自傳、敘事或故事講究的連貫；此書的形式就是其副標題——餘生反思——的化身：大量互不相續的碎片傾瀉而下，在某種層面上，這些碎裂的片斷都在攻擊可疑的「整體」，黑格爾主持的那些虛構的統一；黑格爾要宏偉的綜合，而訕笑鄙視個體。「克服所有對立，使其達成一個全體性（totality）：這樣的觀念迫使他[黑格爾]在整體的建構裡派給個體主義一個低等地位，不管他在過程中歸給它多大的推動之功。」[5]

　　阿多諾對立於虛妄的全體性——以黑格爾的情況而論，是站不住腳的全體性。他的立場不只是要說全體性不真實，其實更是要透過流亡與主體性來寫、來成為一個替代全體性的東西，雖然是經由哲學議題來闡釋的流亡與主體性。此外，阿多諾說，「社會分析能從個體經驗學得的事，無限多於黑格爾所承認，反過來說，巨大的歷史範疇……已不再免於欺誑之嫌」（MM 17）。不受調和的個人批判思維裡，有「抗議的力量」。沒錯，阿多諾的批判思想非常奇特，而且每每非常隱晦，但是，就像他在他最後一篇文章〈認命〉（"Resignation"）中寫的，「不妥協，既不出賣良知，也不容自己由於受脅迫而行動的批判思想者，是真正的不屈服者」。堅持矜默和碎裂，就是避免被

總而言之、被管理，其實也就是接受並履行他的立場的**晚期性**。「凡是被想過的事物，都能被壓抑、遺忘，甚至會消失，因為思想有普遍事物（the general）的動能。（阿多諾有兩個意思：個人思想是其時代的普遍文化的一部分，以及，它因為是個人的，會產生自己的動能，但逐漸或突然轉向而離開普遍。）有說服力的想法，別處也一定有人想到，就是最孤單且無力的想法，也有這股信心同行。」

晚期因此是一種自己加給自己的放逐，離開普遍接受的境地，後它而至，復又在它結束後繼續生命。這是阿多諾對晚期貝多芬的評價，以及他自己所示於讀者的要義。對阿多諾，晚期風格所代表的災難是，就貝多芬的情況而言，音樂是插曲式、片斷式的，由於處處是不在（absence）與寂靜，而支離多隙，這些裂隙，你既不能擅用某種普遍性的圖式來填塞，也不能無視或小看，說「可憐的貝多芬，他耳朵聾，又快死了，我們不用理會這些毛病」。

阿多諾第一篇談貝多芬的文章問世數年後，他彷彿要反擊自己那本談新音樂的書，發表了一篇文章，叫〈新音樂的老化〉（"Das Ältern der neuen Musik"）。在那篇文章裡，他說到先進音樂繼承了第二維也納樂派的發現，接下來卻表現出「虛妄的滿足」的症狀，因為它被集體化，變

成肯定、四平八穩。新音樂的本質是否定的，是「某種令人困擾而自身也困惑之物」產生的結果（EM 181）。阿多諾回想貝爾格（Alban Berg）《阿爾騰柏歌》（*Altenberg Songs*）與史特拉汶斯基（Igor Stravinsky）《春之祭》（*The Rite of Spring*）首演對對觀眾的重大心理衝擊。那才是新音樂的真正力量，毫無畏忌地引出貝多芬晚期作品的後果。然而今天，所謂的新音樂比貝多芬還老化。「一百多年前，齊克果（Kierkegaard）以神學家的身分說，從前令人生畏的深淵，現在鋪上了鐵路橋樑，乘客從橋上下望深谷，舒適自在。[老化了的]新音樂，情況與此無異」（EM 183）。

晚期貝多芬的否定力量，來源在於他晚期的作品，和他第二階段的音樂那種追求肯定的發展衝勁之間，形成不和諧的關係，同理，魏本（Anton von Webern）的不和諧與荀白克的不和諧「帶著作曲家的戰慄」；「它們的作者覺得它們可怕，並且懷著恐懼和心驚將它們引見給世界」（EM 185）。阿多諾說，一個世代之後，在學院或體制裡複製它們，情緒上、實際上都已沒有風險或賭注，新事物的摧陷力量蕩然無存。你快快樂樂把音列（tone row）一隊隊排起來，或者舉行先進音樂的音樂節，都是在喪失——舉個例子——魏本的核心成就，那成就是「將十二音技

巧……[與]它的反面，音樂個體的爆炸力量，並置」；如今，新音樂逐漸老化，對立於晚期藝術，變成無異於「一趟空洞、精神抖擻的旅程，行過複雜而可想而知的樂譜，裡面其實什麼也沒發生」（EM 185、187）。

　　所以說，晚期風格本質裡有一種緊張，棄絕資產階級式的老化，堅持愈來愈增加的離異、放逐、不合時代之感，晚期風格表現這樣的意識，而且——更重要的一點——這是自我支撐之道。讀阿多諾，從《文學筆記》（*Noten zur Literatur*）裡談論標點符號和書籍封面的格言式文章，到大部頭的理論著作《否定的辯證法》（*Negative Dialectics*）和《美學理論》（*Aesthetic Theory*），你得到一個印象，他所尋求於風格的東西，他在晚期貝多芬作品中找到證據，亦即持續的緊張、不接受通融的頑固，以及，晚期與新意被「一種不可動搖的夾子緊夾在一起，但兩者以不下於夾住它們的力量掙扎著要分開」（EM 186）。總之，晚期風格，如貝多芬和荀白克示範的，無法被複製，不管是用邀請、懶惰的再生產，還是以世襲、敘事手段做的再生產。這裡有個弔詭：本質上無法重複、發聲獨一無二，不是寫於生涯之始，而是寫於生涯之末的美學作品，怎麼卻會影響後世的作品。那影響又如何進入並濡染一位頑固珍賞自己的冥頑和不合時宜的批評家？

　　從哲學角度而論，若無盧卡奇（György Lukács）《歷史與階級意識》（*History and Class Consciousness*）所舉雄壯烽火，我們很難想像阿多諾，但是，阿多諾也拒斥那本書的必勝主義及書中暗含的超越性，他要是不拒斥那些成分，會變成我們難以想像的阿多諾。盧卡奇認為，主／客體關係及其種種對立，以及現代性裡的碎裂與失落，乃至那種帶著反諷的透視主義，在敘事形式，諸如小說和無產階級的階級意識之類重寫的史詩裡，有極致的體察、體現和完成，阿多諾則認為，那個特定的選擇，如他在一篇著名的反盧卡奇文章裡所言，是一種虛妄的，屈服於強迫而做的調和。現代性是淪落、未經救贖的現實，而新音樂，一如阿多諾本人的哲學實踐，就以不斷現身說法，對世人提醒那個現實為己任。

　　這提醒假使只是再三說**不行**或**這不是辦法**，晚期風格和哲學將會是完全無趣、反覆乏味的東西。這裡面一定有個**建設性**的，賦予這個過程活力的要素。阿多諾認為，荀白克可佩之處是他的嚴厲，以及發明一種技法，捨調性的和諧與古典的抑揚頓挫、音色、節奏，為音樂另開生面。阿多諾描述荀白克的十二音方法，措辭幾乎逐字沿襲盧卡奇對主／客體僵局的寫法，但每逢有機會出現綜合，阿多諾都說荀白克將之回絕。在這裡，阿多諾建構一個令

人屏息的倒退序列，一種終局程序，依此程序，他沿著盧
卡奇走的路徑退後；盧卡奇提出各種費盡力氣設計的解決
辦法，希圖把自己拉出現代的絕望泥沼，阿多諾則解說荀
白克所為何事，以及他如何費盡力氣將那些辦法全部拆
毀，變成一無用處。阿多諾固執新音樂對商業領域的絕對
拒斥，將社會從藝術腳下砍掉。為了反擊裝飾、幻覺、調
和、溝通、人文主義和功成名就，藝術變得立場薄弱。

藝術作品裡所有不具功能的成分——也因此，所有超越區
區存在法則的成分——都被抽掉。藝術作品的功能正就寓
於它超越區區存在。……由於藝術作品畢竟不可能成為現
實，盡去其幻覺成分反而更昭昭凸顯其存在的幻覺特性。
這過程是逃無可逃的。（PNM 70）

　　最後，我們要問，晚期風格的貝多芬與荀白克實際
上是不是如此，以及，他們的音樂真是如此孤絕和社會
對立？或者，阿多諾把他們描寫成模型、典範，是他建
構的東西，用以凸顯某些特徵，以便在阿多諾自己的文字
裡賦予這兩位作曲家某種面貌，某種寫照？阿多諾做的是
理論性的事——也就是說，他的建構不宜視為真實事物的
複製，他要是試圖複製真實事物，結果也將徒然成為一個
經過包裝和馴化的拷貝。阿多諾著述的方位是理論，在這

個空間裡，他可以建構他去神祕化的否定辯證法。阿多諾無論談音樂、文學、抽象哲學或社會，他的理論工作總是出奇極端具體——也就是說，他是從長久經驗的角度落筆，而不是從革命的開頭看事情，而且他所寫之事濡滿文化。作為晚期風格和終局的理論家，阿多諾立足於非凡的**深知博識**上，與盧梭適成對極。我們還可以猜測（甚至假定），其中有財富與特權的因素，亦即我們今天說的精英主義，或更晚近一點說的政治不正確。阿多諾的世界是威瑪、現代主義極盛期、奢侈品味的世界，裡面有一種充滿靈感，但自己也稍感厭膩的業餘主義。他最夫子自道的文字，莫過於《最低限度的道德》第一部分，〈為普魯斯特而寫〉（"For Marcel Proust"）：

雙親富有的兒子，由於才華或弱點而從事所謂思想業，於是做了藝術家或學者，他們和那些戴著「同行」這個可厭稱呼的人相處，將會特別困難。不只因為他的獨立受人妒羨、他認真的用心沒人相信，以及他被懷疑是統治階層派來的使者。**這些疑忌**，雖然流露的是不足為外人道的憤懣不平，**通常卻有相當根據**。但真正的阻力另有所在。心智行業本身現在已變成「實務」，一個有嚴格分工、部門和入行資格限制的行業，而有獨立生計的人出於憎惡賺錢不

體面而選這一行，不會願意承認這一點。他因此受到懲罰，也就是人家不把他看成「專業人士」，在充滿競爭的階級分類裡，他被列為業餘半調子，無論他多麼熟諳他的科目，而且，他如果想以此為事業，就必須顯得比積習最深的專家還見識狹隘。（MM 21）

　　這裡有個重要事實：阿多諾有富有的父母。同樣重要的是那個句子：阿多諾描述同行妒羨並疑猜他和「統治階層」的關係，隨後加了一句話，說這些疑猜有相當根據。這等於說，一個思想上的法布街（Faubourg St. Honore）和一個道德上的勞動階級組合比賽逢迎他，他會選前者而非後者。在某個層次上，他的精英主義傾向當然是他的階級背景的效應，然而就另一層次言，他棄絕那個階級而去之後很久，他仍愛於那個階段的，是它的安閑和奢侈；這一點，他在《最低限度的道德》裡暗示，使他能繼續熟悉偉大的作品、大師、和偉大的觀念，不是當作專業研究的主題，而是一個俱樂部常客閒來耽玩之事。阿多諾之所以不可能同化於任何體系，包括上層階級官能享受的體系，這是又一原因：他是不可預測的，他眼觀一切，不滿意目中一切，只是絕少含著犬儒意味。

　　不過，阿多諾，一如普魯斯特，終身的生活和工作都

緊鄰西方社會基礎上的大連續體，甚至是那些連續體的一部分：家庭、思想結社、音樂和音樂會、哲學傳統，以及無數學術機構。但他永遠有點兒偏開，從來不曾整個人是誰的一部分。他是音樂家，卻沒有音樂家的生涯，他是哲學家，卻以音樂為主題。阿多諾也不像許多學院或思想同行，他從來不曾妄稱自己是非關政治的中立者。他的著作像個對位法的聲部，交織著法西斯主義、資產階級的群眾社會，以及共產主義，他的著作沒有它們就無法解釋，但對它們也永遠帶著批判和反諷。

因此，阿多諾對第三階段的貝多芬那樣畢生極端強烈的執著，我認為可以視為：他選擇了一個批判模型，然後細心維持這個選擇，這個建構有益於他自己從當初造就了他的那個社會流亡後從事哲學家兼文化批評家。如此看來，「晚」的意思是晚到而不能獲得（並且拒絕）安適俯仰於社會內部所能得到的報償，包括著述為一大群人所易讀易解。反過來說，讀過，甚至仰慕阿多諾的人，意識到自己不得不承認他刻意討人厭，好像他不只是個嚴肅的學院哲學家，還是個逐漸老去，不肯與人為善，甚至坦直到令人尷尬的老同事，雖然離開了這個圈子，非弄得大家難過不可的毛病照舊不改。

我這麼談阿多諾，因為他出奇獨特、別人學不來的著

作裡，有些通貫全體的特徵。首先，如同他佩服並且認識的一些人——霍克海默（Max Horkheimer）、湯瑪斯‧曼、史都爾曼（Steuermann），阿多諾是世俗之人，法文 *mondain* 那種意思的世俗。他出身都市，風儀都雅，慢條斯理，又有一種不可思議的本事，即使談微末如分號或驚嘆號之事，也令人興味盎然。與這些特質相伴的，是晚期風格：一個年紀漸老但心智靈動，充滿文化教養的歐洲男子，全無禁慾式的靜穆，亦無深醇爛熟之氣：他不太摸索參考資料、註解或掉書袋，而有一股非常穩當自信、自幼培養的能力，談巴哈及其信徒同樣精采，談社會和社會學一樣精熟。

　　阿多諾是一個相當晚期型的人物，因為他諸多行事質疑他自己的時代。他在許多不同領域都有大量著述，卻都抨擊所有那些領域裡的重大進展，有如對它們傾盆潑灑硫酸。他反對生產力觀念，自己卻是產量逾恆的作者，其中又沒有一件產品可以壓縮成阿多諾體系或方法。在一個專門化的時代裡，他博通多能，眼前事事物物幾乎無一不能論列。在他的地盤上——音樂、哲學、社會趨勢、歷史、傳播、語意學——他毫無愧色擺高姿態：不讓讀者易讀易懂他的文字，不做提要，沒有寒暄，沒有路標，也沒有方便的簡化。他也不給人任何安慰，或虛妄的樂觀。閱讀阿

多諾，你得到一個印象：他有如一部怒轉的機器，將自己分解成愈來愈小的零件。他有微型畫家對極微細節的愛好：他連最小的瑕疵也找出來，晾衣服般掛起來，帶著炫學的輕笑端詳。

阿多諾厭惡，以及他的著述盡力侮辱的，其實是「時代精神」（*Zeitgeist*）。對成年於1950年代和1960年代的人，阿多諾的一切都是戰前的，因此不合時式，甚或令人尷尬，例如他對爵士樂和天下知名作曲家史特拉汶斯基、華格納的見解。在阿多諾，「晚」等同於倒退，從**現在**退回**從前**，人直接閱讀齊克果、黑格爾、卡夫卡作品，而非依賴情節撮要或手冊指南來討論他們的時代。他筆下談論的一切，他似乎都有自有熟諳於心的況味，不是在大學念來的，也不是靠三天兩頭出入時髦聚會學到。

阿多諾令我特別感興趣的一點在於，他是一個特殊的二十世紀類型，不合十九世紀末之宜的失望或幻滅浪漫主義者，他幾乎是帶懷著狂喜而自存，超離各種新興的畸型現代形式——法西斯主義、反猶主義、極權主義、官僚制度，或阿多諾所說「全面管理的社會」和意識工業，但和它們又有一種共犯關係。他非常世俗。如同他討論藝術作品時經常提到的萊布尼茲式單子（monad），阿多諾——以及和他差不多同世代的理查・史特勞斯、藍培杜沙、維

斯康提——是從不動搖的歐洲中心論者、不合時、抗拒一
切要同化他的圖式，但他也反映了既不幻想希望，也不想
辦法認命的終局困境。

最後，阿多諾十分可觀的一點，或許是他無與倫比的
技法造詣。他在《新音樂的哲學》裡對荀白克方法所做的
分析，以文字與觀念再現荀白克用另一種媒介傳達、複雜
令人生畏的境界的衷曲脈絡，足見他對文字與音符這兩種
媒介的技法都有精確到神奇地步的了解。更好的說法是，
他絕不容許技術問題擋路，絕不畏於其深奧，無畏於對技
巧必須掌握入妙的要求。他從晚期角度闡述問題，根據後
來法西斯主義追求的集體化來觀察史特拉汶斯基的原始主
義，工夫尤深。

晚期風格之於當下，**既即又離**。只有某些思想藝術家
和思想家相信自己的技藝也會老去，感官漸鈍，記性漸
弱，終而必須面對死亡。如阿多諾談貝多芬時所言，晚期
風格不承認死亡是底定不變的終止式；晚期風格裡，死亡
以折射的方式，以反諷的面貌出現。不過，造化弄人，就
巨大、處處裂隙、肅穆情境有點兒不連貫的作品如《莊嚴
彌撒曲》，或阿多諾自己的文章而言，「晚期」作為主題
和風格，還是那麼不斷令人想到死亡。

第二章

返回十八世紀

　　在上一章裡，我開始討論晚期風格的現象，阿多諾在一篇談貝多芬第三也就是最後階段的短文裡，賦予晚期風格濃厚深遠的意義。阿多諾稱這風格為 *Spätstil*，這觀念非常一致貫穿他許多後期研究，例如談華格納的《帕西法爾》（*Parsifal*），以及荀白克的最後一批作品。部分由於阿多諾自己在二十世紀也是晚期風格的一個例子，我於是開始研究一群二十世紀藝術家，包括理查‧史特勞斯。理查‧史特勞斯的晚期作品──《隨想曲》（*Capriccio*）、單簧管協奏曲、木管奏鳴曲、第二號法國協奏曲、《變形》（*Metamorphosis*）、《最後四首歌》（*Four Last Songs*）──力量絲毫不減，整體卻有重述前情，甚至偏重回顧，以及形雖在此而神遊其境的特質，令我印象深刻。史特勞斯之外，我感興趣的還有惹內的晚期作品，以及義大利導演維斯康提的晚期作品，特別是他1963年改編藍培杜沙《豹》拍成的電影；要說哪部作品最堪「晚期小說」之稱，此作便是。

　　史特勞斯位居我晚期風格研究的中心，特別適切。顧爾德對他不忌過譽，稱他為二十世紀最偉大的音樂人物，許多當代音樂家與批評家恐難許可。當今被奉為定評的史特勞斯論認為，《莎樂美》（*Salomé*）與《伊蕾克特拉》（*Elektra*）之後──《伊蕾克特拉》1909年問世，與荀白

克的表現主義單幕劇《期待》（*Erwartung*）同年──他
退入《玫瑰騎士》（1911）那種甜膩、走回頭路的世界，
一個注重調性、思想溫馴的世界；從那一點之後，你拿他
和第二維也納樂派比較，甚至和革命性少一點的同世代人
辛德密特（Paul Hindemith）、史特拉汶斯基、巴爾托克
（Béla Bartók）、布列頓比較，他的發展似乎都非常少。
沒錯，在《在納索斯島的阿莉亞德妮》（1916）與《沒有
影子的女人》（*Die Frau ohne Schatten*,1919）等歌劇中，他
邁越《玫瑰騎士》，但是，他早期的音樂發展華格納的半
音主義，甚至發展到超越《崔士坦》（*Tristan*）的境地，
但他從來不曾再接近，遑論達到早先那樣的激進力量。對
維也納序列主義極有興趣的顧爾德不接受這個打發史特勞
斯的標準說詞。他說，史特勞斯真正令人感興趣之處是，
他的生涯和他無與倫比的音樂才具打亂一切以年代和發展
來看問題的簡單圖式。顧爾德說，史特勞斯的巨大稟賦，
以及他在七十年裡數量龐大的可觀作品，使他成為

不只是我們這個時代最偉大的音樂人。以我的見解，在今
天最關鍵的美學道德兩難式裡──這兩難式是，引導藝術
命運的自我有難以測度的壓力，我們試圖將這些壓力圍堵
在根據集體編年史做成的整齊概括之中，而產生了無望的

混亂——他是核心人物。他非常不只是保守陣營一個方便
好用的號召而已。他屬於那種罕見、強烈的人物，在這類
人物身上，整個歷史演進的過程受到挑戰。[1]

　　阿多諾談史特勞斯，同樣下筆不能自休，不過，是指
責他。阿多諾對這位作曲家的那篇專論是他最才氣煥發的
譏諷之作，文中指控史特勞斯是耽於操縱的自大狂、模仿
和杜撰而空無情感、無恥露才揚己、懷舊誇大。據阿多諾
之見，史特勞斯意圖「主宰音樂而不順從其紀律：他的自
我理想完全等同於佛洛伊德說的生殖器人格，行事百無避
忌，只圖一己快感。……他的作品有童年豪華大飯店的氣
氛，有錢就能享受的快樂宮。[2]」阿多諾再加一句，說豪華
大飯店隔壁就是大市集（Grand Bazaar）。阿多諾開了步就
收不住，各色綽號和精采的俏皮話傾瀉而出。史特勞斯的
音樂「完全靜不下來，像極了那些大創投家，一旦生意規
模不再繼續增加，就擔心自己要完蛋了」。他的作曲風格
沒有過渡階段，而是「動機——往往是無意義不重要的動
機，一字排開，像一條沒完沒了的幻燈片帶」。史特勞斯
流暢，徹底、可怕的流暢，他是「作曲機器」，實際寫出
來的是「幻覺」音樂，「貌似那並不存在的生命」。

　　不過，史特勞斯祭出那麼多極不友善的謔稱之際，還

是找到史特勞斯一些有價值的東西，雖然由於其音樂是幻覺，因此那是**負面**價值。也許我應該補充，如同他的許多音樂論述，阿多諾由於天生極善於嘲諷式的快語概括，他有時候前後不連貫，或至少意思曖昧不明。阿多諾歷數史特勞斯罪狀之後，突然發覺史特勞斯的造假和滑利也有大用，就是指向「一個放肆其野蠻主義並注定萬劫不復之前的文明」。因此，「他必須搶救他的怪癖，亦即他對一切他所說『僵硬』事物的憎惡……他反抗德國精神裡那個自以為是而僭用『實質』一詞的層面，那些小店主；他以比起尼采來毫不遜色的*dégoût**，將之一把推開」。接著，阿多諾欣賞史特勞斯抵抗編制，善於做否定之否定，「從一個現實的廢墟裡打造一種已經不在的意義」（RS 604－5）。

　　史特勞斯有以令人驚奇、不由自己的方式喚回童年的非凡本領，阿多諾在這裡找到這個人的價值：在史特勞斯的音樂裡，「老年和嬰幼嘲弄檢查員」。我想，阿多諾的意思差不多是說，史特勞斯脫免了他時代的嚴酷和恐怖：他的音樂有如返祖現象，退回一個早先的時代，同時又有如指標，顯示他自己的時代衰萎、腐壞了多少。因此，了

* 法文：厭惡。

解史特勞斯，就是「聆聽噪音底下的低喃」，因為「在這音樂裡歌頌自己的那個生命其實是死亡」。最後，阿多諾下個結論，「或許只有在衰微裡，才有一絲可能超越終需一死之物的痕跡：那永不熄滅的解體經驗」（RS 606）。

　　阿多諾以如此鬱黯的形上觀點看史特勞斯，大不同於顧爾德看見的形象：無憂無慮，像真實的藝術家那樣漠然無動於年代、時代精神，以及他自身藝術的重大進展，兀自作曲。史特勞斯活過希特勒時代，有人說他和希特勒時代有名譽掃地的關連，但顧爾德隻字未提史特勞斯這個層面。阿多諾正好相反，他看見史特勞斯倒退返祖，是技巧大師，史特勞斯的老癡和幼稚病（兩個都是阿多諾用語）是一種抗議，抗拒周遭的腐敗秩序。他將自己隔絕於一種幾乎天生倒退的美學裡，也唯其如此，他技巧驚人的音樂才能在瀰天蓋地的文化野蠻主義之外另闢一個雖然你得承認它本身也問題重重的天地。

　　這裡無法詳細討論整個「史特勞斯問題」。這是史坦柏格（Michael Steinberg）的用詞，不僅用以指涉史特勞斯與納粹黨及當時德國藝術當權派的關係，還兼指他晚期音樂的問題──史坦柏格有失公允，指史特勞斯的晚期作品是安慰音樂，「新畢德麥爾（neo-Biedermeier）多於新古典主義」[3]。不過，有一點值得在這裡提出來，史坦柏

格那篇文章是為了一個討論史特勞斯的文集而寫，文集
原本計畫配合1992年巴德學院（Bard College）為期六天的
史特勞斯音樂節。十二場音樂會，我大多親與其盛，節目
演出史特勞斯生平所有階段的精選，以及其他當代人的作
品，包括荀白克、雷格（Reger）、維爾（Weill）、費茲納
（Pfitzner）、布梭尼（Busoni）、克雷內克（Krenek）、
里特（Ritter）、希雷克（Schreker）、辛德密特。的確，
在那麼多樣的音樂情境裡，史特勞斯的作品給人深刻印象
之處在於，那些作品能夠神奇一貫維持品質，以及史特勞
斯無論以什麼形式作曲，都能以永遠令人感興趣的手法處
理。我實際聽見的晚期音樂全都不容易三言兩語打發，因
為，誠如顧爾德正確指出的，史特勞斯永遠勝任愉快，而
且在晚期德國浪漫派作曲家之間，他有個獨一無二的能
力，就是「和聲上輝煌的顛撲不破」。在巴德學院那些音
樂會演出的絕大多數作曲家裡，你都不會這麼強烈感受到
這個能力，因為，如顧爾德所言，「史特勞斯或許比同世
代任何其他作曲家更有心在最堅實的形式紀律**內部**，將晚
期浪漫派的調性富藏做最充分的利用」。[4]

　　論者已經指出，史特勞斯的晚期作品傳達歸反、安息
之感，在某種程度上，其意境與他周遭發生的可怖世事天
差地別。舉個例子，史特勞斯最後一部歌劇，1941年完成

的《隨想曲》。此作首演於1942年，上演之時，咫尺近處正在計畫消滅歐洲的猶太人。如此時地而演斯劇，非常令人氣短，但這些都吹不皺此劇這湖春水，也構不成應該有礙此劇演出的明顯理由。你不妨以顯露毛細裂痕（hairline crack）的手法構思此劇——如同亨利・詹姆斯（Henry James）筆下那隻金碗*，並以影射手法處理，例如，透露一個男管家的燕尾服是納粹黨衛軍（SS）的制服，或者，雅致客廳的椅背上不經意斜搭著一件納粹制服的外套。反正，《隨想曲》，如同《玫瑰騎士》，背景設在十八世紀。這個很不容忽視的事實，意義何在？

愈是細看史特勞斯對十八世紀的興趣，我們就看出它對他的影響愈形重要。《阿莉亞德妮》（*Ariadne*）與霍夫曼希塔（Hugo von Hofmannsthal）合作，原來計畫以莫里哀的《資產階級紳士》（*Bourgeois gentilhomme*）為藍本，但大體寫成之後，兩人決定將架子從十七世紀換到十八世紀，巴黎也改成維也納。史特勞斯雅慕莫札特——第二號木管奏鳴曲，亦即所謂《木管交響曲》（*Symphonie für Bläser*）[1945]，題獻給莫札特之靈。加上史特勞斯對古典形式——依照查爾斯・羅森（Charles Rosen）給「古典」

* 典出詹姆士小說《金碗》（*The Golden Bowl*）。

的字義　的忠悃，我們更意識到十八世紀的巨大身影再三在他作品裡出現，貫穿他生涯終始。的確，我們甚至可以說，史特勞斯的晚期風格奉祀這個身影，不只在《隨想曲》而已，第一與第二號木管小奏鳴曲、雙簧管協奏曲、豎笛與巴松管二重協奏曲及《變形》亦然。放在比較廣大的文化格局來看，在音樂上的現代運動產生十二音音樂或序列主義、多調性及瓦雷斯（Edgard Varèse）的具體音樂（concrete music）等種種較為先進或較為寫實主義的風格之際，史特勞斯始終擁抱、重返於二十世紀版的十八世紀語法與形式，不可不謂之突出。

　　不過，以十八世紀為歌劇作品之背景者，非獨史特勞斯而已。除非我們認清這樣的文化撥用方式是相對頻繁的，否則我們可能犯下錯誤，將史特勞斯與科利里亞諾（John Corigliano）本質上反動之作《凡爾賽的幽靈》（*The Ghosts of Versailles*）相提並論。二十世紀歌劇與十八世紀有具體關連之作，至少有三部，如果計入與另外三部有點不同層次的《聖衣會修女對話錄》（*Dialogues des Carmélites*），則是四部。這三部作品是：布列頓的《彼得葛萊姆斯》（*Peter Grimes*, 1945），史特拉汶斯基的《浪子的歷程》（*The Rake's Progress*, 1951），以及維爾的《三便士歌劇》（*The Threepenny Opera*, 1928）。連同史特勞斯的三

部，諸作構成一個完整的文化陣容，可以一塊討論，而且
有別於科利里亞諾對這個類型非常不起眼的貢獻。《凡爾
賽的幽靈》從政治角度運用十八世紀，將觀眾繳械，將觀
眾拉進瑣屑而不讓觀眾介入的場景之中，用意或許是進一
步拔掉歌劇的利牙，使之成為無害的玩意，將歌劇變成**只
是歌劇**，奇特、怪異，與二十世紀末的美國（帝國主義）
了無關係。

　　科利里亞尼和寫劇本的霍夫曼（William Hoffman）
做了一件陰森的嘗試，試圖改寫法國大革命，將布
馬謝（Beaumarchais）寫成愛上瑪麗安東妮（Marie-
Antoinette），瑪麗安東妮變成不是盡人皆知的衰亡王朝
的象徵，而是這部歌劇裡的純真少女。此作的音樂也沒有
挑戰性，在冒牌新古典主義、音樂喜劇與後序列現代主義
之間搖擺。再加上以全無品味的路數模仿十八世紀土耳其
熱，結果是一堆可怕的大雜燴，風格紊亂，場景庸俗，思
想可憎。《凡爾賽的幽靈》是當代人重返革命前的過去，
用來安美國人的心，說政治混亂可以視若無睹，或者，用
一種只圖展示它自身威力的音樂和戲劇語法，隨心所欲
（雖然美學上不連貫）打劫過去，就能去亂反正了。相形
之下，史特勞斯、史特拉汶斯基、維爾、布列頓的歌劇，
其音樂比較深涉當代旨趣，他們並且透過他們個人對十八

世紀的見地，使我們對那個世紀的文化象徵獲得新的洞識。我相信，從這個脈絡來探討理查·史特勞斯的晚期風格，才最有意思。

　　另外，塞拉斯（Peter Sellars）以修正的眼光製作了好幾部莫札特譜曲、達龐提（Da Ponte）寫劇本的歌劇，我們應該拿《維也納的幽靈》和塞拉斯的意圖做個對照。塞拉斯將《費加洛婚禮》、《唐喬萬尼》和《女人皆如此》（*Così fan tutte*）的背影分別搬到川普大樓（Trump Tower）、紐約一處拉丁裔聚集區，以及黛絲賓娜餐館（Despina's Diner）演出，媒體競相撻伐。各場演出的成敗當然可以討論——我個人偏愛塞拉斯的《女人皆如此》——但根本要點隱沒不彰：由於看了太多義大利的寫實派歌劇，我們滿腦子歌劇要逼真的念頭，忘記歌劇其實是詩質，是譬喻，而非理所當然是如實之物，亦非自然主義式的東西。例如，你可以說塞拉斯為莫札特構想的觀念過於露骨，或者太牽強、太欠細膩，但你不能說他自由行事，唐突十八世紀經典。從文化角度而言，歌劇之為物，正是自由行事。關於上述三部歌劇，塞拉斯的見解強調的是，莫札特對社會的殘酷做了非比尋常的，顯微鏡般的檢視。塞拉斯拒絕將那項關懷藏在科利里亞諾及其劇本作者霍夫曼那麼冷血利用的十八世紀禮數和巧計底下。塞拉斯這麼

做，是以說教但也充滿機鋒的方式提醒大致上已被麻醉的二十世紀美國觀眾，歌劇是可以有現代性的，而不是一直被圍限在大都會歌劇院之類機構武斷地為他們創造的假博物館裡。

你一旦開始思考這問題，歌劇背景的選擇就變成一個令人著迷的題目。今天仍存於世而且仍然上演的大多數十八世紀歌劇——蓋伊（John Gay）的《乞丐歌劇》（*The Beggar's Opera*）是個有益的例外——特出之處是題材與背景大多取自希臘羅馬時代；韓德爾與葛魯克（Christoph Willibald Gluck）當然是其中佼佼者，但許多次要人物之作也證實這一點。莫札特偶爾取材於古代，自他以降，此風漸熄，至十九世紀，白遼士與韋伯及後來的佛瑞（Faure）復繼之。在莫札特與貝多芬筆下，當代題材與背景開始浮現，下逮華格納、史麥塔納（Smetana）、穆索爾斯基（Moussorgsky）、楊納傑克（Janáček）、巴爾托克、史特勞斯及其他許多十九世紀末至二十世紀初的作曲家，這些題材與背景轉趨狹義，普遍以民族主義為焦點。1876年拜魯特（Bayreuth）肇建後，歌劇製作的規範由自然主義當令，另外一大規範是威爾第準備《阿依達》（*Aida*）在開羅演出時語帶嫉妒說的，軍事性；此詞意指導演與樂團指揮開始主宰局面，愈來愈以華格納在拜魯特首倡的先制、

獨裁作風行事。不過，華格納獨鍾日耳曼神話與歷史之外，還明顯側重異域、圖畫、陰森恐怖風味，雜糅景觀場面與自我表現癖成分，在歌劇的演出上甚富疏離效果。這方面，早一點的作曲家麥爾比爾（Giacomo Meyerbeer）與阿雷維（Fromental Halévy）實為先驅，華格納曾為之抱憾，一因這些先驅的作品成功，二因那些作品頗有歌為事而作、劇為時而著的強烈指涉。十九世紀中葉巴黎歌劇院的節目，既使用有疏離作用的場景，又採取政治介入的題材，形成矛盾的交織。珍妮・富爾切（Jane Fulcher）有一本著作《國族的形象》（*The Nation's Image*），副題《法國大歌劇：政治和政治化的藝術》（*French Grand Opera as Politics and Politicized Art*），書中研究了這個問題，她堅定認為我們「必須了解社會背景」，並且認為「劇院扮演的角色協助決定了這種曲目的經驗和表達」。[5]

　　對於我在這裡談的二十世紀作品，這個見解無法那樣篤定適用。在某個層次上，《彼得・葛萊姆斯》與《隨想曲》之類歌劇和它們首演的時、地，以及作曲家的社會、美學環境的關連當然都密不可分。不過，這些二十世紀歌劇真正不同之處是，這些作品在某種層次上雖然屬於一時一地，後來的發展卻超出一時一地。史特勞斯所有歌劇，其設計就是要在德國與歐洲各地演出。《浪子的歷程》，

我認為基本上是國際性的或世界性的作品。（此作出自一個流寓異國的俄國人和一個英國人手筆，首演於威尼斯，從來不能說有個大本營。）《彼得・葛萊姆斯》首演於倫敦的塞德勒維爾斯歌劇院（Sadler's Wells Opera），原初卻是一個信仰和平主義的同性戀英國人旅居紐約期間構思而來，而且幾乎立即成為國際劇碼。至於《三便士歌劇》，其改寫、轉化、變形史十足令人眼花撩亂，因此雖然全劇濡滿1920年代柏林的氣氛，而且帶著每每令人困惑的時事話題，卻也是一部跨國之作：一件英國作品，劇中的英國角色擺在一望即知屬於德國的環境裡，布萊希特（Bertolt Brecht）和維爾將這背景運用得淋漓盡致。

　　以上的考慮有助我們了解十八世紀在各部歌劇裡的奇特角色。劇中的十八世紀背景可能非常特殊，但呈現方式就是要鼓勵觀眾將之視為可以放諸四海的比喻。史特拉汶斯基的《浪子的歷程》特別有此用意，史特拉汶斯基標舉此作是道德劇（morality play），而他的製作理念，以及他和奧登合撰故事時選擇荷加斯（William Hogarth）的寓言畫系列為原型，都凸顯道德劇角度。這齣戲，我聽說過和親眼看過的每一場演出都是風格化、反諷、自覺的，彷彿要反映史特拉汶斯基式的新古典（neoclassical）音樂；他的音樂以嘲諷的方式指涉《唐喬萬尼》和其他巴洛克作曲

家的博學技法。史特拉汶斯基完全避開十九世紀歌劇的慣例，藉此強調他這部作品的當代性，並且吸引人注意到，為了處理過去，他創造一種風格，這風格有其策略、作法和奇思。唐納‧米契爾（Donald Mitchell）談過史特拉汶斯基的作曲模式，他說，「史特拉汶斯基在[音樂]世界裡為創作感啟動的新成分，不折不扣就是過去（the past）本身」[6]。所以，在《浪子的歷程》裡浮現的作法，是以——借用艾略特（T.S. Eliot）的說法——過去的過去性（the pastness of the past）*為當代作曲的題材。

不過，為什麼以十八世紀作為「過去」的代表？我必須有所揣測，因為《彼得‧葛萊姆斯》、《玫瑰騎士》、《隨想曲》、《浪子的歷程》都選用十八世紀，我們如果要確定它們這麼做的共同動機，就必須尋求一個概括假設，可能的話，找出來。首先請注意，在各部作品裡，除了歌劇的背景和清楚設定的時間，劇本也充滿具體的話題指涉。以《隨想曲》為例，全劇數次提到葛魯克，也數次提到（劇院經理）拉洛許（La Roche）和當時劇院體系的明星克蕾倫（Clairon）兩人活躍的十八世紀巴黎劇院。在《彼得‧葛萊姆斯》，薩福克（Suffolk）沿岸的捕魚制度

* 語出艾略特名文〈傳統與個人才具〉（"Tradition and the Individual Talent"）。

扮演要角，Borough地方的習慣也是；在這部歌劇所本的
那首詩裡，喬治・克拉布（George Crabbe）管那個地方為
Borough。* 克拉布本人也在劇中露面，是個沒有台詞的配
角，有個角色把他當大夫，請他看看陷入困擾的彼得・葛
萊姆斯的情況。其餘歌劇都有這樣的情形：全劇各處點綴
著不厭精確的時代細節，在劇本裡（尤其是霍夫曼希塔在
《玫瑰騎士》大量插入時代細節）強化十八世紀的身影。

　　我提到這些細節，以便強調一點：作曲家和劇作家堅
持以一些不能取消的事物來標識這些歌劇的場所和時期。
此外，他們使用十八世紀的音樂形式：《隨想曲》的舞蹈
組曲，《彼得・葛萊姆斯》的帕薩卡利亞（passacaglia），
《浪子的歷程》的莫札特式合奏，《玫瑰騎士》裡的鄉下
舞蹈、圓舞曲、詠嘆調，《三便士歌劇》的歌謠和聖詠
曲，都遠離華格納那種氣勢橫掃一切，漩湧而起，不具定
形，情緒激盪的無止境旋律。這種對抗華格納的作法，
在史特勞斯晚期比早期明顯，但對我們的研究是個重要線
索。布列頓、史特拉汶斯基、維爾、史特勞斯有心避開華
格納引進的那些強大創新，但他們要撇開的不是他的和聲
語言——沒有他的和聲語言，他們自己的和聲語言難以想

* borough是行政區，一般是自治鎮。

像——而是他的歌劇，特別是《指環》及其後諸作，所體現的歷史態度。華格納作品的態度，認為歷史是一個普世敘事（universal narrative）的化身，看看沃坦（Wotan）、布倫希德（Brünnhilde）、愛爾妲（Erda）在《指環》裡輪番編織的故事，即知其意：歷史是一個總綰所有人、所有較小敘事的宏偉系統。神話，集體記憶與部落記憶、國族命運，以及個人在日常生活上的行動和動機：凡此一切，都歸屬於《指環》演活的歷史系統。

這套系統，如班恩（Stephen Bann）在《克莉歐的衣裝》（*The Clothing of Clio*）所說，並非華格納一個人狂熱、緊繃的腦子的產物，而是十九世紀藝術、文學、哲學上許多再現歷史的模式累積而來。班恩沒有隻字談到音樂，但他這本書可以視為十九世紀歌劇受歷史和歷史化（historicization）理論影響的現場報導；例如，《阿依達》取用古代世界的角色，加以再現，其手法倚重埃及學的論述和發現，這樣的再現方式，是早一世代的羅西尼寫《沙米拉米德》（*Semiramide*）時無法想見的。林登柏格（Herbert Lindenberger）談《諸神的黃昏》（*Götterdämmerung*）與《波利斯・戈篤諾夫》（*Boris Godunov*），也提出類似論點：兩作皆為1870年代的歌劇，前者受十九世紀晚期哲學的意識形態影響，後者受民

族主義史觀影響。目前仍屬常演劇目的寫實派歌劇——諸如卡門（*Carmen*）與《鄉村騎士》（*Cavalleria rusticana*）——大多是歷史化的作品，其赤裸寫實的意識，來源是十九世紀末的歷史觀念，以及近乎達爾文式的社會秩序觀。

　　返回十八世紀，就是回到法國大革命以前。法國大革命是影響最普遍、最根本改變社會的歷史事件，英國和法國的作家，如史考特（Scott）、米敘列（Michelet）、麥考萊（Macaulay）、基內（Quinet），都視之為一段國族、社會、制度史的開始。我不想說布列頓和史特拉汶斯基的歌劇是反歷史的，不過，他們運用十八世紀的方式給了他們一套不同的方法，將歷史做成不一樣的表現。史特勞斯運用的革命前背景，又和我在這裡討論的另外幾位作曲家大異其趣。關於革命前的社會，布列頓與維爾的觀點疏離、近乎敵視，認為那種社會是最壞的集體自我，維爾認為必須揭發、宣斥，布列頓則心憂其傷害脆弱個體的力量。布列頓要為彼得・葛萊姆斯表達的中心悲情是，他四周盡是不了解他的大眾，他極力設法超越他自己的歷史和環境，升入悲劇性的視境。當彼得以極有力的歌劇層次面對他的困境——他一個人，由樂團伴奏，唱一首痛苦沉思的詠嘆調——他還是被民眾包圍，進不去他的小屋。

　　葛萊姆斯在下一幕裡的自殺，是這個場面的邏輯投射。但布列頓對這場衝突的音樂構思深刻之至，我們不但十分容易在其中看見前浪漫主義感性的形上悲情（克拉布的刻畫如此精妙），還可以看見獨奏者與樂團以個別和對位方式互動的十八世紀競奏形式。

　　維爾的方法較為單純，也沒有這麼細膩。如同蓋伊和史特拉汶斯基，他將角色分成各具寓意的類型——盜匪、乞丐、當鋪老闆、妓女、警察——以利作者自由操縱，而作者也將他們範限於可以預測而且不討喜的模樣，而且作者毫不諱言這麼做的用意是要拒絕，甚至駁斥人可能臻於完美、人可能改善的人文主義理論（和歷史理論）。《浪子的歷程》與《三便士歌劇》是差異極大的歌劇，兩作的命意和效果都大不相同：我無意小看這差別，但我也要強調，兩者以何其相似的手法運用角色和場景來直接對觀眾說話、來提出以華格納為極致的十九世紀歌劇完全擯除的劇場與後劇場論點。第一個例子是《三便士歌劇》第一幕的終曲，亦即波莉（Polly）和她父母的三重唱，用皮窮（Peachum）的話來說，這首三重唱的動機是「世界可憐，人是糞」。第二例是《浪子的歷程》劇終的合唱，史特拉汶斯基明白指示，所有演員都要拉下面具、假髮來唱。

　　史特勞斯的十八世紀豐富得多，容我再借用顧爾德對
史特勞斯音樂的形容：史特勞斯運用十八世紀的方式相當
深刻顯示這個人「自我引導的藝術命運」，如果我們可以
如此明白確定命運這東西的話。史特勞斯、霍夫曼希塔和
克勞斯（Clemens Krauss）再現的十八世紀，其第一個引人
注意的特徵是它驚人的財富和特權，《玫瑰騎士》和《阿
莉亞德妮》的情節結構就是那些財富和特權的現身說法。
這個世界道道地地是史前世界，如此免於日常的壓力和煩
憂，有這麼無限的工夫來放縱自我、娛樂和享受奢華：
這，也是二十世紀晚期風格的一個特徵。顧爾德沒有說，
但我們可以設想，史特勞斯的整體作品似乎投射一個獨
立、完全自足的音樂生涯的意象。在他那些十八世紀歌劇
裡占有核心位置的宮廷事物更強化這個意象；那些歌劇情
節慵慵懶懶，奢富瑣屑，由一個米西納斯（Maecenas）、
一個親王夫人、一個女伯爵的奇想怪念主宰，彷彿不但有
意睥睨其他歌劇的寫實主義規範，還睥睨其他與此有別的
人生道路。*Luxe, calme, et volupté* ＊──他彷彿就是要誇耀諸
如此類的物事，於是運用十八世紀保皇黨和貴族的誇張，
喻示天賦異稟的男人有本事為所欲為。這一點難逃阿多諾

＊ 語出波特萊爾詩〈邀遊〉（*L'invation au Voyage*）：奢華、平靜和歡快。

法眼，他在他談史特勞斯的那篇文章裡提出來。

不過，貼近一點看，可以看出某些遠遠不是這麼自由自在的東西。三部歌劇描畫的場面都不是靜態場面，而是最纖美、徹底和聲化的抒情段落，與波濤洶湧、任性反覆或充滿嘲刺的活動交替相尋。例如，《玫瑰騎士》第一幕，奧克塔文（Octavian）和瑪莎琳（Marschallin）狂喜二重唱，歐克斯（Ochs）及其詭謀進場，然後是一陣瘋狂忙亂。但是，在音樂上，第一幕的樞紐是義大利男高音的詠嘆調。依一般的說法，這詠嘆調是一種諷擬（parody）或醜化，其實這詠嘆調有如使船穩定的錨，是和聲之錨，安定了最後的卡農三重唱（都用降G大調），解決了瑪莎琳對奧克塔文之愛、奧克塔文對瑪莎琳之忠，以及他對蘇菲之愛之間的衝突。

在由富裕或擁權勢而異想天開的角色主導的歌劇裡，史特勞斯也許把音樂——或者應該說，以十八世紀為背景的音樂——當成華采和聲之島（cadential harmonic island），來供奉藝術和音樂。《阿莉亞德妮》與《隨想曲》尤其如此。《玫瑰騎士》之後，藝術之島（此島在《阿莉亞德妮》裡是真實的島）變得愈來愈接近後設音樂，愈來愈自覺、具體從人類事務的世界退入史特勞斯晚期特別感興趣投射的那種秩序：沉思、安詳的秩序。阿多

諾將這退卻與普魯斯特說的「不由自主的回憶」（*mémoire
involontaire*）* 相提並論：其實，史特勞斯的退卻遠遠沒有
那麼隨機，而是遠更深思熟慮的。以《納克索斯島的阿莉
亞德妮》為例，作曲家為歌劇《阿莉亞德妮》所擬的計畫
再次受到令他無法忍受的侵擾之後，他歌唱頌揚音樂；
他為歌劇作了曲，那個「維也納最富有的人」要求再一
次更動。作曲家唱的這首頌歌，和阿莉亞德妮被提修斯
（Thesus）丟在納克索斯島而孤淒一人時的心聲，可以兩
相比擬：*"Es gibt ein Reich"*。**

　　在《玫瑰騎士》和《阿莉亞德妮》這兩部較早的歌劇
裡，分別有義大利男高音和作曲家唱出熱烈但抒情的詩
或歌，這詩或歌成為一種準備，一種戲劇性的基本旋律
cantus firmus，為最後一幕鋪路，最後一幕重申此詩或此歌
的旨趣──在《玫瑰騎士》，是最後那首三重唱，在《納
克索斯島的阿莉亞德妮》，是巴克斯（Bacchus）和阿莉
亞德妮的二重唱。《阿莉亞德妮》問世二十年後，在《隨
想曲》裡，史特勞斯採用同樣的程序，但有一大差別。此
劇背景是巴黎郊外一座城堡，女伯爵和兄長招待她兩個追

* 關於「不自由主的回憶」，普魯斯特在小說《追憶似水年華》開頭有精
　采的描寫。
**〈有一個王國〉。

求者（一個是詩人，另一個是音樂家）、拉洛許（出名的
劇院經理）、克蕾倫（女演員），以及一雙義大利人（女
高音和男高音），在全劇正中段，這兩人有一首很長的二
重唱，為此劇確定藝術起源。到此階段，史特勞斯舞台作
品的情節好像退入一種內在層次：這裡的戲劇衝突，主題
是一項爭執。這爭執是：在抒情音樂裡，究竟是文字比較
重要，還是音樂比較重要。這項爭執起源於十八世紀義大
利，用義大利文說，是 *primo le parole e dopo la musica*，全劇
處處可見其指涉，因為詩人奧利維爾（Olivier）和作曲家
富拉曼（Flamand）為了追求女伯爵，不厭其煩爭辯這個
問題。《隨想曲》是一部十分豐富又複雜的歌劇，這裡不
可能詳論，不過，有兩件事往回關係到——當然是以不同
的方式，因為此作畢竟是1942年首演——史特勞斯在《阿
莉亞德妮》與《玫瑰騎士》裡對十八世紀的運用。奧利維
爾作了一首十四行詩，富拉曼配上音樂：這件作品以各種
形式在全劇流轉，有念的，唱的，以樂器演奏的，等等。
最後一幕，女伯爵獨自一人，她尋思如何在兩個追求者之
間做個取捨，於是唱起那首十四行詩來，此詩使用完美的
十八世紀節奏詩節，卻套在十九世紀末的和聲語法裡。

　　在歌劇最後階段，女伯爵想辦法在文字與音樂之間，
也就是在奧利維爾和富拉曼之間取捨：「我如何撕得開這

塊織地細緻的布？」她自問。「我不是它質地的一部分
嗎？」她看著鏡中的自己，央求鏡子：「鏡子，你照見一
個為情所困的瑪德蘭，啊，請指點我。你能不能幫我為我
們的歌劇找到結尾？」（“*Kannst du mir helfen, den Schluss zu
finden für unser Oper?*”）她接著又說道：「有沒有不瑣屑的
結尾？」（“*Gibt es einen, der nicht trivial ist?*”）

　　我們必須看看劇裡稍早的一個環節，才能理出最後
這幾個地方的意義來。不僅奧利維爾與拉曼德爭論誰比
較重要，拉洛許還向他們激將，要他們將才華用在歌劇
裡。其中一人說，「我們一塊做一部歌劇吧，」在這節骨
眼上，史特勞斯讓整個十八世紀背景自我再現，也再現他
自己的歌劇的實際進程。就這樣，十八世紀變成他作品的
象喻——他，一個獻身於調性和聲、策略、藝術家本行
的作曲家。拉洛許在辯論裡成為主導角色（稍早，他大
剌剌在台上打瞌睡），奧利維爾與富拉曼取笑他最新的
製作——既浮誇，又昂貴的《迦太基淪亡記》（*The Fall of
Carthage*）。他慷慨陳詞。他這番唱詞是全劇裡最長的一
段，歷來批評家視若無睹，不知何故。「我是劇院和藝術
的真英雄。我保全好作品；我保管著我們祖先的藝術。」
他這段宣言的要義不難了解：你們都在想怎麼做，我實際
做了；所以，「你們尊重我的經驗吧」。最後，他說出他

認為自己墓碑上應該寫什麼。人人同意，拉洛許獲得一致稱讚。除了女伯爵，人人跟拉洛許一道去寫歌劇，依其中一人的說法，那齣歌劇的主題是我們自己，以及「今天下午發生之事」。接下來，女伯爵一人獨處，只是史特勞斯添加一筆細節，就是提詞人陶普（M. Taupe）出現，他睡著了，不知道上述經過，這會兒要找不在了的演員。「這會不會是夢？我真的醒了嗎？」

　　從十八世紀，史特勞斯逐漸為他的藝術萃取一種象徵，這象徵，他運用自如，揮灑起來左右逢源，部署於意境開闊並且出奇充滿典故的整齣《隨想曲》，並且隨心重新配置。拉洛許是世故之人，史特勞斯則是富創意而世故的作曲家，在納粹德國肆行其野蠻行徑的時代，保存「我們祖先的藝術」的香火——也就是說，海頓和莫札特一路傳承下來的音樂傳統。拉洛許唱的那一長段宣言雖然有點反諷而減少幾分裝腔作勢的自以為是，但史特勞斯必定由衷相信他和拉洛許維護香火不熄，慎自操持而沒有掉入不成體統的政治情勢，而且，從更切題的角度而論，沒有迷途墜入那些離開調性傳統的音樂家——魏本、貝爾格、荀白克——開啟的種種偏鋒。

　　在**他的**十八世紀那種愈來愈純粹而稀薄的氣氛裡，史特勞斯，這位決心信守調性語言與傳統形式的音樂家，可

以大聲歌頌、凸顯他自己的固執矯揉。事實是，他不斷重返的是享受特權的十八世紀，他透過那個世紀而表現的世界觀不單純是倒退、反動而已，他更是藉此再三認定，經由他像拉洛許那樣實踐不懈，一個美學上如此宜人的社會——有別於葛萊姆斯居住的市鎮，或史特拉汶斯基所根據的，荷加斯筆下的倫敦——是可居、能活的。晚期史特勞斯筆下的十八世紀絕不是一個容易進入和複製的世界，而是一種精心維持的「第二自然」（second nature），一種音樂精神特質，這精神特質圓熟之至，對他周圍的無調性潮流也有極敏感的反應，因此這個世界的身影不只是烏托邦身影，而且是歷史性的身影。我想，聽晚期的史特勞斯，你可以聽出那是貝爾格《露露》（*Lulu*）、齊莫曼（Zimmerman）《士兵》（*Die Soldaten*）的對位。我認為，如此特殊的效果，也就是說，既維持傳統線條，又讓我們聽出外在世界的干擾，就是《隨想曲》最後環節的精義所在。

　　戴爾馬（Norman Del Mar）將史特勞斯晚年作品歸為一類，稱之為the Indian summer*，意指晚年創造元氣回春，與前此數十年的創造平分秋色。他分析《最後四首

* 字面意思是美國北部秋末冬初的暖和天氣。

歌》（*Four Last Songs*）之後，對這四首沉鬱動人的歌下此評語：「人至高齡，面對即將臨頭而值得歡迎的死亡，值此光景，那種倦意其實不是哀傷，而是一種更深刻的情懷。偉大藝術的特權，就是撩起那些莫可名狀，能夠將我們撕裂的情緒。[7]」不經意之中，戴爾馬喚起阿多諾（「在藝術史上，晚期作品是災難」），但我另外也認為，戴爾馬有別於阿多諾之處是，他直接探討史特勞斯如何以圓熟非凡的音樂手法排演一個老人等候死亡，史特勞斯甚至將這等候理論化。這明顯是〈就寢〉（"Beim Schlafengehen"）與〈日暮〉（"Im Abendrot"）兩曲的主要命意效果，降F大調後奏餘音裊裊漸行漸遠之際，絕大多數聽者情不自禁，內心盈滿一股高貴的感傷。戴爾馬沒有深入「那些莫可名狀，能夠將我們撕裂的情緒」，但史特勞斯的晚期風格確實有感盪性靈的作用。研究了這一個層面，本章即可收結。和阿多諾一樣，史特勞斯是老而益堅的人物，十九世紀晚期一個本質浪漫的作曲家，在他現實上的時代過去很久之後，還活著並作曲，而且由於頑固退返於十八世紀，而使他本來就不與時並進的語法更不合時宜。此外，他以無比當行本色的能力，一小節一小節以如此倒退的手法織出這麼穩當，甚至雄辯的音樂，委實令人難為情透頂：他自己沒有難過或不自在的表示，不過，

在他有此表示的時候（《變形》裡坦白流露的哀輓和憂傷），又出現一種流暢，半裝飾性的肯定，阿多諾稱之為「發明一種完全獨立行動的個人意志……一種風格意志」。阿多諾接著再打一耙，指責史特勞斯那些嚴肅的環節「帶著懷柔的天真調調，像官員說話引經據典」（RS 598、599）。想想大戰期間德國的恐怖破壞（或許可用湯瑪斯・曼的《浮士德博士》對照史特勞斯的懷柔調和），益增尷尬。

阿多諾嚴斥史特勞斯「時代錯誤的倒退」，其實漏看史特勞斯這個特徵所使用的獨特方法，以及其出奇吸引人、出奇連貫的品質。首先，史特勞斯最後幾部作品在他整個作品內部明確自成一群，主題是逃避主義的，風調是省思而超脫的，最重要的是，以經過淬煉、純化而爐火純青的技巧寫成。說到這一點，我們應該看看史特勞斯的嘗試有多困難。那三件巨大的木管作品，樂器合奏的配置複雜到非人程度，幾乎不可能寫成優雅之作，然而他做到了。《變形》，二十三把絃樂器走二十三條線，也是絕技。

至於《隨想曲》，此作是傳統作曲家藝術精華的縮影，境界洗鍊完美，而角色、主題、動機結構的範圍小得近乎邪門，彷彿明白宣告這位作曲家只對這些小規模的事

情感興趣，無意於任何更有意義之事：他刻意反他那個時代的先進音樂之道而行，更加劇此作實際聲音的脆弱與不正常。這件一氣呵成的作品其實是從全劇開頭那首絃樂六重奏長出來，這首序曲甜美、哀婉、表現慣用語模式，發揮效果的方式不是肯定，而是出以淡中著色的微型手法──淒清、溫文，而且調性氣息濃厚。

第二點是，所有這些晚期器樂作品不僅技巧精采，需要炫技級的造詣來演奏，而且這些作品十分抽象而多裝飾。史特勞斯結合兩個或多個聲部時，似乎十分耽好輪唱效果，他如果不寫二重協奏曲（Duet-Concertino）開頭那種堂堂高拔的旋律，就為獨奏樂手寫出一連串絢爛，幾乎繁富如阿拉伯紋飾的線條，最佳例子是〈雙簧管協奏曲〉起頭樂章。《變形》則是晚期風格的百科全書，一部織地非常豐富的作品，格局寬廣，有如為整個晚期提供一種參考書，在裡面可以找到那個時期特有的種種音樂風習。

以上種種，產生一種刻意表面的效果。甚至《隨想曲》裡的戲劇，以及向世界告別的《最後四首歌》，也是不具戲劇性的，看不到對比和真實的緊張，沒有威脅性。到這裡，我們就觸及這種音樂令人不安、氣短的核心：自始至終，它不曾對我們提出任何情緒上的要求，而且，不同於貝多芬晚期風格的作品那樣處處裂隙而片斷，這音

樂打磨得瀏亮流暢，技法完美，在完全屬於音樂的世界裡
優遊自在。以常情而論，最不可能用來形容史特勞斯最後
一批作品的語詞或許是挑釁，但我認為以此詞形容那些作
品，正好最為傳神。挑釁，而且——除了那個一望可知是
史特勞斯愛用，雖然現在少用的方法（6/4和絃、室內樂式
的配器法、逗人的巴洛克和維也納樂派成分，等等）——
拒絕體制、不能收編於當時公認的任何樂派。最後一點
是，由於運用的是微型美學，這音樂似乎有意置身事外：
棄絕當時較為出名的作曲家所體現的那種形上陳述，轉而
繞指柔般親切、直接訴諸耳朵，這音樂如此無怨無悔，耳
朵為之驚訝，或許也為之震驚。遲晚、不合時宜的感覺籠
罩一個人時，選擇不是很多，史特勞斯的晚期音樂是他適
合的唯一選項。

第三章

《女人皆如此》：衝擊極限

　　《女人皆如此》是我1950年代初期在美國看的第一
部歌劇，當時我還是中學生。大都會歌劇院那場演出由
琳恩‧方坦（Lynn Fontanne）和藍特（Alfred Lunt）製
作，如今回想起來，當時人稱讚說，原作是一部閃亮、
美麗的歌劇，他們的製作是精采而忠實的英語版，演員
陣容也優秀──布朗李（John Brownlee）演阿方索（Don
Alfonso），伊蓮娜‧史提柏（Elenor Steber）和布蘭琪‧提
捆邦（Blanche Thebom）演兩姊妹，理查‧塔克（Richard
Tucker）與法蘭克‧嘉雷洛（Frank Guarrero）演兩個青
年男子，派翠絲‧曼瑟爾（Patrice Munsel）演黛絲賓娜
（Despina），整個演出對這部十八世紀宮廷喜劇有精細落
實的構思。我還記得好多人謝幕，好多蕾絲手帕，作工複
雜的假髮，無數美人痣，很多人咯咯笑，逗不完的樂子，
凡此種種，和那非常高雅，甚至絕佳的歌唱好像十分搭
調。那場《女人皆如此》留給我的印象太強了，我後來看
過或聽過很多場這部作品的演出，都覺得不過是那次經典
製作的變奏而已。1958年，我在薩爾茲堡觀賞貝姆（Karl
Böhm）指揮，史瓦茲科芙（Schwarzkopf）、露德維希
（Ludwig）、帕尼萊（Panerai）、阿爾瓦（Alva）和史秋
提（Sciutti）演出，我將之視為大都會那場演出的延伸。

　　我既非專業音樂學者，亦非莫札特學者，但我覺得，

這部歌劇的製作，即使不說全部，也可以說大多數強調藍特和方坦拈出並放大的那個層面——這部作品的興奮、喧鬧、宮廷樂趣、情節乍看之下給人的瑣屑感、大體上愚蠢的角色，以及美得驚人的音樂，尤其合唱。向來只要有《女人皆如此》演出，我都想看，但我也認了命，因為那些演出都陷在**那種**製作的窠臼裡，而我從來不相信用那種模式來套這部卓絕、難以捉摸、有點神祕的歌劇是確當的。脫離這個模式的唯一例子，當然是彼得・塞拉斯製作的《女人皆如此》，連同莫札特和達龐提合作的另外兩部作品；三場製作首演於1986和1987年，在紐約州柏徹斯（Purchase），場合是如今已停辦的百事可樂夏季音樂節。那些製作的最大優點是，塞拉斯脫棄所有十八世紀陳腔濫調。塞拉斯說，莫札特寫這幾部歌劇，正值舊有政治體制土崩瓦解之時，同理，當代導演應該將這些作品擺在我們自己時代一個類似時刻裡，角色和背景應該影射美國帝國的崩潰，以及一個社會陷入危機時的畸形階級結構和個人歷史。因此，塞拉斯將《費加洛婚禮》的背景設在川普大樓吹噓過甚的奢華裡，將《唐喬萬尼》擺進街燈昏暗，毒販和癮君子做生意的西班牙哈林區（Spanish Harlem），《女人皆如此》則設在黛絲賓娜餐館，越戰退伍老兵和他們的女朋友在那裡流連廝混，各顯神通，陷在

他們沒有心理準備來迎接，實際上也沒有能力因應的自我發現裡。

　　據我所知，塞拉斯之外，至今還不曾有誰對這三部達龐提歌劇做過這麼全面的修正詮釋。在常演劇目裡，這三部歌劇一直被視為本質上屬於宮廷、古典十八世紀的作品。甚至謝候（Patrice Chéreau）在薩爾茲堡製作的《唐喬萬尼》——儘管調子凶狠，步調無情——也落入所謂莫札特的劇場語法，一望而知純屬十八世紀傳統。塞拉斯製作的這三部歌劇何以有力，在於他使觀者直接觸及莫札特最奇特、難解之處：他對某些模式有一種執念，追根究底而言，這些模式的用意不在於彰顯犯罪划不來，也不在於彰顯人必須克服其本性裡的不忠實，才能有真正的結合。此外，《唐喬萬尼》與《女人皆如此》裡的角色，你不能只詮釋成有清楚生平來歷和特徵的個體，更應該說，他們是被某些身外力量驅使的人，那些力量，他們既不了解，也沒有努力嘗試了解。其實，這幾部歌劇偏重權力與操縱的程度，遠非歷來導演所理解；個性，則只是事物洪流裡的短暫特徵。這些作品裡沒有給天意多少用武之地。也沒有給魅力型人格的英雄氣質多少發揮的餘地。唐喬萬尼時有挑釁、瀟灑之態，但格局非常有限。相較於貝多芬、威爾第，甚羅西尼的歌劇，莫札特刻畫的是一個非關道德的

劉克里修斯（Lucretius）式世界，在這個世界裡，權力有它自己的邏輯，不受虔誠或現實的考慮所馴化。華格納似乎相當鄙視莫札特缺乏嚴肅性，其實兩人世界觀相似，此所以《指環》、《崔士坦與伊索德》、《帕西法爾》的角色們花那麼多工夫回顧、重述、重新理解那條無情的行動之鍊，他們囚繫於此鍊之中，無所逃於天地之間。唐喬萬尼為什麼被他的恣慾束縛，無可救藥——雷波列羅（Leporello）在 "Madamina, il catalogo questo"* 裡冷酷揭發，唐喬萬尼獵色簡直不及備載。或者，阿方索與黛絲賓娜何以如此樂於心計謀算，不能自拔？作品本身不曾提供任何直接的答案。

　　的確，我認為莫札特嘗試體現一股抽象的力量，這力量透過代理者（《女人皆如此》）或純粹的動能（《唐喬萬尼》）驅人行事，在大多數情況裡，都未經當事人思考或行使意志來同意。《女人皆如此》的陰謀是阿方索和費蘭多（Ferrando）、古列摩（Guglielmo）打賭的結果，既非道德意識使然，亦非由意識形態的熱情所激發。費蘭多愛朵拉貝拉（Dorabella），古列摩愛菲歐狄莉姬（Fiordiligi）；阿方索賭這兩個女人將會變心。他們於是

* 〈夫人，這就是情人名冊〉。

執行一條詭計：兩個青年偽稱應召遠行打仗，然後喬裝歸來，追求兩個女孩子。兩人裝扮成阿爾巴尼亞（東方）男子，誘惑彼此的未婚妻。古列摩對朵拉貝拉很快得逞，費蘭多比較多費工夫，但也獲得菲歐狄莉姬歡心。菲歐狄利姬明顯是兩姊妹之中較為嚴肅的一個。執行詭計的過程中，阿方索獲得黛絲賓娜協助，她是作風犬儒的使女，協助女主人淪陷，雖然她並不曉得三個男人在打賭。最後，陰謀揭發，兩女大怒，但仍然各回自己情郎身邊，只是莫札特沒有明言各對男女是否情好如初。

　　已有許多論者指出，這部歌劇的情節有各色各樣的「試情」戲劇和歌劇前身，查爾斯・羅森也正確點出，此劇類似馬里沃（Pierre Marivaux）等人所寫的「示範劇」（demonstration play）。羅森說，這些作品「示範心理上的觀念以及一些人人接受的『定律』，也就是將這些觀念和定律演出來，幾乎像科學般精確顯示這些定律在實際上如何作用」[1]。接著，他指出《女人皆如此》是一個封閉的系統。這個概念很有意思，未經充分檢驗，但事實上適用於此劇。

　　我們可以相當深入知道《女人皆如此》在十八世紀文化背景裡的情況，方法是看看貝多芬對達龐提歌劇的反應。貝多芬是熱心於啟蒙運動之人，他對達龐提的歌劇似

乎總是有一定程度的不自在。如同莫札特歌劇的許多批評者，貝多芬——以我管見所及——對《女人皆如此》抱持令人好奇的沉默。對世世代代的莫札特仰慕者，包括貝多芬，這部歌劇似乎拒斥齊克果等有識之士順利在《唐喬萬尼》、《魔笛》、《費加洛》裡看出來的形上、社會或文化意義。因此，關於《女》劇，好像真沒什麼好談的。大多數人的結論是，此劇音樂美妙之至，但言下之意是，這麼美妙的音樂卻浪擲在愚蠢的故事、愚蠢的角色，以及甚至更愚蠢的背景上。饒有意思的是，貝多芬似乎認為《魔笛》是莫札特最偉大的作品（主要因為此作是德語歌劇），塞菲德（Ignaz von Seyfried）、雷斯塔伯（Ludwig Rellstab）、維格勒（Franz Wegeler）分別援引過他的話，貝多芬自言不喜歡《唐喬萬尼》與《費加洛》，說這兩件作品太瑣屑、太義大利、駭俗，非嚴肅作曲家所宜。不過，對《唐喬萬尼》的成功，他有一次面露悅色，但也有人說，他不要看比他年長的這位同世代人的歌劇，擔心影響自己的獨創性。

　　這是貝多芬的矛盾感受，他發覺莫札特的作品整體上令人不安，甚至喪志。競爭心理是一個因素，但另有其他原因：莫札特的道德重心不確定，《女人皆如此》缺乏《魔笛》大費周章表明的那種人文信息。貝多芬對莫札特

的反應裡，還更重要的一點是，《費黛麗奧》，貝多芬
自己僅有的歌劇，可以詮釋為對《女人皆如此》的回應：
一個直接而且有點情急的反應。這裡舉一個雖然小，卻
的確發人深省的例子：全劇開頭，雷奧諾拉（Leonore）
現身，她喬裝成青年男子，來至堡中，當羅可（Rocco）
的助手，引起羅可女兒瑪柴玲娜（Marzelline）動情。你
可以說，貝多芬拾用了《女人皆如此》些許情節，也就
是《女》劇中兩個情郎回到拿坡里，錯對兩個女人發動
攻勢：費蘭多追求菲歐狄莉姬，古列摩追求朵拉貝拉。
但計謀一發動，貝多芬就把它打住，向觀眾透露說，費
黛麗奧是永遠忠實、愛心不渝的雷奧諾拉，她來到皮札
羅（Pizarro）的牢獄，是為了宣示她的忠心和夫妻之愛
（*amour conjugal*）。貝多芬從布伊利（Bouilly）的作品取
用了一些素材，*amour conjugal* 是布伊利那件作品的原題。

　　這還不是全部。雷奧諾拉最重要的詠嘆調 "Komm
Hoffnung"* 充滿菲歐狄莉姬在《女》劇第二幕所唱那首
"Per pietà, ben mio perdono"** 的回響。菲歐狄莉姬面對費
蘭多的積極追求，唱這首詠嘆調，是她在無望之中最後一
次叫自己要忠於未婚夫，趕走她覺可能壓倒自己的不名譽

* 〈來吧，希望〉。
** 〈我的愛，請原諒〉。

行為。*"Svenerà quest'empia voglia, l'ardir mio, la mia costanza. Perderà la rimembranza che vergogna e orror mi fa"*（「我要以我的忠忱和愛，擺脫這可怕的慾望。我要抹去這令我羞恥和恐懼的回憶。」）回憶是她必須緊抱的東西，回憶保證她會忠於她的情郎，如果她忘記，她就會喪失一個能力：看清她目前帶著怯意調情的行為其實是可恥的搖擺。但回憶也是她必須趕開的東西，她回想到一件令她慚愧的事：她玩弄她真正但不在眼前的情郎古列摩。她發此誓言，莫札特給她一個高貴、法國號伴奏的音型。這段旋律，蕾奧諾拉呼求希望的時候，貝多芬在用調（k大調）和樂器配置上（也用法國號）上加以呼應：*"Lass den letzten Stern der Müden nicht erbleichen"*（「請不要讓這顆照著疲憊之人的星星熄滅」）。但蕾奧諾拉真的是倚靠希望與愛；她對希望與愛並無懷疑，她雖然和菲歐狄莉姬一樣有個祕密，她的祕密卻是光明正大的祕密。蕾奧諾拉沒有搖擺，也沒有怯懦，她那首有力的詠嘆調，由排砲般發聲的法國號配合宣布她的果敢與決心，幾乎有如指責菲歐狄莉姬那些細緻而煩惱的心思。最後，菲歐狄莉姬以悔恨的音符結束她的詠嘆調，因為她已經步上背叛之路，蕾奧諾拉則為了她仍然失蹤的丈夫，開始她自己的忠心和救贖試煉。

《女》劇與《費黛麗奧》的調子，差異這麼明顯，而

兩劇之間相似之處又這麼顯著，因此，不將《費》劇視為
貝多芬對莫札特的回應，在詮釋上未免不負責任：貝多芬
一個結實，自覺、半刻意的回應，凸顯莫札特破壞資產階
級理想。不過，話說回來，將貝多芬看成天真的傳教士，
說他讚美貞德與夫婦好和之福，心中了無懷疑，甚至不曾
存疑，那也不對。因為《費黛麗奧》提出其價值肯定時有
點兒情急，而且對它所確信的事也相當不確定，甚至可
以說，確定的成分極少。例如，佛羅雷斯坦（Florestan）
照說是代表原則與自由的，然而他為何入獄？他只告訴
我們，他為了有一次說出真相，遭到懲罰：*"Wahrheit wagt'*
ich kühn zu sagen, und die Ketten sind mein Lohn"（「我大膽敢
言真相，這些鎖鏈就是給我的報償」）。他和蕾奧諾拉互
相表達對彼此的熱愛，稱之為一種難以言喻的喜悅——彷
彿這事沒什麼好說似的；最後的高潮時刻，總理費南多下
令為獄囚解開鏈子，樂團與合唱團發出軍事氣息的轟隆重
音，C大調和絃鏗鏘大作，配合靜態的和聲，給人的印象
是，貝多芬想盡辦法將台上的勝利拉長一點，最好永遠持
續。音樂一停，戲盡意亦窮。一切並不是那麼美好，也不
是天下就此乾坤朗朗：冤屈伸，正義張，只是一時，是從
黑暗搶出來的短暫將息。人群倉促集合，他們忍受皮札羅
的地牢，而且就住在地牢附近，現在有點難為情，他們高

喊他們對自由和正義的信心，但其實不能令人信服：貝多芬彷彿不斷追問自己，這些不好的事情為什麼維持了這麼久，特別是，既然美德像這齣歌劇暗示的這麼強大？稍早一點，那聲著名的降B小喇叭信號穿透牢獄的黑暗，從皮札羅刀下救出佛羅雷斯坦和蕾奧諾拉，那信號堪稱天意，卻是情節外面的安排，和那個充滿背叛、邪惡，貝多芬嘔心瀝血體現和極力駁斥的病態世界了無干係。

　　這些問題對貝多芬無疑是重要的，他在《費黛麗奧》裡和這些問題搏鬥，無關《女人皆如此》，但是我想，我們必須承認，在莫札特幾部成熟、最偉大的作品裡（《魔笛》除外），莫札特的歌劇世界有某種成分一直令貝多芬煩心。那些作品陽光普照、諧趣、南方的背景當然是部分原因，這樣的背景擴大了這些作品深處對貝多芬覺得十分重要的中產階級美德的批判與拒斥。連《唐喬萬尼》——在二十世紀的重新詮釋裡，變成一部刻畫精神官能症衝動與侵犯性激情的「北方」心理戲劇——如果演成一部刻畫漫不經心與無憂混世的喜劇，其令人不安的力量也更大。二十世紀扮演唐喬萬尼的義大利名角，如艾吉歐‧品薩（Ezio Pinza）、提托‧戈比（Tito Gobbi）、切撒雷‧西丕（Cesare Siepi），其風格流行到1970年代，然後換成托馬斯‧艾倫（Thomas Allen）、詹姆斯‧摩里

斯（James Morris）、富蘭契斯科・弗拉尼托（Francesco
Furlanetto），以及撒姆爾・拉米（Samuel Ramey），將唐
喬萬尼呈現成一個沉暗曖昧的角色，這樣的呈現方式，也
就是齊克果與佛洛伊德（Sigmund Freud）的解讀。《女人
皆如此》的「南方」味道又更濃厚，亦即劇中所有拿坡里
角色都狡猾、耽於逸樂，以及──散見於劇中各處的短暫
時刻除外──自私、相當沒有罪疚感，即使他們所作所為
會被《費黛麗奧》的標準斥為十分可議。

　　因此，《費黛麗奧》認真、沉篤、深刻嚴肅的氣氛可
以視為對《女人皆如此》的指責。晚近批評家，如查爾
斯・羅森與柏恩罕（Scott Burnham），極力稱許《女》劇
劇之美，以及其運用反諷之妙，實則此劇根本不威不重，
全無嚴肅性。第一幕結尾，兩個假扮東方人的追求者見
拒於菲歐狄莉姬與朵拉貝拉，他們將兩姊妹拖入一個詼諧
的假自殺場面，這段情節的基礎是一個帶有反諷的差距：
兩個女人當真關心這兩個裝死要活的男人，兩個追求者卻
是在逗趣作戲；這段戲另添一筆，是黛絲賓娜假扮梅斯莫
（Mesmer）型的medico，兩個女人聽不懂他的話（"parla
un linguaggio che non sappiamo"）。她們情感由衷，而假戲
可笑，兩相扞格。第二幕，喬裝和演戲已經相當深入四個
主角的情緒，莫札特將玩笑更推進一步。結果是，四人再

度墜入情網，只是對象不對，這又破壞了貝多芬非常珍視的一件事：性分有常（constancy of identity）。的確，《費黛麗奧》裡，所有角色都有嚴格不變的本質：皮札羅是本性難移的惡棍，佛羅雷斯坦是善的鬥士，費南多是光明使者，等等。這正好是《女人皆如此》的對極，《女》劇以假裝及由此滋生的搖擺與游移為「常」，視不渝、穩定為不可能之事，加以嘲諷。在第二幕，黛絲賓娜說之甚明：*"Quello ch'è stato è stato, scordiamci del passato. Rompasi ormai quel laccio, segno di servitù"*（「做了就是做了，愈少談，愈好。讓我們打斷過去的所有關係吧，那是奴役的象徵」）。

　　不過，《女人皆如此》這部歌劇出奇輕鬆快活，我們還是有必要細看其底蘊：那輕鬆快活其實隱藏，或者，至少可說是刻意輕描淡寫，一個十分嚴厲而非關道德的內在體系。我完全不是說這件作品不可以當成精采的玩耍嬉鬧來享受，因為此作在很多方面當然是如此。不過，批評家的角色是嘗試揭開莫札特和達龐提述說這個歡悅的欺騙與「錯愛」故事，是不是想有所微言。布雷克默（R.P. Blackmur）曾有十分精細之論，說「批評家把表演的手法帶到意識層面來」。因此，我希望能闡明《女人皆如此》有一個暗藏的層次，在這個層次上，此劇是與其喧鬧的外表和崇高的音樂非常不同的作品。做這件事的樂趣之一

是，我們一方面將莫札特／達龐提表演的手段帶到意識層面，同時欣賞這部歌劇在劇院裡矛盾展開，得其樂趣。

　　藉助於艾倫・泰森（Alan Tyson）的細心研究，我們現在曉得，《女人皆如此》這部作品，莫札特是先寫了合唱部分，然後才寫詠嘆調，甚至序曲也是後來寫的。這順序與全劇的一種重點分配是相切呼應的：此劇的重心是角色之間的關係，而不像較早的《費加洛》、《唐喬萬尼》那樣偏重精采的個人。三部達龐提歌劇中，《女人皆如此》不只是最後和我認為最複雜、最奇特的一部，也是內在組織最好、最充滿回響和指涉、最難索解的一部，原因就是，在愛情、人生、觀念各方面的經驗上，此作比前兩部作品更逼近一般人所能接受的極限。何以如此？此外，《女人皆如此》何以隱晦難解，甚至不能以我們在《費加洛》、《唐喬萬尼》上使用的那種政治與思想詮釋來處理，部分原因必須在莫札特1789－90年的生活裡尋找，也就是他寫《女》劇的時候。但部分原因還必須求之於莫札特與達龐提是如何合作產生這部歌劇的——沒有現成的著名戲劇或傳奇人物來為他們提供架構或方向。《女人皆如此》是兩人合作的結果，其動力、對稱的結構，以及多處音樂充滿回響的特質，都來自作品內在，它們對全劇的構成是必要條件，這些條件來自作品內部，不是從任何外在

來源注入或強加其上。

　　以第一幕為例，許多曲子的用意是要強調一對對角色如何思考、行動、歌唱；大體上，這些曲子的線條若非彼此模仿，就是令人想起早先唱過的線條。莫札特似乎要我們感覺到我們置身一個封閉系統的內部，在這個內部，旋律、模仿、諧擬很難彼此分開。這一點，在第一幕的六重唱裡至為明顯，這個六重唱有如演出一齣迷你劇，阿方索將諸人引入他的計謀，先拉黛絲賓娜，接著是兩個喬裝的男子，然後是兩個女人，而且在過程裡彷彿一路評點這段情節，同時讓黛絲賓娜加入意見。這整首六重唱裡（使用這部歌劇的基調，C大調），求愛、規勸、聲明、回響、顛倒，構成令人耳不暇給的迷陣，正是莫札特絕活。我們一向追求的穩定和重心，至此真正橫掃淨盡，絲毫不留。

　　不過，今天碰到《女人皆如此》，無論是用唱片聽，還是在劇院看，都鮮有例外，很容易漏看（或漏聽）莫札特多麼細心謀求這樣的效果。劇院裡經驗到的歌劇，通常基本上缺乏戲劇性，較多的是做作、誇大的成分。觀眾大多不懂作品使用的語言，即使懂，也不可能聽懂台上的人在唱些什麼；此外，《女人皆如此》的情節極其非關宏旨，裡面的角色一方面似乎並無什麼有趣的過去可以抽絲剝繭或舉發揭露，另方面也沒有肩負什麼要他們忠實或

投入情感的關係。一切都攤在表面，除了那令人應接不暇
的音樂。社會架構，以及阿多諾五十年前所謂「聆聽的退
化」（the regression of hearing），則將音樂從戲劇和語言
分開：我們往往將歌劇想成一堆詠嘆調或曲子，將這堆詠
嘆調或曲子串起來的，通常是愚蠢、鬧劇式、不真實的故
事，我們只管聽音樂吧，儘管台上來來去去的一切那麼可
笑，和我們也了無干係。有些作曲家，最明顯的是華格
納，作品帶著一種饒有深意或至少具有意義的氛圍，他們
並且像華格納那樣，在文章裡闡述那深意或意義。但是，
在歌劇院看《羅恩格林》（Lohengrin）或《崔士坦》演出
的時候，連華格納迷也不會有許多人腦子裡帶著他那些觀
念看戲：那些演出是「歌劇」，歌劇也者，是一種不十分
理性的、情緒為主的形式，不如戲劇嚴肅，只是比音樂喜
劇重一點。我自己認為，關於歌劇，一個絕對有核心重要
性的、根本的問題是：「這些人為什麼唱歌？」然而，在
今天歌劇演出的條件之下——製作非常昂貴、大而無當，
詮釋則像博物館藏品般，屬於遙遠、不可復返的過去，和
充滿怪癖、享有特權、不嚴肅的當下——這個問題連提都
很難提，甭說得到答案。

　　面對我們當代的理念和政治世界，《女人皆如此》的
製作如果漫不經心，只反映一個小圈子的品味和成見，

就會構成一些特別的窒礙，因為這小圈人只知將歌劇冷凍，擺在一個無害的小盒子裡，演起來既不冒犯觀眾，也不得罪贊助企業。想真正領會《女人皆如此》，必須想想，此劇1790年1月26日在維也納首演的時候，是一部當代歌劇，不是今天說的「經典」。莫札特在1789上半年忙寫此劇，當時他剛渡過一個相當困頓的時期。史泰普托（Andrew Steptoe）討論過莫札特寫《女人皆如此》過程中的生活情況，頗富洞見，寫法也老練，但他和所有探討此事的人一樣，不得不多所推測，因為可考的實際文獻異常稀疏。首先，史泰普托指出，1787年的《唐喬萬尼》之後，「莫札特的健康和財物情況都惡化」，不但一趟德國之旅未能成行，他還似乎經歷一場「創作信心的喪失」，作品非常少，留下數目異常多的殘稿和沒有收工之作。他為德皇威廉（Kaiser Friedrich Wihelm）寫幾首四重奏，陷入困難，一年多還不能完成。[2]

　　他寫《女人皆如此》的真正原因，我們無從得知，史泰普托提出一說（我想其說正確），該為這件作品「發生在一個樞紐時刻，莫札特一把抓到手裡，既是一項藝術上的挑戰，也是補償財務的大好機會」（MDO 209）。我相信，他最後寫成的樂譜還帶著他1789年生活狀況其他層面的印記。其中之一（史泰普托也提到）是，他妻子康絲丹

采（Constanze）不在身邊，到巴登（Baden）接受短期治療，他留在家裡忙這部歌劇。在巴登的時候，她「表現失宜」，促使莫札特寫一封信，在信裡表示此心不變，妻子善變，是使人難堪的一造，必須有人**提醒**——記省和遺忘是《女》劇的基本主題——她的身分和家庭地位：

親愛的小妻子！我要很坦白和妳說句話。妳沒有任何理由不快樂！妳有個丈夫，這個丈夫愛妳，只要是可能為妳做的事，他都做。至於妳的腳，妳一定要有耐心，當然就會好起來。妳有好玩的事，我是高興的——我當然高興——不過我希望妳有時候不要把自己放得這麼不值。依我的見解，妳跟N.N.也太自由，太隨便了。……好啦，請記住，N.N.和別的女人沒有和妳一半這麼熟暱，一定是被妳的行為誤導，才會在他信裡寫下那樣最令人作嘔、最失體統的蠢話。女人一定要隨時令自己受尊重，否則就要開始人言可畏。我的愛！原諒我說話這麼坦白，但是，為了此心之安，為了我們相互的幸福，我必須這麼坦白。記住，妳自己有一次對我承認，說妳出於天性，會太輕易順從人願。妳曉得那樣做的後果吧。另外，要記得妳給我的那些承諾。哦，天哪，努力努力，我的愛！（MDO 87－88）

　　莫札特的穩定和操持幾乎有如阿基米德點，他如何因

應康絲丹采，史泰普托也下評語，他說，莫札特由於不相信「盲目的浪漫之愛」，因此對那種愛「加以無情的嘲刺（在《女人皆如此》最為明顯）」。但是，史泰普托徵引莫札特在《女》劇時期所寫的信，這些信透露一個更複雜的故事。在其中一封信裡，莫札特告訴康絲丹采，為了就要見到她，他多麼興奮，接著說，「旁人如果看進我心底，我會覺得羞愧」。我們預料他會說些激情沸騰或旖旎之思的話，結果他下一句卻說：「對我，一切都是冷的——像冰一樣冷」（MDO 90）。然後他寫道，「一切都好空虛」。緊接下來的那封信，史泰普托也援引，莫札特再度說起「感覺到一種空虛，令我痛徹心扉的空虛——以及一種渴望，這渴望從來不曾獲得滿足，不曾片刻停歇，持續著，應該說天天在加劇」（MDO 90）。莫札特的通信裡，還有其他這類信件，寫出他這種特殊的結合：未曾靜息的精力（空虛之感，以及不獲滿足而日日加劇的渴望），和冷靜的操持。我想，這些特質對《女人皆如此》在莫札特的人生和作品裡的地位特有關連。

　　《費加洛》與《唐喬萬尼》當然和《女人皆如此》屬於一組，但前二者較為開闊、顯豁，思想和道德層面也比較透明，《女人皆如此》是濃縮的，充滿隱含、內化的特色，道德與政治格局也較為有限，如果不是隱晦的話：而

且，這第三部達龐提歌劇比較可以說是一部晚期作品，而非如前二劇那樣只是成熟之作。這部歌劇的音樂不但是以合唱來形成結構，還回顧前面那些作品，而充滿史泰普托說的「主題的回憶」（thematic reminiscences）。第一幕有個地方（朵拉貝拉那首有伴奏的宣敘調"Ah, scostati"*，樂團突然奏出與《唐喬萬尼》裡的騎士長相連的快速音階樂段。莫札特使用對位法，音樂變得更添實質，因此，在第二幕終曲的降E卡農，我們不但有相當嚴謹的感覺，還體會到一種特殊的反諷，其表現遠遠超越文字與那段情節。兩對戀人左拐右彎，終於對調成雙之後，其中三人以複音歌唱，唱他們即將喝酒，把一切思緒和回憶浸沒於酒中，另外一人，就是古列摩，未為所動——他對菲歐狄莉姬抗拒費蘭多的力量比較有信心，結果他錯了。他置身這首卡農之外；他但願兩個女人（queste volpi senza onor）**正在喝毒藥，結束一切。莫札特彷彿有意以一個封閉的複音系統反映這些戀人的困窘，並且顯示，這幾個人自以為盡拋約束與回憶，而全劇音樂以其循環往覆與處處應和的迴聲，卻揭示他們彼此束縛於新而且邏輯相連的擁抱裡。

　　這是《女人皆如此》獨一無二的手法：將人類的慾望

* 〈啊，走開〉。
** 「這些丟臉的狐狸精」。

與滿足描繪為本質上如同作曲上的控制，將感覺與嗜慾導入一個邏輯迴路，入此迴路，既無所逃，亦無提升可言；古列摩那句怒氣橫生的乖戾言語進一步否定其用詞影射的好合。不過，整部歌劇——情節、角色、情境、合唱、詠嘆調——所以有我這樣形容的集束狀發展，是因為此作導源於兩對親密的人（兩男兩女）的行動，加上兩個「外」人，他們以各種方式齊集，然後分開，又再聚集，過程中發生好幾次變化。這些對稱和重複雖然幾乎令人為之膩煩，卻是這部歌劇實質所在。關於這些角色，我們所知甚少；他們沒有帶著他們來歷的痕跡（《費加洛》與《唐喬萬尼》的角色，身上深染著早先的事件、糾葛和陰謀）；他們所以有目前的身分，只是為了受愛情考驗，一旦他們輪流受完考驗，搖身變成他們原來面貌的反面，歌劇就結束。序曲用了幾個主題，忙碌、熱鬧而圓轉，完美捕捉全劇精神。記住，莫札特完成全劇主體，也就是說，這部作品的圖式性格在他心上留下印記之後，他才寫這首序曲。

　　只有一個角色，阿方索，站在旁邊；只有他的活動是在歌劇幕啟之前開始——在幕啟的三重唱裡，這首三重唱好像是一場已經開始的爭論的延續，費蘭多和古列摩提到阿方索早先的論點：*"detto ci avete che infide esser ponno"*（「你已經告訴我們，她們會變心」）——這爭論持續不

斷，直至劇終。他到底是何許人？他當然屬於莫札特人生與作品中不時可見的那類權威角色。想想《唐喬萬尼》的騎士長，《魔笛》的薩拉斯托（Sarasto），甚《費加洛》裡的巴洛托（Bartolo）與阿馬維瓦（Almaviva）。但阿方索的角色有別於以上諸人，他要證明的不是人的基本道德意識，而是女人的善變和不忠。而且他成功了，將四個戀人引入理性的人生與不再受騙的愛情。在終曲的合唱裡，兩個女人撻伐他，說他誤導她們，安排她們失節，阿方索回答，答得毫無遺憾：他所做的事，只是使她們不再自欺欺人，她們從此以後將會比較聽他指點。"V'ingannai, ma fu l'inganno disinganno ai vostri amanti, che più saggi omni saranno, che faran quel ch'io vorrò"（「我騙了妳們，但我的欺騙是為了要妳們的情郎醒悟。從今以後，他們長了一智，會照我的指點做事」）。大家手拉手吧，他說，你們四人好好笑一笑，就像我，我笑過了，而且還會再笑。十分有意思，而且全是巧合，他的唱詞明顯預啟《魔笛》。《魔笛》使用類似《女人皆如此》的「證明」和考驗故事，但寫成道德上比較能為人所接受的版本。忠實在《女》劇落空，在《魔笛》得伸。

　　如同薩拉斯托，阿方索是行為的管理者和控制者，雖然他有別於薩拉斯托，既無莊肅之心，所作所為也沒

有什麼高尚其志的道德目的。關於這部歌劇的論著，對他鮮有著墨者，然而在《女人皆如此》的非道德世界裡，他不只是關鍵、樞紐角色，也是令人著迷的角色。他多處夫子自道——演員、教師、學者（說話帶拉丁字，喜歡引經據典，可見他教育程度不錯）、謀畫者、廷臣，但從未直接觸及他最重要的特徵：他是一個成熟的放蕩無檢之輩；世故，有豐富的性經驗，如今要指導、控制、操縱他人的經驗。就此層面而言，他近似一個和氣的校長、軍事謀略家、哲學家：他閱世甚深，將他自己大概經歷過的好戲再安排一場，應該駕輕就熟。他事先已知他會得到何種結論，因此這齣歌劇的情節沒有多少令他引以為奇之處，尤其是女人如何行事。犁海，沙上播種、以網捕風：阿方索知道這些都是現實所不可能有之事，而且他以這些不可能之事加強他作為愛情導師、老練情人的人生認識：天下根本沒有穩定不變的事，他那個激越的D小調樂段表達此意，至為傳神。不過，這顯然無礙他享受愛情的經驗，也無礙他為四個年輕朋友破解愛情的神祕，來證明他的觀念。

　　我無意暗示阿方索不是個喜劇角色。不過，我的確有意提出一個論點：他非常接近一批文化和心理上的實際情況，這些情況對莫札特特別有重大意義，對當時的其他

先進思想家與藝術家亦然。首先看看莫札特歌劇中的人物，從費加洛而唐喬萬尼，再到阿方索，有一個錯不了的進程。每個人各以其道悖離傳統，是偶像破壞者，差別只在阿方索既沒有像喬萬尼那樣受到懲罰，也沒有像費加洛那樣被家庭馴化。阿方索發現，婚姻的穩定，以及習慣上主宰人類生活的社會規範都不能用，因為他的經驗教他人生本身難以捉摸、變化不居。由於這樣的發現，阿方索進入一個新而且更動盪、更令人不安的境域，在這境域裡，經驗重複著令人幻滅的模式，無時或已。在他為兩對戀人設計的遊戲裡，人的身分如同實際世界，多變、不定、無分殊。因此，無足為異，《女人皆如此》有個主要動機是要消除回憶，只留當下本身。全劇情節的結構、戲中戲，都強調這一點：阿方索安排一場測驗，使四個戀人和他們的過去、和他們的忠誠分開。男人裝出新的身分，回頭求愛，獲得女人心許；黛絲賓娜也參與其事，雖然她和阿方索一樣，情感上始終與兩對核心戀人無涉。「淨效應」是：費蘭多與古列摩扮演新角色，入戲的程度一如兩個女人，將調換了的情人當真，從而證實阿方索自始即知的道理。古列摩沒有那麼輕易認命接受菲歐狄莉姬表現的善變，因此暫時置身阿方索那個快樂、中計的戀人圈子之外；然而，他儘管滿腔不悅，到底還是轉意響應阿方索的

主張，這時，阿方索的主張首次全盤伸張。請注意，阿方索的陳述使用了C大調，這正是這部歌劇的主調：高潮則是《女人皆如此》核心所在的基本和聲行進（I, IV, V, I），其風格既學院，又——就莫札特而言——淺顯之至。

　　這部歌劇有個「晚期」環節。阿方索好整以暇，並沒有立即把事情說得如此直截了當、毫不掩飾且了無剩義。他，以及莫札特，彷彿需要以第一幕來開列一道證明題，在第二幕加以延續，然後提出結論，這結論也就是這部歌劇的音樂之根。就此層次觀之，阿方索不只代表一種勘破一切、不抱幻覺的世故之人的觀點，他還代表一種樂此不疲的、嚴格（雖然只是局部參與）的導師，以他的觀點教導別人，雖然他事先就知道他從中得到的樂趣不會有何新意。那些樂趣可能令人興奮、令人莞爾，但也只是印證他已經沒有疑問的道理。

　　在這一點上，阿方索是差不多和他同時代的薩德侯爵（Marquis de Sade）的淡彩版，薩德是蕩檢踰閑之人，傅柯（Michel Faucault）對他有極好的描寫：此人

追從慾望的所有狂想奇思及其種種激越勃發之際，還是能夠，而且必定以清晰、精心闡明的再現，使其動態纖微畢見。蕩檢踰閑之人的生活有其嚴格的秩序條理：每一個再

現都必須直接體現活生生的慾望，每一個慾望都必須從純粹的再現論述的角度來表現[第二幕裡，愛情論述的語言]。此所以，一幕一幕場景有嚴謹的順序（薩德筆下的場景裡，放蕩無檢依從再現的秩序而出現），而且，在這些場景內部，還苛細講究肉體變化和理性貫注之間的平衡。[3]

我們記得，阿方索唱第一曲時，他說 ex cathedro*，一個頭髮灰白，老於經驗的男人：我想，我們可以假定，他過去唯慾望是從，現在準備「以清晰、精心闡明的再現」證明他的觀念，這「再現」當然就是他要古列摩與費蘭多合演的喜劇。《女人皆如此》的劇情是一串順序嚴明的場景，全都由阿方索和他同樣犬儒的助手黛絲賓娜操縱，在這串場景裡，性慾——借用傅柯的說法——是依從再現次序而流露的放蕩，也就是說，劇中演出情人們學習一種不帶幻覺，卻又令人興奮的愛情。遊戲的真相揭露後，菲歐狄莉姬與朵拉貝拉承認她們這場經驗是真理，而且全劇做了一個含糊曖昧，令詮釋者和導演困擾的結尾：大夥歌頌理性和歡樂，兩男兩女是不是回歸原本所愛，莫札特沒有任何表示。

這樣的結尾開啟一片令人不安的遠景：含糊曖昧之

* 權威之言。

中，還會有許多替代，這些替代裡，約束、身分認同、安頓穩定、終始不渝都沒有著落。傅柯從文化角度談到這個問題：語言仍有命名的能力，但只能在一個「化約到徹底精確的儀式中為之……並延伸至於無限」：這些戀人將會繼續另找對象，因為愛情的修辭、情慾的再現已經沒有一個根本而不變的存有秩序可以寄託。「由於我們的思想這麼短暫，我們的自由這麼受奴役，我們的論述這麼喋喋反覆……我們必須面對一個事實：底下那片陰暗真的是無底之海。」[4] 在這相當令人不快的遠景反襯之下，莫札特只讓一個角色——古列摩——公開動氣：他唱那那首刺耳但非常迷人的喋喋不休詠嘆調，"Donne mie, la fate a tanti"*。

　　古列摩動氣，阿方索難辭其咎，他是一個諷擬版的維吉爾（Virgil），引領年輕、沒有經驗的年輕男女進入一個剝掉標準、規範與確定性的世界**。他口出智慧與賢明之語，但此語綁在他規模既小，境界也有限的眼光上，而那眼光只有權力與控制。劇本多處引經據典，卻沒有隻字提到莫札特在別處似乎敬重的基督教或共濟會的神祇。（他1784年成為共濟會員。）阿方索的自然世界有一部分就是盧梭的世界，一個剝掉假虔誠，隨奇思異想與任性反

* 「我的小姐，妳們愚弄了好多男人」。

覆而無常叵測的世界，唯慾望是逐，沒有緩和之道，也沒有結論。就莫札特而論，又更有一點值得一提：自從莫札特的父親雷歐波德（Leopold）1787年去世以來，他的歌劇裡只出現兩個權威人物，阿方索是第二個；莫札特父親新逝，他落筆有急迫之感，因此《唐喬萬尼》那位嚇人的騎士長體現了雷歐波德對兒子嚴厲、批評的一面，索羅門（Maynard Solomon）對此頗有抉微探幽的討論，據他形容，在莫札特的思想裡，那是一種主人／奴隸的關係，而且是莫札特所欲而縈繞心頭的關係。阿方索身上看不到這個嚴厲、批評的層面，他不容易受激動氣，他做盡年輕朋友玩遊戲，他無不奉陪的模樣，而且，他安排的那些「場景」果然揭穿人人不忠無信，他看來完全不以為慮。

　　我相信阿方索是不知虔誠之人，是一個年長保護者的晚節寫照，在莫札特大膽呈現之下，他不是道德導師，而是性愛老手，蕩檢踰閑之徒，或退休的浪子，他發揮影響力的辦法是哄誘、偽裝、猜謎，最後，則是一種以變心變節為常理的哲學。阿方索因為是較為年長、較為認命之人，他暗示人終有一死之感，而這與年輕戀人懸心之事邈不相及。雷歐波德在世最後階段，兒子寫信給他，有一封十分著名（1787年4月4日），信中表露一種不存幻覺的宿命情緒。莫札特說：「死是我們生存的真正目標，我在最

初幾年和人類最好、最真的這個朋友形成了至為親密的關係，因此他的形象對我非但不再可怕，還非常令我心平氣和，非常給我安慰呢！……死是打開我們真正幸福之門的鑰匙。我沒有一晚躺下時，心中不想到——我雖然年紀尚輕——我可能不會活著看到第二天。」[5] 在這部歌劇裡，死亡不像對絕大多數人那麼嚇人，那麼可畏。但是，如此呈現死亡，並不是傳統的基督教立場，而是自然主義立場：死亡是熟悉，甚至親愛的，是通向其他經驗之門，但也是產生宿命與晚期意識的誘因——也就是說，一個人感到生命向晚，終點已近。

於是，在《女人皆如此》裡，父親形象也變成朋友，一個專制但愉悅的導師，一個你要服從，但既無父權之威，亦無威脅之態的人。而且莫札特的音樂印證這樣的形象，作張作致，讓阿方索的觀念與之相互應和，這裡面的阿方索不是動輒威嚇的長者，也不是聲聲告誡的教師，而是與眾同樂的演員。阿方索預知這齣喜劇的結論或結局，不過，唐納·米契爾說，在這裡，

我們碰到……這部歌劇的事實論（factuality）令人最為不快的一面。我們渴望童話裡那種調和的可能性，但莫札特這位藝術家信實之至，他不肯掩飾一個事實：具有療傷

作用的原諒在這裡是不可能的，所有各造[包括阿方索]不只同等「有罪」，而且完全清楚彼此的罪。在《女》劇裡，最好的作法是盡你所能，勇敢面對生命[我可以加上死亡]這個事實。全劇結局（dénouement）之後的尾奏不多不少，就是這麼做。[6]

　　《女》劇的結論其實是雙重的：一，世事就是如此，因為**他們**就是這樣做事情──così fan tutte，二，他們將會這麼做，一個情況、一個代替物相繼相尋，直到死亡停止這個過程。同時，人莫不如此，così fan tutte。就像菲歐狄莉姬說的，"E potrà la morte sola far che cangi affetto il cor"*。死亡取代基督教追求的調和和救贖，成為我們僅有的鑰匙，據此走向**真正**但不可知、也無法描述的休息與穩定，使人心平、給人安慰，但是，除了理論上暗示最後的安息，沒有其他。

　　不過，如同這部歌劇狎弄的其他嚴肅事體，死亡被拒於咫尺開外，應該說大致上被置於《女人皆如此》之外。在這裡，我們應該回想莫札特寫這部歌劇期間談到的不尋常感覺，那些孤獨的渴望和冷酷。觸動我們的，當然是劇中的音樂，那音樂是那麼遠比莫札特派給它的用場有意思

* 「只有死亡能使我們的心改變它的感覺方式」。

得多，除了（尤其第二幕）四個戀人表達其複雜的興奮、懊悔、憂懼、憤怒感覺之時。但是，即使這些時刻，例如菲歐狄莉娜以那句 *"Come scoglio"* *咬定自己的信心和忠實，她如此信誓旦旦之時，卻身在那麼輕浮的遊戲之中，其間的懸殊既使她吐露的高貴情操與音樂盡失氣勢，又不減其令人悸動之美——我想，這樣的結合呼應著莫札特自己的一種結合：既懷著不獲滿足的渴望，又能夠冷靜控制一切。我們耳聆這首詠嘆調，眼觀嚴肅、詼諧的成分在台上混亂推撞，我們不會恍神陷入懸猜或絕望，而會像盡責任般，步趨莫札特的嚴格紀律。

在結論裡，我要說，在這部歌劇細心設定的範限內，《女人皆如此》以少數手勢指向緊靠範限外緣之境，或者，將這個比喻做個小小的變化，指向緊靠範限內緣之境。莫札特從來不曾這麼大膽接近他和達龐提這樣揭示的宇宙，一個剪掉一切救贖或緩解圖式的宇宙，裡面的僅有定律是運動與不定，這定律的表現形態是蕩檢與操縱，其唯一結論則說，死亡提供的安息就是一切的終點。這麼賞心悅耳的音樂，配上的卻是這麼不經意、這麼了無格力的故事，堪稱《女人皆如此》獨一無二的絕技。不過，這部

* 「堅如磐石」。

作品如此坦白的嬉玩，也將其不詳的識見限制於此——也
就是說，《女人皆如此》的局限沒有泛濫於歌劇舞台。

第四章

尚・惹內

　　我頭一次看見尚·惹內，是1970年春天，那是個波濤
洶湧的季節，美國的社會想像釋出精力和雄心，變成社會
實踐，隨時都在慶祝某件興奮的事物，隨時都有某種值得
挺身而起的場合，印度支那戰爭隨時都有什麼令人扼腕或
示威抗議的新發展。美國入侵柬埔寨前兩星期，哥倫比亞
大學的春季事件似乎正在高潮之際──我應該提醒一下，
當時哥大尚未從1968年的動盪恢復過來：行政部門充滿不
確定，教師之間嚴重分裂，學生永遠在課堂裡裡外外動員
──有人宣布正午集會支持黑豹黨（Black Panthers）。集
會在哥大宏偉的行政大樓「勞伊圖書館」（Low Library）
台階舉行，我特別想親睹盛會，因為聽說惹內要致詞。我
從哈米爾頓大樓（Hamilton Hall）動身，碰到我一個在校
園裡十分活躍的學生，他告訴我，惹內的確要致詞，他當
惹內的同步口譯。

　　那是個難忘的場面，原因有二。一是惹內自己深深動
人的身影，他站在一大群黑豹黨和學生中央──他置身台
階中段，聽眾團團圍著他，而不是面對他──身穿他那件
黑皮夾克，藍襯衫，以及我想有點邋遢的牛仔褲。他神態
極是從容，正是賈克梅第（Alberto Giacometti）為他畫的
那幅肖像的模樣，賈克梅第捕捉了這個人激烈、極度鎮
定、近乎宗教般沉靜的奇妙結合。我怎麼也忘不了惹內那

雙透利藍眼的凝視：那雙眼睛彷彿穿過距離，謎樣而出奇中性的目光將你定住。

　　令人難忘的另外一點，是惹內支持黑豹黨的法語發言帶著宣言式的單純，我那個學生的口譯卻加上巴洛克式的緣飾，形成強烈對照。例如惹內說，「黑人是美國最受壓迫的階級」，口譯者五色斑爛加油添醋，變成「在這個操他媽狗娘養的國家，在這個反動資本主義不只壓迫和肏一些人，而是壓迫又肏所有人的國家」，等等。整個長篇怒罵裡，惹內不慌不忙。即使已經完全喧賓奪主，主導集會的是口譯員，而非主講人，這位作家也眼睛眨都沒眨一下。這更增加我對此人的尊敬和興趣，他的發言都很簡短，末了還被抹掉，而他並不聲張。我講授《繁花聖母》（*Notre-Dame des Fleurs*）和《竊賊日記》（*The Thief's Journal*），知道惹內的文學成就，現在隔著一段距離目睹他如此純素謙虛，為之訝異。那種謙抑，截然不同於口譯員加給他的那些暴烈和奇特情緒。整場集會裡，口譯員不管惹內說些什麼，都逕自使用惹內一些劇本和散文作品裡才有的妓院和監獄污穢語詞。

　　我下一次見到惹內，是1972年秋末在貝魯特，我在美國的教職休假一年，到了那裡。小學同窗哈納・約翰・米哈伊爾（Hanna Johne Mikhail）先打了電話，說要帶惹內

來，大家見見面，但我起初沒有把事情看得太認真，部分因為我無法想像哈納和惹內居然是朋友，部分因為我當時還完全不曉得惹內在巴勒斯坦抵抗運動裡已經相當可觀的涉入程度。

我方才那麼說哈納・米哈伊爾，不過，事過三十年，我應該好好提他一提。哈納和我差不多同年，他以巴勒斯坦人的身分在哈維福（Haverford）念大學，我在普林斯頓。我們同時進哈佛研究所，只是他念政治學和中東研究，我攻比較文學和英國文學。他為人端莊，寡言，極富思想才華，帶著十分獨特的巴勒斯坦基督教背景，在拉馬拉（Ramallah）的教友派（Quaker）社區有很深的根。他獻身阿拉伯民族主義，而且在阿拉伯世界和西方都遠遠比我自在。他和美國妻子離婚之後（我猜測離婚過程十分痛苦），1969年辭掉華盛頓大學一個不錯的教職，投效我們那時說的「革命」，我吃一驚。革命總部在安曼。我們1969年在那裡碰頭，1970年又見面，「黑色九月」（Black September）成立之前和成立初期，他在組織裡扮演領導角色，因為他是法塔（Fateh）新聞部部長。

哈納在運動裡的名字是阿布・奧馬（Abu Omar），他以此角色和名字出現在惹內身後出版的自傳作品*Le captif amoureux*裡（英譯本的書名作*Prisoner of love*，掛漏法文書

名裡很多微妙的意思）。[*]我想，惹內將這本書視為《竊賊日記》的續篇。惹內和巴勒斯坦人往來約十五年，《愛的俘虜》出版於1986年，書中記述他和巴勒斯坦人過從的經驗、感受和省思，信筆道來，內容驚人豐富。我說過，惹內來訪時，我還不知道他和巴勒斯坦人相從已久；說實話，關於他在北非的個人經驗和政治參與，我也毫無所知。那晚，哈納八點鐘左右打電話，說他們稍後就順道過來，於是，打點我們當時還是幼嬰的兒子睡覺之後，瑪麗安和我坐下來，在溫暖寧靜的貝魯特之夜候客。

　　關於那段時間惹內在那裡的活動，我不希望過度解讀，但當時約旦、巴勒斯坦、黎巴嫩的事態令人暈頭轉向又焦慮痛苦，回顧之下，惹內現身其中，是個可觀的徵兆。黎巴嫩內戰幾乎準準三年後爆發；哈納四年後遇害；以色列十年後入侵黎巴嫩；《愛的俘虜》十四年後問世；我認為非常重要的起義（*intifada*）^{**}則爆發於十五年後。最後這件事我認為非常重要，因為此事導至巴勒斯坦宣布建國。

* 此書似乎尚無中譯本，一般討論者多作《愛的俘虜》，以下暫從此譯。

**intifada一詞，阿拉伯文本意爲「擺脫」、「掙脫」，英文多譯爲
　resistance（抵抗）、uprising。若取uprising，則爲起事、起義。「起事」
　是中性詞，「起義」則是當事人或同情者的用語，以薩依德立場，當曰
　「起義」。

　　連串深具撕裂和破壞作用的事件，將已經十分荒謬的景象又重組成全新的地形。在那些事件的暴烈與難以理解之中，我覺得，別人無疑也覺得，惹內在西亞活動的身影為密緻的事件之流留下印記。我當時有此看法，是因為，1972年和他碰面的時候，我尚未讀或看過《屏風》（*Les paravents*），而且《愛的俘虜》當然也尚未問世。但儘管如此，我仍然意識到這位巨人般的藝術家、這個巨人般的人格已經直覺到我們在黎巴嫩、巴勒斯坦等地經歷之事的格局和變化。我現在有一個我當時還沒有的感覺：《屏風》那種把一切移形換位的力量與眼光，在阿爾及利亞1962年獨立之後不會，也不可能平息，而會像德勒茲（Gilles Deleuze）和瓜達里（Felix Guattari）在《千層臺》（*Mille plateaux*）裡說的遊牧式角色，浪跡他處，追求承認和啟發。

　　在舉止和外表上，他一如我在哥倫比亞大學那次集會所見，沉靜而謙抑。他與哈納在十點稍過之後現身，留到次晨差不多三點。那晚的討論很多曲折，我想我沒法縷述，但我一定要記下一些印象和故事。哈納整晚非常寡言；事後，他告訴我，他希望我感受惹內特殊見解的十足力量，不要分心，因此他可以說是退居一旁。我事後解讀哈納的作法，對周遭每個人，他都給予那種寬容，讓大

家做他們自己，那其實就是哈納所追求的解放的核心要義。很明顯，惹內當然欣賞他這位朋友的政治使命的這個層面；那是一條把他們深深連在一起的紐帶，兩人熱情合一，寬容他人到幾乎自我犧牲的程度。

開頭，我自然而然對惹內說起我在黑豹黨集會所見，希望知道口譯者將他的話添枝加葉，他反應如何。對我那個學生的作法，他似乎未以為意：「我可能沒講那麼多話，」他說，「不過，」他嚴肅附加一句，*"je les pensais"*（那些也是我的想法）。我們談沙特（Jean-Paul Sartre），我說，沙特以他為題，寫了那麼一本大書，他一定有點不自在吧。沒那回事，惹內鎮定答道，「這老兄要把我寫成聖徒，那也行。」他接著說起沙特強烈的親以色列立場，「他有點兒懦夫，擔心他要是說了什麼支持巴勒斯坦權利的話，他那些巴黎朋友會指責他反猶」。七年後，我應邀出席西蒙‧德‧波娃（Simone de Beauvoir）和沙特籌辦的中東研討會，我記起惹內的評論。沙特，作品為我素所仰慕的這位偉大西方知識分子，簡直成為錫安主義（Zionism）的奴隸；那次研討會裡，他因此而完全無法口吐片言隻字談談巴勒斯坦人幾十年來在以色人手裡過的什麼日子。看看1980年春季號的《現代》（*Les temps modernes*），很容易驗證這一點，裡面全文刊出我們前一

年那次巴黎研討會雜亂無章的討論。

　　貝魯特那席話一談好幾小時，其中穿插著惹內時間很長，令人困惑但力量逼人的沉默。我們談他在約旦和黎巴嫩的經驗，他在法國的生活和朋友（他對法國不是深深嫌厭，就是完全漠然）。他不斷抽菸，也喝酒，但他喝了酒，人似乎也沒有多少變化，情緒、思想也沒有多少變化。如今回想，關於德希達（Jacques Derrida），他說了些非常正面、出奇熱絡的話——*un copain**，惹內說——而我認為達希達是當時最安靜的海德格型人物；《喪鐘》（*Glas*）尚未問世，六個月後，瑪麗安、我們幼小的兒子和我到巴黎數星期，我從德希達自己口中得知，他和惹內當初是一同看足球賽而變成朋友，我想，真是美事一椿。《喪鐘》有個地方簡短提到我們1973年4月在萊德大樓**的小小邂逅，但德希達何以將我姑隱其名，只用*un ami****稱呼一個為他帶來惹內消息的人，我至今總是有一絲不快。

　　不過，言歸惹內在貝魯特：如今回想起來，他當時給我最大的印象是，他和我讀過的惹肉作品完全不一樣。然

*　「一個夥伴」。

**Reid Hall，哥倫比亞大學在巴黎的校產，是美國和法國學術界間的重要橋樑。

***「一個朋友」。

後我懂了，他曾在好幾個地方，特別是他寫給羅傑・布
蘭*談《屏風》的一封信裡，說，他寫的所有東西其實是
"*contre moi-même*"**的，在他1977年接受費希特***訪談時，
這個動機再度出現，他說，他只有一個人的時，說的才是
實話。1983年，在《巴勒斯坦研究評論》（*La revue d'études
palestiniennes*）的訪談裡，他闡述這個概念，說"*dès que je
parle je suis trahi par la situation. Je suis trahi par celui qui m'écoute,
tout simplement à cause de la communication. Je suis trahi par la
choix de mes mots.*"（「我一旦說話，就會被當時的情況背
叛，被聽我說話的人背叛，很簡單，因為我在和人溝通。
我也被我的遣詞用字所背叛」）。[1]這些說法有助我詮釋他
那些令人生怯的漫長沉默，特別是此時此刻；他現在來探
訪巴勒斯坦人，他非常清楚他是以行動支持他關心的人，
而且，他在費希特的訪談裡說，他對這些人民感到一股情
色的吸引力。

　　不過，惹內的作品與其他任何重要作家的作品對照之
下，你感覺到，他使用的字句、他描述的情況，以及他刻

* Roger Blin（1907-1984），法國導演，貝克特名劇《等待果陀》首演的導
　演兼演員，惹內《屏風》首演的導演。
**「反我自己」。
*** Hubert fichte（1935-1986），德國小說家。

畫的角色——無論刻畫多麼強烈，無論描述多麼有力——
是暫時性的。惹內的作品呈現得最精確的，永遠是那股驅
動他和他書中角色的推力，而不是他所言正確，不是他的
內容，或他的角色如何思考或感覺。這一點，他後來的作
品——尤其是《屏風》與《愛的俘虜》——相當清楚呈
現，甚至瀕於離譜。他說，遠比獻身一個理想重要，遠遠
更美也更真的，是扭曲它。我想，這是他對沉默的尋求的
又一版本；他不斷尋求沉默，那沉默使一切語言顯得只是
空洞擺姿態、使一切行動顯得只是演戲。然而惹內這個本
質上凡事從反面入手（antithetical）的模式，我們也不應該
加以否定。他其實愛上他在《屏風》和《愛的俘虜》描繪
的阿拉伯人，那股穿過種種否認和否定而發亮的愛是真心
的。

　　這是不是將東方主義（Orientalism）*推翻或炸掉？
因為，惹內不但讓他對阿拉伯人的愛引導他看待阿拉伯
人的方式，而且，他和他們相處或描寫他們時，他似乎沒
有以一種特殊地位自高——有別於某個好心的白衣神父
（White Father）。從另一方面看，你從來不覺得他在想辦

* 「東方主義」是薩依德最有名著作的書名，在以下的敘述裡，薩依德所
　舉惹內沒有的行為，大致就是「東方主義」的行為。讀者讀《東方主
　義》後，將更了解薩依德在這裡對惹內的詮釋。

法入境隨俗，不做自己而做別人。沒有絲毫證據顯示他倚
仗殖民知識或殖民傳統為指南。在寫作或言論上，他也沒
有乞靈於有關阿拉伯風俗、心態或部落歷史的陳腔濫調，
他本來不妨使用那些陳腔濫調來詮釋他所見所感。無論他
當初如何與阿拉伯人發生接觸（據《愛的俘虜》可知，半
世紀前，他是十八歲的士兵，在大馬士革首次愛上一個阿
拉伯人），他進入阿拉伯空間，在裡面生活，並不以異國
風味的研究者自居，而是視阿拉伯人為活生生的人，是他
樂於置身、在裡面感到自在的當下，縱使他當時、至今都
和他們不一樣。東方主義以支配者自視，指揮、編纂、表
述西方一切關於阿拉伯／伊斯蘭世界的知識與經驗，在這
樣的東方主義環境裡，惹內與阿拉伯人的關係有一種寧靜
卻英雄式的顛覆意義。

　　這些事情使惹內的阿拉伯讀者與批評者肩負一種特
別的義務，這義務就是，要非常細心閱讀他。的確，他
愛阿拉伯人——我們很多人不習慣西方作家和思想家這
樣對我們，他們認為和我們保持敵對關係比較適合——而
在他最後主要作品上蓋下印記的，就是這個情感。兩部作
品都有坦白的黨同性質，《屏風》在阿爾及利亞反抗殖民
統治的高潮期間支持阿爾及利亞，《愛的俘虜》支持巴勒
斯坦人1960年代末期開始的抵抗，直到他1986年去世。因

此，惹內立場如何，不容疑慮。他對法國的憤怒與敵意有
他出身的根源；因此，在某個層次上，他在《屏風》裡
攻擊法國，是在抨擊那個審判他，將他禁閉於梅特雷（Le
Mettray）等地的政府。然而，在另一層次上，法國代表一
種權威，所有社會運動一旦成功，就會僵化而成的權威。
在《屏風》裡，惹內歌頌薩依德*的背叛，不只因為這背
叛為一個永遠在造反的人確保自由與美，也因為那背叛帶
著一種先制性的暴力（preemptive violence），用以預防尚
在進行中的革命從來不肯承認的一件事：革命勝利後，它
們的第一個大敵——兼犧牲品——可能是支持革命的藝術
家和知識分子。那些藝術家和知識分子支持革命，是出於
愛，而不是基於和革命者屬於同國同族、不是看準革命會
成功，也不是出於理論的指導。

　　惹內和巴勒斯坦的關係斷斷續續，經過數年減緩後，
1982年秋天復熱，當時他返回貝魯特，以沙巴拉（Sabra）
和夏提拉（Shatila）屠殺為題，寫下令人難忘的文字。但
他表明，他和巴勒斯坦結合的原因是（他在《愛的俘虜》
結尾數頁這麼說），巴勒斯坦的鬥爭持續了阿爾及利亞革
命**之後**被遺忘的東西。可以說，《屏風》劇中綿綿不盡，

* 作者原註：《屏風》的主角Said。

並且進入巴勒斯坦抵抗運動的，是薩依德姿勢裡，以及母親、萊拉（Leila）和哈嘉（Khadjia）雖死猶生的發言裡那些冥頑不靈、桀驚不馴、逾矩成性的元素。不過，在他最後一部散文體作品裡，我們也可以看見惹內的自思（self-absorption）與他的無私（self-forgetfulness）爭鬥，他的西方／法國／基督教身分和一種完全不同、完全屬於他者的文化搏鬥。這樣的關係，顯示惹內是偉大的範例，並且幾乎以普魯斯特般的方式，回顧照亮《屏風》。

　　此劇戲劇性聳人聽聞、從無間歇而每每流露詼諧，其偉大在於以處心積慮、步步邏輯的手法，不僅拆毀法國身分──法國是帝國、強權、歷史──更拆毀「身分」概念本身。法國以民族主義之名，1830年起將阿爾及利亞納為屬地，阿爾及利亞以民族主義之名，抵抗法國，這兩個民族主義都非常倚重「身分」政治。誠如惹內對布蘭說的，從1830年戴伊（Dey）的 *coup d'eventail* *，到80萬個 *pieds noirs* ** 在1962年審判期間大規模支持為沙蘭將軍（General

* 「扇子打人事件」：阿、法關係惡化，阿爾及利亞統治者（頭銜稱爲Dey）胡笙（Hussein）向法國領事索取法國積欠的債款，領事出言輕慢，史載胡笙以蒼蠅撣子把柄敲對方三下，法文稱爲coup d'eventail：扇子（打人）事件，成爲法國1830年出兵占阿爾及利亞的口實。

** 「黑腳」：法國統治期間阿爾及利亞人給境內歐洲後裔的稱呼，起源眾說紛紜，其中之一是此詞來自法國士兵穿黑馬靴。

Raoul Salan）辯護的極右派律師提西耶-維南庫（Tixier-Vignancour），其實是一個大事件。法蘭西、法蘭西、法蘭西，就像那句口號 *Algérie française* * 說的。但阿爾及利亞人與此對立而且同等巨大的反應，也是身分的肯定；戰士、到處瀰漫的愛國主義，甚至被壓迫者言之成理、惹內一向明白支持的暴力，全都在一心一德的 *Algérie pour les algériens* ** 名義裡動員起來。惹內的反身分邏輯，其表現最徹底之處，當然是薩依德背叛自己的同志，以及女人向邪惡許願。以駭人手法，在舞台布置、戲服，以及口語和姿勢上賦予此劇可怕的力量，也是惹內徹底反身分邏輯的表現。*Pas de joliesse* ***，惹內對布蘭說。如果說有哪件事是此劇的否定力量不能忍受的，那就是美化或緩解，或任何有違其嚴格否定性的作法。

　　惹內意識到，只要使用語言，他就會陷入扭曲。相對於他這個感覺，我們如果嚴肅看待他將《屏風》形容為一種*poetic deflagration* ****，那就更接近他獨見之明的真理。爆燃是人工加速化學作用而產生的燃燒，目的是照亮一片景

* 「法國的阿爾及利亞」。
** 「阿爾及利亞人的阿爾及利亞」。
*** 「一點也不漂亮」。
**** 「詩的爆燃」。

物，這過程將一切身分變成易燃物，就像《屏風》裡，阿爾及利亞人火燒哈洛德爵士（Sir Harold）的玫瑰花叢，就在他喋喋不休的時候。惹內以各種往往非常謙虛、非常試探的方式，要求《屏風》不要演出太多次，這個概念可以解釋他何以有此要求。惹內十分嚴肅，他並不認為觀眾，或演員和導演能夠天天忍受如此啟示錄般的身分淨化。《屏風》必須當成某種極為難得之事來體驗。

　　《愛的俘虜》同樣一絲不苟。此書沒有敘事，沒有順序清楚或按照主題來組織的政治、愛情或歷史省思。的確，此書最值得提出的成就之一，是全書的情緒與邏輯迂迴曲折，在經常突兀變換之中挾我們俱行，但我們了無怨意。閱讀惹內，就是接受他完全未經馴化的獨特感性，那感性隨時回到造反、激情、死亡與重生彼此牽繫的境域：

在火和鋼鐵的風暴之後，你要變成什麼？你要怎麼做？燃燒，尖叫，變成火棍，漆黑。變灰燼，任自己慢慢先一身是塵，然後土、種子、苔蘚覆蓋上來，一物不剩，只有你的下顎骨和牙齒，最後，變成一個小土堆，上面長著花，裡面什麼也沒有。[2]

　　在他們追求重生的起義裡，巴勒斯坦人，如同阿爾及利亞人和黑豹黨，向惹內顯示一種新語言，不是條理

井然的溝通的語言，而是驚人的抒情語言，一種前邏輯（prelogical）但極為強烈的語言，這語言呈現「奇妙的剎那，以及……靈光閃現的悟解」。《愛的俘虜》結構上頻頻神祕離題，其中許多最令人難忘的片段是對語言的沉思。語言之為物，惹內向來希望將它從一種建構身分和陳述的力量，變成犯忌、破壞的模式，甚至有意為惡的背叛模式。「一旦我們在『翻譯』的需要裡看出『背叛』的明顯需要，我們就會將背叛的誘惑視為某種可欲之事，情色的欣奮或許差堪比擬。不曾體驗背叛的狂喜，就根本不識狂喜是何物」（LCA 85/59）。這段話裡，就有《屏風》裡母親、卡嘉、萊拉和薩依德的那股黑暗力量，他們是阿爾及利亞解放運動的同黨，卻揚揚得意背叛同志。

因此，惹內的作品提出的挑戰，是一種兇猛的反道德律主義（antinomianism）。此人愛「他者」，是見棄於社會之人、異鄉人，他對巴勒斯坦革命心懷至深的同情，視之為見棄者與異鄉人的「形上」抵抗——「我的心在那裡面，我的身體在那裡面，我的精神在那裡面」——但他不可能「全部信念」和「整個的我」在裡面。他自覺是冒牌貨，一種永遠衝撞界限的人格（「在界限上，人格表現自己最完全，無論是與自己和諧還是矛盾」）（LCA 203/147），這樣的自覺是全書的核心體驗。我們馬上想到

半世紀以前的勞倫斯（T. E. Lawrence），他是帝國在阿拉伯人之間的代理人（雖然他自稱不是代理人），不過，勞倫斯自專自是，而且本能上追求超脫的支配，那心態在惹內（他不是代理人）換成情色吸引力，以及真心追從一種熱情奉獻的政治洪流。

身分，是我們作為社會、歷史、政治、精神的存有而加給自己的東西。文化的邏輯與家庭的邏輯加倍身分的力量，惹內由於他犯法、孤立，以及善於逾矩犯忌的才華，而被加上那種身分、而受害於身分，因此，身分是他絕對要反對的東西。最重要的是，惹內選擇阿爾及利亞和巴勒斯坦，就此選擇而論，身分是強勢文化與比較開發的社會將自己強加於被宣判為次等民族的過程。帝國主義是身分輸出。

因此，惹內是穿越身分的旅人，是以和外國理想結婚為目的的觀光客，只要那個理想既是革命，又不斷處於激盪之中。他在《愛的俘虜》裡說，邊境儘管處處禁令，卻令人著迷，因為一個過界的雅各賓（Jacobin）必定變成馬基維利主義者（Machiavellian）。易言之，革命分子在某些場合要適應海關，討價還價，揚起護照，申請簽證，自我卑微於國家面前。據我所知，惹內從來不曾這麼做：在貝魯特，他跟我們說起他從加拿大祕密、非法進入美國，

言下流露難得的快活。他選擇阿爾及利亞與巴勒斯坦，並不是為了異國風情，而是一種危險、顛覆性的政治，其中涉及你必須否定的邊界、等著你實現的預期、你必須處理的危險。身為巴勒斯坦人，我要在這裡說，我相信，惹內在1970年代和1980年代選擇巴勒斯坦，那是最危險的政治抉擇、最可怕的旅程。只有巴勒斯坦，至今在西方既沒有被居於支配地位的自由派文化或居於主導地位的當權政治文化收編。問問任何巴勒斯坦人，他或她都會告訴你，在西方已對絕大多數其他種族和民族施行其授權、解放或以各種方式給予尊嚴的這個歷史階段，我們至今還是唯一被打成犯罪、被視為違法成性的民族，西方給我們的代號是**恐怖主義**。所以，先在1950年代選擇阿爾及利亞，復於我說的這個階段選擇巴勒斯坦，必須理解為惹內和我們同心同德的生命行動，他是心甘情願帶著狂喜，認同別人必須艱苦奮鬥求生存的身分。

身分磨軋身分，而身分的消解將兩者雙雙削弱。惹內的想像力是最能從反面切入的想像力。主導他一切所作所為的，是嚴格和文雅，這些又體現於霍爾德（Richard Howard）所說，夏朵布里昂（Chateaubriand）以來最偉大的法國形式風格。惹內無論做什麼，你從來不會覺得他絲毫懶散或分心，就像你永遠不會預料惹內身穿三件頭西裝

到什麼辦公室上班。他的遊牧精力在語言的精準與丰采裡找到安頓，但其中不抱浪漫的希望和常見的不自在。天才（*le génie*），他曾說是，"*c'est la rigueur dans le désespoir*"*。《屏風》第12幕，卡嘉對*le mal***的偉大歌頌，何其完美捕捉了這層意思，僧侶般的嚴格，結合令人驚訝的自我貶抑，而這些都包寓於一種形式嚴謹的節奏裡，令人領會到，絕不可能結合的拉辛（Racine）與莎奇（Zazie）在此合一。[3]

　　惹內有如另外一位消解身分的現代大家阿多諾，阿多諾認為任何思想都沒有對等的翻譯，但他有一股嚴厲的衝動，要傳達他的精確和急迫——以那種精細，以及使《最低限度的道德》成為傑作的那種反敘事（counternarratival）力道來傳達；這股衝動為惹內帶著葬禮氣氛的排場和粗鄙的駭耳刺目提供形上層次的伴奏。阿多諾缺乏的是惹內的下流幽默，這種幽默極明顯流露於他在《屏風》裡快意諷仿哈洛德爵士父子、蕩婦與傳教士、妓女和法國士兵。

　　但阿諾德是微型藝術大師，他由於不信任、仇視全體性（totality），於是落筆完全是片斷、格言、隨筆、離

* 「在絕望中仍然一絲不苟」。
** 「惡」，即英文中的evil。

題漫興。相對於阿多諾嗜用微邏輯，惹內是善用戴奧尼索斯形式（dionysiac form）的詩人，喜愛典禮儀式與嘉年華式的展示：他的作品類同於寫《皮爾金》（*Peer Gynt*）的易卜生，類同於阿托德（Artaud）、彼得·懷斯（Peter Weiss）及艾梅·塞瑟爾（Aime Césaire）。他的角色令我們感興趣，不是因為我們對他們的心理有興趣，而是因為他們各各以那麼執著的方式成為一段歷史的承載者。惹內對這段歷史有非常精細的想像與理解，角色們和歷史有因果關係，而惹內在處理上又加上形式主義的講究，堪稱矛盾。惹內踩出跨越法定界限的一步，這一步，白人男女連嘗試者也非常少。他穿渡從都會中心到殖民地的空間；他與之同心同德的，正是法農（Frantz Fanon）指認並加以無比熱烈分析的同一批受壓迫者。所以，他的角色是強權──帝國的強權，以及起事土人的強權──硬加給他們的一段歷史裡的演員。

二十世紀裡，除了非常少的例外，殖民地情況裡的偉大藝術往往支持惹內在《愛的俘虜》裡說的，土人的形上起義（metaphysical upriging）。這麼說，我認為沒有錯。阿爾及利亞的獨立運動產生《屏風》、龐提克沃（Pontecorvo）的《阿爾及爾戰役》（*Battle of Algiers*）、法農的著作、亞辛（Kateb Yacine）的作品。相較於這些

作品，卡繆（Albert Camus）黯然失色，他的長短小說、文章、短篇小說是一個驚恐、究竟而言並不寬厚的心靈的慌急手勢。巴勒斯坦的情況一樣，激進、充滿轉化、難解、靈視的作品，為巴勒斯坦人之故而產生——哈比比（Habibi）、達維希（Darwish）、賈布拉（Jabra）、卡納法尼（Kanafani）、杜堪（Tuqan）、卡塞姆（Kassem）、惹內。這些作品都不來自以色列人，以色列人絕大多數反對這些作品。借用雷蒙・威廉士（Raymond Williams）的一句話來說，惹內的作品是「希望的資源」。[*]惹內在1961年能夠完成《屏風》這麼力量驚人的戲劇作品，我相信是因為FLN[**]的勝利即將到手：這部作品捕捉了法國在道德上的勢窮力竭，和FLN在道德上的勝利。但是，換成巴勒斯坦，惹內發現巴勒斯坦人處於一個看來並不確定的階段，約旦和黎巴嫩的災難剛過不久，周遭環伺著流離失所、放逐、散落四方的危險。職是之故，如我在前面所言，《愛的俘虜》才有那種沉思冥想、探索、深邃的特質——反戲劇性、根本矛盾、富含回憶和懸想。

[*] 取自英國文化研究名家雷蒙・威廉士（1921-1988）身後出版的書名，《希望的資源：文化、民主與社會主義》（*Resources of Hope: Culture, Democracy, Socialism*, 1989）。
[**] 爭取阿爾及利亞獨立的「民族解放陣線」（National Liberation Front）。

這是**我的**巴勒斯坦革命，而且用**我自己**選擇的次序述說。除了我的以外，還有別的次序，大概很多。

想這革命，有如醒過來，想看清一個夢的邏輯。大旱之中，想像橋被沖走時要怎麼過河，並無意義。當我在半醒之中想著這革命，我看它像籠中老虎的尾巴，就要開始猛力大大一掃，然後又頹然掉回囚徒的板床。（LCA 416/309）

基於許多原因，真希望惹內今天仍然在世。一個不算小的原因是巴勒斯坦1987年從西岸和迦薩開始的起義，*intifada*。《屏風》是惹內版的阿爾及利亞*intifada*，具有巴勒斯坦 *intifada*的美與洋溢而有血有肉。我這麼說並不牽強。人生模仿藝術，但藝術——在嘉斯里劇院（Guthrie Theater）1989年11月由喬安妮・卡雷提斯（Joanne Akalaitis）執導的非凡《屏風》演出裡——也模仿人生，以及死亡，如果說死亡能受模仿的話。

惹內最後幾部作品濡滿死亡意象，特別是《愛的俘虜》，此作令讀者哀傷，部分是因為知道惹內寫這件作品時已不久人世，以及他親見、認識、描寫的許許多多巴勒斯坦人後來也喪生。不過，令人好奇，《愛的俘虜》和《屏風》俱以肯定的回憶收尾，一個母親和她兒子，雖然

已死或即將死亡，卻在惹內自己心中團圓；《屏風》結尾的和解與回憶之舉，也就是薩依德和母親在一起，這一幕早二十五年預示惹內最後的散文體作品。這些都是非常不濫情溫馨的場面，部分因為惹內似乎決心將死亡呈現為一個沒有重量、大致上不具挑戰性的東西。此外，惹內為了自己的一些目的，有意保留母子關係的優先性，以及其情感上的自在：一邊是近乎野蠻的母親原型──兩部作品沒有指名她，只單純稱她為 *la mère*＊，一邊是忠忱但有點兒疏遠，而且經常粗魯的兒子。有一點明顯之至，就是這裡沒有充滿威脅的、權威的父親。此外，惹內的想像力在這裡做了一個置換：兩對母子都是他喜歡並仰慕的人，但無論在劇本裡，或者在回憶錄裡，他和**他的**母親都沒有出現。

　　但他介入場面，這是錯不了的，尤其在《愛的俘虜》，因為他特別喚起一種經驗：由母親角度來界定的母子關係，也就是哈姆札（Hamza）和他母親。可以說，他想像一種太古的關係──激烈、帶著愛心、持久不渝，持續而超越死亡。但是，惹內嚴苛拒絕承認持久或資產階級（和異性關係的）穩定會有任何好結果，因此，他連這些正面的死亡意象也拿來消解於無時或已的社會動盪和革

＊ 法文的「母親」。

命亂局之中，後面這兩者是他的核心興趣。不過，在兩部作品裡不屈服、不妥協、難纏的都是母親。"*Tu ne vas pas flancher*"，薩依德的母親提醒他：你**不可以**被收編；＊你不可以變成一個被馴化的象徵，或革命的烈士。最後，薩依德在劇終消失（無疑是遇害），也是母親發言，說薩依德**可能**會被他那些同志強迫還陽，也就是他們會用一首革命歌曲紀念他，叫他雖死猶生，她說起這種可能，相當憂心，而且我想語帶厭惡。

惹內不希望那等著他，而且當然會把他和他那些角色領走的死亡來侵入、來阻止或嚴重修飾那洶湧動盪的任何層面；他的作品將那動盪再現為一種爆燃，在他的想像裡，爆燃有核心般的重要性，甚至是一種神祕的重要性。這是一種極根本的宗教信念。看見他到頭來如此深心懷抱這信念，令人驚訝。在惹內，絕對（the Absolute），無論它是魔是神，都不在於人類身分的形式，也不在於什麼人格化的神，而是寓於一切的一切之後還不安頓、不受納編、拒絕馴化的那個東西。這股力量還是要由對它入迷的人來為之再現、來關心，而且必須冒露餡或被人格化的風險，正是惹內最後、最固執的矛盾。甚至我們闔上他的

＊ 「收編」（coopt）是薩依德（本書作者）的意譯，原文flancher是洩氣、氣餒、放棄之意。

書，或演出結束而離開劇場之際，他的作品也教導我們把歌停掉，懷疑敘事和回憶，別理會為我們帶來那些意象的審美經驗，即使我們現在對那些意象已有由衷強化的情感。一種如此不具人格而且真實的哲學尊嚴，卻與一個如此人性的感性相連，是惹內作品風調卒未調和而激切強烈之所由。二十世紀末沒有第二個作家筆下，災難帶來的宏壯危險，與細膩抒情的情感如此宏偉、無畏並立。

第五章

流連光景的舊秩序

　　阿多諾說，貝多芬的晚期作品，其體質與己異化，其作用與人疏遠：《莊嚴彌撒曲》與《漢莫克拉維》奏鳴曲（*Hammerklavier*）等作品難解、令人卻步，觀眾與演奏者都望之退避，既因為技巧上的挑戰令人生畏，也因為其內在連貫性支離失統，甚至心煩慮亂。據阿多諾之見，巴哈處理賦格主題，帶著一種直接、清新的天真，類似「主觀」作曲家與其 *cantabile*＊ 的靈感之間的關係，而在《莊嚴彌撒曲》裡，「音樂主題與音樂形式之間的和諧消失了，這和諧本來會產生類似席勒（Schiller）所舉那種意義的天真＊＊。貝多芬在《彌撒曲》中所用音樂形式的客觀性是經過中介、問題重重的──是反思的對象」[1]。至於《彌撒曲》的宗教成分，阿多諾提出一個大膽的論點說，貝多芬如同康德，以主體性的條件提出終極本體論的問題，而這部作品其實是問「歌唱絕對（the abso lute），該唱些什麼，又如何唱法，才不會是欺誑」。於是，阿多諾發揮絕妙的想像力，分析《彌撒曲》，指出此作的風格化與復古作風，以及此作的倒退運動，「退回未表現、未界定之境」，結果，作曲上的奇想導至經院哲學般的風格化和間接性，而這也是這部作品出奇欠周全、令人覺得神祕難解

＊ 音樂術語，「如歌一般的」。

＊＊作者與自然、與其自我、與其作品形成不假思索而天真、渾璞的統一。

的原因。由於拿掉了主體和客體的終極和諧——在這裡，阿多諾重申，晚期貝多芬的作品裡，無法調和、卒未解決的內在對立是首要特質——《莊嚴彌撒曲》其實是「排斥之作，永遠棄絕之作」。它在這過程中棄絕的，還有使「普遍人性」與具體表現人性的方式兩相調和的目標。貝多芬這種有點兒不存幻想的領悟，阿多諾語帶反諷，稱之為「後來資產階級精神的一環」。[*2]

　　阿多諾代表拒絕和他所見「文化工業」（culture industry）妥協的歐洲知識分子。他特有的反身分認同概念，是一種反道德律的立場，這些無從解決的矛盾，阿多諾相信他活著就是要維持、堅持，並且為文解釋，而他的文字——無論是德文原作，還是其他各種文字的翻譯版——永遠難解，難解得逼人發狂。如我所言，阿多諾本人就是晚期特質的寫照，鐵了心不合時，走尼采那種意思的反派。

　　但是，你可以使用這般極不吸引人的風格，如果你和

* 薩依德在本文開頭先談阿多諾對貝多芬晚期風格和《莊嚴彌撒曲》的著名分析，其談法，以及阿多諾的貝多芬論，都不易索解。但這問題不宜以譯註處理，有興趣深入其詳的讀者，請看阿多諾著，彭淮棟譯《貝多芬：阿多諾的音樂哲學》〈異化的扛鼎之作：論《莊嚴彌撒曲》〉，尤其頁262（關於巴哈具備席勒意義的天真，貝多芬失此天真）、頁265（本體論），及頁267（普遍人性）。

阿多諾同樣真的聰明，如果你的絕活是下筆討論貝爾格、貝多芬、胡塞爾（Edmund Husserl），以及黑格爾。阿多諾本質上是散文家。他說，散文這種文體，「關切的是其對象裡的盲點」，散文「最內在的形式法則是異端」。阿多諾意義的散文家，永遠從思想上流行、時興、*in*的一切罷工，永遠與之扞格齟齬。他又典型地加一句，「散文對當代的意義是時代倒錯」[3]。理查・史特勞斯同樣時代倒錯——這位古典音樂作曲家，他在他那個時代寫古典音樂，意思就是不參加製作人與消費者構成的那張巨網，網中消費者的主要經驗可能是華特・迪士尼（Walt Disney）的《幻想曲》（*Fantasia*），或伊特比（José Iturbi）、里文特（Oscar Levant）在時髦好萊塢歌舞片中的演出。別看史特勞斯溫文親切，以他最後期的作品視之，他也是晚期風格的健將，他退入過去，以十八世紀的配器法與乍看簡單又純粹的室內樂表現做成難以捉摸的混合，其宗旨就是要觸忤和他同時代的前衛派，以及他自己當地愈來愈沒意思的聽眾。但史特勞斯與阿多諾本質上屬於一塊追求高眉文化的化外之地，免於好萊塢電影與大眾市場小說的苛酷與要求，而且當然也自棄它們的酬賞。那麼，在比較容易接近的好萊塢電影和大眾市場小說之類領域裡，晚期風格表現如何？

　　1958年，藍培杜沙的《豹》（*Il gattopardo*）身後出版，1963年，這部小說的維斯康提電影版問世，兩位高才相會，頗值大書，也提供我們一個大好機會來探討這個問題。兩個貴族出身而且深深時代倒錯的才華，一個在出版界大奏其功，一個在電影界同樣成功，兩者相融並非常見之事。

　　西西里貴族藍培杜沙（1896-1957）晚年才開始寫《豹》。他或許擔心在義大利本土評價不佳，兼且不願與別的作家競爭。他浸淫義大利文學與文化，但他有一方面不同於許多同時代人，他是嚴肅，甚至學者型的法國文學（尤其中世紀與文藝復興）和——更不尋常——英國文學專家。他的英文傳記作者吉爾莫（David Gilmour）詳細描述他如何指導一小群年輕人念文學，不辭辛苦，將他們從早期經典帶起，走過十九世紀小說（他最喜歡的作家是斯當達爾），進入二十世紀。他飽飫他人作品，1954年底著手自己的小說。據吉爾莫猜測，藍培杜沙所以動筆，是因為他意識到自己是「一個古老貴族世家的最後嫡裔，而這個世家的經濟和香火至我而絕」，他是家族最後一個有「重要回憶」的成員，或者說，家族裡最後一個有能力在

「獨一無二的西西里世界」消失前喚起那個世界的成員[4]。
他對頹敗的過程感興趣（而且為之難過），這過程的一個
徵象是家族財產喪失：聖塔馬格利塔（Santa Margherita）
一棟房子──小說中的多納富加達（Donnafugata），以及
巴勒摩（Palermo）一棟豪邸。

　　《豹》是藍培杜沙的唯一長篇小說，被許多出版社退
稿，他死後一年才獲Feltrinelli出版社接受，1958年11月問
世，幾乎立即紙貴。又四年，維斯康提開始將這部小說拍
成電影，[*]片子同年完成，1963年3月上映。此後，為了商
業上的理由，185分鐘長的原片經久不見天日。畢蘭卡斯
特（Burt Lancaster）演薩里納親王（Prince Salina），克勞
黛卡汀娜（Claudia Cardinale）飾安吉莉卡（Angelica），
亞蘭德倫（Alain Delon）演坦克雷迪（Tancredi）。《浩
氣蓋山河》戲劇排場豪華，甚至奢靡，內部陳設極盡寫
實而燦爛，人物超凡，近乎寓言，在維斯康提整體作品
中，歷史古裝片《戰國妖姬》（Senso）比《浩氣蓋山河》
早出，但《浩氣蓋山河》開啟這位導演事業生涯的最後階
段。《浩氣蓋山河》之後，有《魂斷威尼斯》（Death in
Venice）、《納粹狂魔》（The Damned）、《諸神的黃昏》

[*] 本片在台灣上映時，譯者幸逢其盛，片名作《浩氣蓋山河》，以下提到
　小說，仍直譯為《豹》，所談為電影，則依此電影譯名。

（*Ludwig*）、《意外的訪客》（*The Stranger*），及《清白之軀》（*The Innocent*），諸作大多是令人聯想歌劇世界的大型歷史電影，而維斯康提本人在歌劇界也非常活躍。他去世於1976年，在史卡拉劇院（La Scala）製作全套《指環》（*Ring*）的計畫未能完成，將普魯斯特那部偉大小說拍成電影的計畫也落空。他所有晚期作品的焦點主題都是頹敗沒落，古老、大體上屬於貴族的秩序漸成過去，一個新而粗俗愚蠢的中產階級崛起；在《豹》裡，代表中產階級的是富有而粗魯無文但行事有效的暴發戶，這位暴發戶的女兒嫁入古老的西西里貴族世家。

　　藍培杜沙與維斯康提兩人都是貴族，他們的作品呈現一個秩序之死，而他們自己就是那個秩序的代表。不過，兩人使用的媒介——長篇小說和劇情片——都有牽涉複雜的大眾社會歷史，這歷史與藍培杜沙敘述、維斯康提的電影改編到大銀幕演出的故事相當彼此枘鑿。這裡要提出一點：維斯康提不但是馬克思主義者，而且他製片生涯的起點是一系列堅實屬於羅塞里尼（Roberto Rossellini）與早斯狄西嘉（Vittorio De Sica）式新寫實傳統的片子，如《大地震動》（*La terra trema*）。與他同世代但年紀較輕的龐提克沃也是在羅塞里尼創造的浪潮中入行，但維斯康提有別之處是，他後來的生涯走在那個浪潮之外，雖

然他繼續做馬克思主義者。為他立傳的席法諾（Laurence Schifano）說，《浩氣蓋山河》完成之後，他延後開拍下一部片子《北斗七星》（*Vaghe stelle dell'orsa*）——亦名《珊德拉》（*Sandra*）——「因為共產黨領袖托里亞提（Palmiro Togliatti）過世」，而且他在托里亞提棺側守靈。[5] 龐提克沃大約在《浩氣蓋山河》拍攝時著手《阿爾及爾戰役》；數年後，他做《燃燒！》（*Burning!*），也是《納粹狂魔》正在攝製。不過，龐提克沃的演變是脫離新寫實主義，進入一種創意精采的，半紀錄片式的革命風格，甚至煽動的風格，並將此風格輸出到第三世界的殖民戰爭，而維斯康提是倒退，為一種比較老的形式發展出較為細緻、精鍊的版本，也就是與1940年代與1950年代好萊塢電影有關連的那種宏偉歷史史詩，題材則是懷舊，眷戀一個受到人民革命和新興資產階級威脅的舊階級。社會主義者當時詮釋《浩氣蓋山河》，指控維斯康提流於歷史和政治的寂靜主義（quietism），這項罪名揮之不去，是本片從此難見天日的原因之一。

從表面視之，藍培杜沙這部小說不是實驗之作。其技巧上的主要創新之處，是敘事的組構不連續，是一系列離散但細心經營的片斷或插曲，各個片斷環繞一個特定的時間，有時是環繞一個事件而組織，例如第六章〈舞會：

1862年12月）。這一章成為維斯康提電影中最有名，當然也是最長又最複雜的一段。這樣的寫法給予藍培杜沙相當程度的自由，免於情節的需要，全書情節幾乎可稱原始，使他不必太費心於情節，換成致力運用從簡單的敘事事件輻射開來的回憶與未來場合（例如1944年的同盟國軍隊登陸）。

《豹》背景在西西里，是薩里納親王法布里奇歐公爵（Don Fabrizio）的故事，他是巨人型的角色，此時已過中年，家業正在土崩瓦解，他並且感覺到死神漸近。他精通天文學，平日之事是照管妻子、三個不滿足的女兒，以及兩個資質平平的兒子。唯一令他快樂的，是他那個作風時髦的外甥坦克雷迪。坦克雷迪愛上暴發商戶的女兒安吉莉卡。故事在加里波的（Garibaldi）致力統一義大利的大背景中展開，其時正值舊有貴族秩序式微沒落的最後階段，薩里納親王即其最後也最高貴的代表。卡洛吉洛公爵（Don Calogero）為女兒安吉莉卡走訪親王，來接受親王這邊的提親，兩人的談話，加上法布里奇歐的觀察、他的衣著和盥洗，以及他對未來的省思，頗有篇幅。過程中，卡洛吉洛也有機會渲染自己的過去，如此寫法，讀者可以眼看著這位城鄉創投家一邊杜撰家族傳統——他告訴親王，他女兒安吉莉卡的真實身分是比斯寇托的女男爵瑟達

拉（Baroness Sedàra del Biscotto）──同時收買坦克雷迪。
接下來，藍培杜沙考量坦克雷迪的光明前程，薩里納家族
的命運。彷彿補筆一般，藍培杜沙叫親王想起可憐的家臣
奇奇歐（Don Ciccio），原來親王為防坦克雷迪求婚之祕
走漏，將他鎖在槍械室裡，要關到親事談妥。這個段落，
作者詳加著墨。細寫坦克雷迪及自己家人的衰運和優點
之後，他大筆一揮：「這些災難困厄的結果……就是坦
克雷迪。有些事情是我們這類人才曉得的；他的先人要
是沒有經歷幾次發達，這孩子大概不可能這麼出色，高
雅，迷人。」書中的小事件由這類段落而有其豐富的寓
意，而全書傳達的也就是這樣的寓意：一個偉大，甚或奢
華，但如今不復獨享特權的世界，牽繫著衰頹、失落和死
亡的感傷，或者，更精確的說法是，必定產生這樣的感
傷。吉爾莫提到，藍培杜沙將作家區分成三類：*magri*、
super magri 及 *grassi* *：第一類有拉克洛斯（Laclos）、卡
爾文（Calvin）、拉法葉夫人（Madame de Lafayette），
第二類包括拉洛許福寇（La Rochefoucauld）、馬拉美
（Mallermé），第三類則有但丁、拉伯雷（Rabelais）、莎
士比亞、巴爾札克（Honoré de Balzac）、普魯斯特。藍培

* 意思依序是「精瘦」、「非常精瘦」、「厚重」。

杜沙自己這部小說，以其風格之寬舒而不拘於細碎，似乎屬於 *magri* 一類，不過，以其精詳而言近指遠，應歸為 *grassi* 之類。[6]

　　重要的一點是，藍培杜沙這部長篇小說本來可以視為不過是今天流行的「富室名門祕辛」類作品，但他在文化上受到兩大前例的影響，因而境界大大不同。這兩大前例是普魯斯特與葛蘭西（Antonio Gramsci），他們對維斯康提也意義重大。這兩位二十世紀義大利人和普魯斯特相近之處很多。和他一樣，他們挽救一種形式，用於一種蘊藉深鬱但大體而言不難理解的沉思，沉思時間之消逝，而且是從上流社會的角度觀察此事——這個角度意指世故、練達、貴族風致，以及某種浮淺。普魯斯特是藍培杜沙最喜愛的作家之一，我想部分原因在於兩人有一個共同的感受：對他們，當下是不動的，但由於他們持續反思過去，因此當下生意活潑，而且境界擴大。薩里納親王的巨大身形，以及小說使他給人的印象——在時間上往回伸展，沉浸於時間之中如巨人身沉水中，都甚得普魯斯特神韻。人生有盡之感通篇瀰漫於《豹》，籠罩整個情節，令人想起《追憶似水年華》（*À la recherche*）末了情狀，特別是馬塞爾（Marcel）返回巴黎那一段，其時是一次世界大戰之後，怵目殘敗，只是藍培杜沙有別於普魯斯特，沒有在結

尾提出藝術救贖論。藍培杜沙另外不同於普魯斯特之處是，他既不是勢利之輩，亦非蜚短流長，閑言碎語之人，而是真正的貴族，他絕少耗擲心力去解析他那個階層成員的韻事緋聞，以及他們之間的惡意，彼此之間那些無限複雜的傷害折辱。1860年代的西西里究竟不是巴黎，小說裡其實也並無一人邁出城鄉水平甚遠。不過，普魯斯特與藍培杜沙都表明宿好貴族，對於貴族地位削弱、變小，兩人都認為代表一個時代令人憾恨的結束。

　　席法諾引述維斯康提1971年的一句話，維斯康提說，他出生於1906年，因此他屬於「湯瑪斯・曼、普魯斯特、馬勒（Mahler）世代」[7]。但凡讀過有關維斯康提背景與教養的文字者，無人不有此感，他的世界與普魯斯特所寫貴族世界何其相似。如同普魯斯特，他與他美麗復多才的母親格外親密；如同普魯斯特，他是同性戀。藍培杜沙的世界是政治和經濟衰微的世界，就此而言，維斯康提的世界比較接近普魯斯特的世界；這個世界道德上與精神上腐敗，但雖然病態至於無以更加，卻自有其巨大逼人的力量。在美學的連續性方面，這裡有個令人困惑的斷隙：至《洛可兄弟》（*Rocco and His Brothers*）為止，維斯康提的早期電影謹守紀律，風格偏於禁慾、寫實、儉約、穩紮穩打。從《豹》開始，他在電影中彷彿放手縱肆，作品帶著

豐闊盎然的風調，與早期作品形成極有意思的對照。在與
《浩氣蓋山河》劇本一同刊印的一篇訪談中，維斯康提自
言好尚普魯斯特，而不取維爾加（Verga），認為以回憶過
濾事物，優於以直接、寫實方式紀錄實際事件。批評家則
大多認為，維斯康提這部影片──特別是最後一段的巨大
舞會場面──墮入沒有批判性的懷舊情緒，非常不同於馬
塞爾對藝術較為緊實的專志。據說，維斯康提將坦克雷迪
與安吉莉卡比擬於史萬（Swann）與奧黛特（Odette）。我
們不妨回想一下，在《追憶似水年華》裡，敘事者自覺地
給自己一件工作，就是重新創造逝去的時間，因此而將藝
術這個志業完全等同於回憶。但是，在他那本優秀的維斯
康提專論中，諾爾史密斯（Geoffrey Nowell-Smith）指出，

貴族舞會的豪華排場與金碧輝煌，以及畢蘭卡斯特／親王
的家長形象，看來幾乎掩蓋了全片稍早發展的那些主題，
並逐漸將它們擠走，以便容納西西里貴族在宏大的終曲裡
揮灑。舞會這場戲的規模漸漸擴大，卒至與原初的暗示相
反，完完整整持續一個多小時；不只如此，這個事件的性
質也演變成對過去不帶疑問的懷舊。影片先前對片中呈現
的事件採取批判性的態度，至此則不知不覺漸移暗換，與
片中一個要角同其見識。全片開頭就把親王這個人物理想

化，現在移易為**自由的間接風格**（*style indirect libre*），[*] 這移易只能有一個解釋：維斯康提將自己與這個核心人物合而為一。[8]

　　諾爾史密斯的這項分析，相當於比較不客氣的批評家對維斯康提的形容：自戀。多爾（Bernard Dort）在1963年為《現代》（*Les temps modernes*）寫過一篇措辭硬札的文章，繼續發揮這個理路，並且認為，應與維斯康提《浩氣蓋山河》同論的，不是寫《追憶似水年華》的普魯斯特，而是早一點的普魯斯特，亦即《優遊卒歲錄》（*Les plaisirs et les jours*）那種比較自我耽溺的，溫軟的憂鬱情調。我則認為，比較正確的說法是，維斯康提由於其本身偏好與出身背景，在某種程度上吸納了一種大致上屬於普魯斯特式的氣氛，但更重要的是他吸取了藍培杜沙的成分。小說最後兩章除外，維斯康提的劇本緊貼小說，忠實的程度堪稱神奇，在維持親王位居意識中心與情節中心方面[**]，尤得

[*] 一種將客觀敘事和主觀敘事泯混為一的手法，將報導或第三人稱敘事的特徵與第一人稱敘事結合，方法是拿掉他說、他心想等前導字詞。直述法：他心想：「我這麼辛苦，所為何來？」間接敘述法：「他心想他這麼辛苦所為何來。」自由間接敘法：「他這麼辛苦所為何來?」一般認為福樓拜（Flaubert）與珍奧斯丁（Jane Austin）是此法早期大家，卡夫卡（Kafka）亦優為之。

[**]意識中心（center of consciousness），亨利・詹姆斯著名的敘事技巧觀

神髓。維斯康提整個略過小說最後兩章，完全不讓我們看親王得病和死去。

　　小說末章，親王躺在巴勒摩一所破舊的醫院裡，他到拿坡里看一位大夫，回程筋疲力竭。康切妲（Concetta）與保羅（Francesco Paolo），就是他的長女與幼子，以及他疼愛的坦克雷迪，陪侍在側。時為1883年7月：親王73歲。這裡的一切都沒有絲毫得救的暗示，馬塞爾那種藝術志業也沒有可能；馬塞爾以此志業，從一個飯來張口，茶來伸手的哥兒提升成矢志以赴的作家。法布里奇歐深刻意識自己是最後一個薩里納：「他孤孤獨獨，像個遭遇船難的人，落在一條筏上漂流，任凶濤惡浪擺布。」他只留下一長串回憶，但連這也難憑，因為他感到自己是最後一個有那些回憶的人。這幅鬱黯的光景，唯一可道之事是親王對自然的科學興趣，尤其星星，星星牽引他暫時脫離死的痛苦，迎向那擁抱一切的海洋的節奏，海洋的使者——小說神來一筆——似乎是美麗但沒有指名的安吉莉卡，她成為女性官能式感性的象徵。她不期而突然現身床邊，似乎解開他對她長久壓抑的激情，他就此溘然而逝。

　　我稍後將會再討論普魯斯特在藍培杜沙筆下的這些變

　　念，指以一個角色的感知為整部作品的觀點。

化，但我必須先談談對這部電影和小說的第二大影響，亦即葛蘭西。葛蘭西1926年被墨索里尼下獄前的最後一件未完成著作是《南方問題》（*La questione meridionale*），此作有長篇草稿存世，構成葛蘭西生平最專注最連貫的著作。此作有深遠的重要性，其思想與影響在許多方面為藍培杜沙與維斯康提鋪路。身為薩丁尼亞人，葛蘭西基於親身經驗，了解南方——其貧窮、低度開發、被北方剝削。但葛蘭西對「南方問題」的分析，其令人印象深刻之處在於，他將南方問題置於復興運動（Risorgimento）以來（以及之前）的義大利歷史內部。義大利統一，為西西里、拿坡里、薩丁尼亞這些地方帶來的是停滯與扭曲，然後將它們隔絕於它們極為失衡的社會、經濟、政治現況裡。因此，葛蘭西說，在他眼中，南方是一張巨大的社會解體圖：大批赤貧、受壓迫的農民成為一個寄生中間階級（教士、教師、收稅員）的魚肉，這中間階級則為一小撮大地主效力。葛蘭西以如炬目光指出，說來奇怪，那些大出版公司（例如Laterza）和負有重望的文化人物——其中最大的是克羅齊（Benedetto Croce）——與農民逐漸瓦解，日益惡化的經濟處境全無關連。葛蘭西說，再看看北方新興的勞工階級運動——杜林和米蘭一帶的工廠工人、運動組織者、知識分子——如何對待南方，不將南方納入復興運動

以來的義大利統一大計，你就知道問題有多糟。

　　對葛蘭西，南方當然是真實的地方，不過，他在獄中劄記談義大利社會一些獨特之處，我們開始了解，對他，南方另外還象徵兩件事。首先是，一個社會被一個勢力較強的外來者當成劣等貨色來支配，凍結於一種永遠的二元狀態之中。第二是，一種尚未完全的社會發展，亦即統一前的歲月的殘渣、義大利一個靜止的部分，必須以有機方式注入活力。葛蘭西的「南方問題」分析包含於他比較廣大的，也就是他的義大利歷史的思考之內，在他的獄中劄記本裡有複雜但尚稱簡練的處理，合稱〈義大利歷史劄記〉（"Notes on Italian History"）。他處理的內容相當多與藍培杜沙小說的主題相關，小說主要背景就是1860至1862年那段時期。

　　葛蘭西的論點是，義大利走向統一的整個運動，其特徵不是革命，而是他說的 *transformismo*[*]：「形成一個勢力愈來愈廣的統治階級」。這看法在《豹》有無比鮮明的呈現，坦克雷迪跟隨加里波的作戰後，離開加里波的的紅衫軍，參加皮德蒙（Piedmont）軍隊，皮德蒙部隊後來對加里波的及其人馬發動攻擊。舞會裡，有個名叫帕拉維

[*] 轉形、轉化。

奇諾（Pallavicino）的上校是貴賓，頗受女人巴結，但我們很快得知，他也是個變節之徒，他甚至在阿斯普洛蒙（Aspromonte）開槍射加里波的的腳。坦克雷迪的機會主義後來更進一步，他娶安吉莉卡並利用她父親的錢財之後，成為新國家的參議員，而親王辭掉了這個機會。書中一語道盡坦克雷迪的政治觀點：他說，「我們如果還想過好日子，就必須與時推移」。[9]

　　藍培杜沙是不是讀過葛蘭西對「南方問題」的詳細分析，很難確定（吉爾莫暗示說，他知道《獄中劄記》[*The Prison Notebooks*]），但兩人的見地在很多方面明顯接近。小說裡有個很早的場面，法布里奇歐拜訪屬於波旁王朝（Bourbon）的拿坡里國王（「這個臉上帶著死亡印記的王朝」的末代國王）[TL 19]。王廷死氣沉沉，明顯正在衰亡，但法布里奇歐對他的國王依舊恭行臣節，謹守他自認為該盡的禮數。維斯康提電影裡沒有這個場面，或許是擔心，讓人看見親王如此自減威嚴，可能有損他的浪漫架式。不過，藍培杜沙描寫南方到1860年還被一個衰頹，幾乎白癡的小小波旁國王控制，土地不毛，農民赤貧，貴族腐朽而苟延殘喘──凡此種種，都傳達極度喪氣的僵化與癱瘓氣氛，與葛蘭西的描述如出一轍。此外，親王是傑出的天文學家；藍培杜沙甚至杜撰巴黎大學（Sorbonne）頒

他一座天文學獎。這是一個小小細節，但還是佐證葛蘭西一個看法：在南方，文化人以國際成就與學究天人而出類拔萃，然而，以他們自己置身的環境而論，他們沒有建設性。

社會解體、革命失靈、南方僵固而不見改變：這些在小說裡每一頁昭昭可指。然而有一件事十分刻意沒有寫進這部小說裡：葛蘭西提議的那種「南方問題」解決辦法。葛蘭西指出，南方的悲慘情況是有辦法補救的，如果能將北方的無產階級與南方的農民連繫起來，將這兩個地理上遙遠相隔但社會上俱受壓迫的群體結合於一項共同事業。橫阻明顯可見，但這樣一種結合還是會帶來希望、革新，和真正的改變；南方就不會再體現藍培杜沙小說如此有力呈現的解體。

但藍培杜沙太一貫堅定否定葛蘭西所做的診斷和葛蘭西所開的藥方了——儘管小說裡幾乎每一頁都是死亡、腐朽、衰敗的影子——我們很難不認為這部小說在謀篇命意上就是要成為南方問題解決辦法的一道大障礙。弔詭的是，這些以晚期風格所做的否定是以道道地地易讀可解的形式傳達：藍培杜沙不是阿多諾或貝多芬，這兩人的晚期風格掃我們的興，千方百計不讓我們認為他們容易了解。

在政治層次上，藍培杜沙幾乎完全反葛蘭西：親王代

表知性上的悲觀主義和意志上的悲觀主義。小說開頭的
字句，正是皮隆尼神父（Pirrone）每天誦念的玫瑰經的結
語："*nunc et in hora mortis nostrae*"*，全書的調子其實在此即
已取定。藍培杜沙描寫的第一個事件，是花園裡發現一具
士兵屍體。就親王而論，現在就是臨終時刻了，因為，在
小說的進程中，他所做的一切事情都無助於減輕那籠罩他
自己、他家族、他階級的癱瘓與衰朽。簡而言之，《豹》
是一個南方人對「南方問題」的答覆，沒有綜合，沒有超
越，也沒有希望。杜林派遣代表切瓦里（Chevalley）上門
徵聘親王為參議員，**親王答說，「西西里人

從來就不要改善，道理很簡單：他們認為自己是完美的；
他們的虛榮強過他們的悲慘；外來者的每一次入侵，都打
擾他們自認已經盡善盡美的幻覺，擾亂他們自滿的等待，
雖然其實是空等；他們經過十幾個不同的民族踩躪，現在
認為自己也有一段帝國史，基於這個歷史，他們自認有權
利得到一場壯麗的葬禮。
　　切瓦里，你真以為你是第一個希望把西西里導入大

* 「現在，以及我們臨終時」：祈禱文上一句是請求「神聖馬利亞，天主
　之母/爲我們罪人祈求（天主）」。
** 義大利各地代表1861年在薩丁尼亞王國首都杜林集會，通過義大利新憲
　法，定都佛羅倫斯。

歷史的洪流的人嗎？［親王歷數嘗試過的強權］……天曉得
他們現在是什麼下場！他們再怎麼召魂，西西里都只想睡
覺；她為什麼要聽他們的話，既然她自己這麼富有，這麼
明智，這麼文明，這麼誠實，這麼受景仰，受大家羨慕，
一言以蔽之，這麼完美？（TL 171-72）

　　一切改善的希望，一切帶來發展和真正改變的承諾，
都被斥為外來的干擾——對人類可能臻致完美的看法，如
普魯東（Proudhon）、馬克思等人的主張，親王有極嚴苛
的批評，關於馬克思，他說是「一個德國猶太人，名字我
忘了」。西西里的太陽酷曬著，貧瘠的山丘，廣闊的田
野，宏偉的城堡，老朽殘敗的雉堞，這些是無可更易的事
實，這些，而非葛蘭西憧憬的政治建設，才是西西里社會
的標記。

　　然而，這樣的苦行哲學，卻和根深蒂固的人生之愛、
和生活舒適的習慣並立。在坦克雷迪身上，這兩者的對照
更鮮明，但弔詭的是，他——至少暫時——也比較善於處
理這對照，他的貴族氣度和鎮定修養來自他舅舅，但同
時，他更立刻傾倒於卡洛吉洛‧瑟達拉的女兒，以及她
散發的那種極低等的魅力。此外，坦克雷克同樣認同西西
里，雖然他對這個南方大島的心態是掠奪性的：「他彷彿

以那些可愛的親吻再度擁有西西里，擁有這塊可愛而無信的土地，這塊土地由獵鷹主宰了幾百年，現在經過一場徒勞的造反之後，再次降服於他，就如向來降服於他的家族、它的肉慾之歡和金黃色的作物」（TL 142）。

　　世世代代就這樣傳承而下，無可逃免，親王代表的舊秩序死亡之際，社會矛盾與政治矛盾加劇，變得更難控制，也更難詮釋為個人的歷史。藍培杜沙這部小說，其「晚」（lateness）在於它發生於個人之事即將轉化成集體層次的節骨眼上：在這節骨眼上，它的結構與情節喚起這個時刻，但堅決拒絕順應這個時刻。親王沒有兒子來繼位；他精神上僅有的接班人是腦筋靈光的外甥，老人接受這個年輕人的機會主義及其諸多糾葛的行事，但最後仍然退開。我們已經聽過他對不贊同他作法的舅舅說：「我們如果還想過好日子，就必須與時推移。」坦克雷迪非常類似馬克思在《霧月十八日》（*Eighteenth Brumaire*）裡描寫的拿破崙姪子，此人之得勢，靠的是坦克雷迪岳父卡洛吉洛這類人的自利行徑：這類人結交貴族，作為進入權力的敲門磚。親王另一個傳人，在某些意義上也比較可信的傳人，是他女兒康切妲，她——甚至半世紀後——無法原諒坦克雷迪的粗魯，以及他對教會的尊重。她活得比她父親和坦克雷迪都久，但她既沒有老豹的才智，也沒有他非

凡，近乎抽象的自尊。藍培杜沙寫她，筆法嚴厲。她最心愛的所有物是她父親的狗，死後做成填充狗。小說結尾，她突然發現那狗皮象徵的「內在空洞」：

那具屍體被拖走之際，玻璃眼珠以被丟棄、被擺脫的東西那種卑微指責的眼神瞪著她。片刻之後，班狄科（Bendicò）的殘骸被扔進院子裡每天只有清潔工打理的一個角落。從窗口往下飛的時候，它有一刹那恢復成形；空中好像有一隻長鬚四足動物在跳舞，右前腳抬起，彷彿是詛咒的姿勢。然後，一切在一個小小的青黑色塵土堆裡歸於平靜。（TL 255）

　　這突驟，災難般的衰（摔）落，馬上引起一個問題：藍培杜沙在這裡寫的是誰，或什麼。說穿了，他寫的什麼歷史，誰的歷史？藍培杜沙沒有兒女，他的生活十分不引人興趣，任何人只要稍微認識他的生活，都不得不認為，在某種程度上，這小說是一部藏著強烈自傳衝動的西西里版《伊凡・伊利奇之死》（*Death of Ivan Ilyich*）。末代薩里納其實是末代藍培杜沙，他那有教養、完全不帶自憐的憂鬱，坐落整部小說中心，放逐於持續不斷的二十世紀歷史之外，在那外面以極有力的方式，秉持永不屈服而且既不濫情，也不懷舊的苦行原則，演出時代倒錯的遲晚狀態。

　　小說與電影都以牽涉複雜的方式提出歷史的問題，以及類型的問題。如我在前面所提，你當然可以說，這部小說是對葛蘭西的回應兼片面印證。《豹》不同於阿多諾的批評文字或史特勞斯的晚期音樂，這部小說並未提出真正困難的技巧挑戰，而且是可讀的，甚至算是傳統小說；不過，部分由於小說的環境，以及其作者的環境，這部作品極具文化意義。此作幾乎和通俗社會學（pop sociology）一樣堅定不讓討論者下概括之論，而且當初見拒於許多出版商，既因為其吸引力有限，也因為書中揭發的痛處。維斯康提的《浩氣蓋山河》則無此問題，這部影片以瀏亮上等的彩色新藝技術（Technicolor）製作，20世紀福斯出資。捧讀藍培杜沙，我們沒有絲毫疑問，這是一部個人歷史，而且是十分奇特的個人歷史。親王談西西里、為西西里說話的時候，我們知道其中的反諷。藍培杜沙以他自己的聲口提醒我們十九世紀馬車與二十世紀飛機之間的關連，我們曉得薩里納這個家族已經結束，但其後人在二次世界大戰後確實還活著，沒錯，香火微弱，但活著。

　　維斯康提的西西里史也是二十世紀電影史，從跳動搖曳的原始畫面變成力量奇大的史詩媒介，就後復興運動的義大利歷史而言，本片既是其旗手，也是其非常自覺的高潮。片中的群眾場面，尤其巴勒摩的街頭戰鬥，以及壯

盛的舞會場面，見證二十世紀晚期電影超級壯觀場景的神奇力量。本片的表面是豪奢、昂貴、巨大、懾人的，使人覺得自己是微不足道的旁觀者，望著那細節極盡考究的服裝、內部陳設和外景，一切原汁原味，一切那麼奢富。所有討論這部影片的文字，幾乎都提到維斯康提瘋狂講究的規定——要一百個裁縫，一支廚師大軍，以便每天充裕供應舞會場面的珍羞佳餚，單單舞會就拍攝五十天，剪輯四十天，還有空氣調節、車駕、電工、軍事顧問等等。藍培杜沙以親密筆調寫一個老去貴族的歷史，這親密的歷史突然放大，在眾目眈眈之下演出，完全變成另外一個故事，不是西西里一個式微貴族之家的集體歷史，而是現代義大利本身的集體歷史，在這裡與好萊塢的名流和宏大銀幕分庭抗禮。維斯康提自言，他這部影片的用意是要作為葛蘭西 *transformismo* 理論的實現，從一個著名左派知識分子兼貴族——維斯康提——的觀點來看這個教導。其實，這部片子的意境不止如此而已：此片是南方式微史的集體呈現，用一種北方工業——電影——的再現機制與權力來落實，這個北方工業到南方來，不只紀錄真實的西西里，還將之變成娛樂消費的對象。

　　維斯康提的《浩氣蓋山河》堪稱德波（Guy Debord）

所謂「景觀社會」（*société de spectacle*）*的一次大捷，此片效果上是一部絕佳古裝片，其電影技術爐火純青，不僅完全抹除過去的私密性，更消除其「過去性」、其不可挽回，而不可挽回正是藍培杜沙小說的核心要義。小說提供很多觀看過去的洞見，但每個洞見都留下一個印象：過去有些東西是難以言喻，或難以掌握的。卡洛吉洛與法布里奇歐彼此開始認識之際，這位不學無文但精於閱人的未來親家在親王身上看出「某種趨近抽象境界的元氣，一種從他自身內在，而不是以從他人那裡搶來的東西塑造生命的情性。這抽象的元氣令卡洛吉洛深深動容」（TL 128）。這段描寫為讀者提供好幾個洞識：親王非比尋常的自足、他的矜謹、他的一絲不苟與了無貪圖，最重要的是，他雖然終於落敗，但那股完滿之氣未嘗稍減。藍培杜沙當然要告訴我們，這股氣令卡洛吉洛印象深刻。而由於這整段敘述的要點是烘托法布里奇歐的「抽象之氣」和他令人難以捉摸的內在深度，我們得不到太多資訊，也沒有辦法十分接近親王。這段文字有一股變得很濃的遲晚氣氛，使之變濃的，是許多關於衰亡和人生有時而盡的描寫，其中沒有一項實際影響或觸及親王氣格之完整，雖然他已是時不我

* de 應爲du（法文de le的縮寫）。這是法國馬克思主義理論家、作家、電影導演德波（1931-1994）在1967年出版的著作書名。

予之人。因此，儘管親王有遭受歲月摧殘的非常具體痕跡，也有公開（因為相當為人所知）的敗北歷史，但藍培杜沙還是能夠影射人必有死以及那種時代倒錯的英雄氣概，而不必詳言其性質。

凡此種種，電影既欲稍得其彷彿，也不可能。以任何標準衡量，畢蘭卡斯特的演出都堪稱絕技，是電影演員演技造詣的至高範例。影片1983年重新發行，寶琳・凱爾在《紐約客》（The New Yorker）為文贊賞，另外，她特別強調維斯康提從內在描寫貴族，稱之為一大成就，並且說，那是她在電影史上看到如此成就的僅有一次。她格外稱賞畢蘭卡斯特，並且極言他統轄全片的意識中心。「我們就是鑽到他肺腑裡，也不可能這麼接近他──而且在某種意義上，我們的確鑽進他肺腑。我們見他所見，感他所感；我們知道他的心思。」[10]我想，關於畢蘭卡斯特的高貴演出，我們能夠感受她的熱烈稱許之意，但不必真正接受她的說法。在美學上，本片因小說而存在，但影片並沒有、也**不可能**複製藍培杜沙筆下所寫性格與環境的詳細來龍去脈。我們得到的不是這個，而是模仿上的寫實，為我們帶來這寫實快感的，也是一種視覺媒介，這媒介以比藍培杜沙的文本遠更明確的方式呈現表面。所以，影片事實上不是鑽入小說內在，而是揮灑於其外在，加以擴張、誇

飾、增益，終而壓倒小說深為悲觀、私密的主體。我們了解畢蘭卡斯特隱忍的苦痛，我們了解這一點，不只是因為我們在舞會場面裡注意到他疲憊的臉，我們還看見鏡頭從他的臉切換到身材臃腫但十分肉感的安吉莉卡，復從安吉莉卡切到劇本註明 *galleria del poufs* [*] 的奇異景象，畢蘭卡斯特目注場上女人嬌嬌俏俏嬉遊歡樂，像極成群圍吃糖果的螞蟻，他似乎在一陣悸動中疲極倦極，滿臉就要嘔吐的神情。（藍培杜沙真的形容她們有如「百來隻母猴」，親王則是「動物園的飼育員」（TL 205）。

　　安吉莉卡頭一回到多納富加達作客吃飯，和薩里納一家見面，她的笑聲——誇張、大聲、拖拉過長——效果類似：這一幕，將影片從親王的私密與抽象世界拉出來，完全進入另外一個層次。這些場面有些近似厭惡女人的成分，我頗覺不安。在鏡頭轉往多納富加達途中，畢蘭卡斯特與一名女侍邂逅，小說中無此情節，純屬維斯康提自撰；法布里奇歐夜入巴勒摩，和他偶爾光顧的妓女馬利安妮娜（Mariannina）廝磨，維斯康提也添加巴洛克風的室內裝飾。

　　維斯康提以電影處理藍培杜沙這部小說，為之添加一

[*] 「椅廊」。

種以電影手法呈現的普魯斯特式娓娓詳述，交代那種世紀末的窮奢極泰，特權階級的悠閒與逸樂。他們不太思量東西是什麼代價，或者他們的錢財能維持多久。藍培杜沙講述親王及其家族，筆下強調這個曾經威盛的貴冑豪門即將窮拮臨頭；坦克雷迪形同一文不名，皮隆尼神父上門提醒親王，康切妲愛著坦克雷迪，親王斷絕此念，因為他知道這個外甥的金錢需求絕非康切妲所能供給。在影片中，畢蘭卡斯特那番議論突如其來，而且，薩里納一家子何其缺錢孔急，這是全片的僅有一次暗示。而且就是暗示，也很快過場。由畢蘭卡斯特吐露那番言語的模樣，我們知道他有心供應坦克雷迪急需的經費，而他所以有此心意，是想由坦克雷迪代替他過人生。除此之外，維斯康提的片子裡，無限財富汨汨而流，不盡威勢揚揚如故。家臣是終日默爾無言的僕從，鎮民是生來奉命唯謹的庸眾，到了舞會場面，我們得到的印象是，西西里根本不是貧窮的南部地方，簡直可以是巴黎。

　　我在前面提過，《浩氣蓋山河》是維斯康提事業生涯最後階段的起始，他由此片開始以一系列作品處理超凡的事物，以及無可挽回的，致命的頹廢。這也是維斯康提深刻參與歌劇製作的階段，同時，如果我們可以回顧而理出一個模式的話，他在這個階段也執導了幾齣濃艷刺目的舞

台劇，例如《可惜她是個妓女》（'Tis Pity She's a Whore）。《浩氣蓋山河》極少地方這樣滑入毀滅與病態墮落，維斯康提細心將此片護持於英雄、可佩、富泰的範限之內。在相當大的程度上，維斯康提受到藍培杜沙小說本身節制，因為小說經常出現悼惋的調子，不算興高采烈的氣息更當然不時流露。諾爾史密斯認為，影片的結尾有個用意，是以反諷的角度評論復興運動的失敗，因為加里波地叛軍雖然必死（遠處傳來砲火的回聲），親王及其家族卻已與保證他們能存活的新階級結盟。諾爾史密斯並且指出，維斯康提與親王認同，這認同是脫離其家族與西西里的——我們瞄到他的最後一眼，是他獨自向海走去；而且維斯康提只用「簡略的姿態」來平衡這認同，因為維斯康提對失敗革命的指涉（原聲帶的砲火聲）包覆了孤寂的親王，並且「為影片賦予它似乎忘記了的政治透視。但這[只]是……對革命理想的一個致意，這些革命理想，維斯康提相信而未參與」。[11]

　　不過，不管我們怎麼分析這兩件非凡作品的政治，我相信有一點是非常清楚的，亦即真正的問題並非政治：影片與小說都在重建一個不可復還的世界，半幻想、半歷史，而且都由一個超乎現實的英雄人物主導。易言之，影片與小說都不容我們認同老豹，或許因為讀者和觀眾大

多就是他對切瓦里說的那些胡狼、鬣狗和綿羊，但部分也因為巨型電影有使人保持距離的效果，加上小說的氣氛是細膩省思的，兩者殊途同致，使讀者／觀眾不能太接近主角。小說裡，藍培杜沙強調法布里奇歐的族長權威，他管理他的家產與他的家族，負責整家大小的福祉。在某個程度上，他真有其人，是作者的先人，這位作者以如此練達、如此的悟性寫出那一切。這一點，也突出法布里奇歐彷彿先見之明的家史目光。影片裡有一部分也呈現這樣的統合與責任意識，但影片傳出的這股意識，我認為來源並非親王這個角色，片中親王的權威和光環源自其他古裝片：大領主、國王、英雄等等，具見於好萊塢的史詩型影片，如《十字架啟示錄》（*The Sign of the Cross*）、《暴君焚城錄》（*Quo Vadis*）、《賓漢》（*Ben Hur*）、《萬世英雄》（*El Cid*），以及《十誡》（*The Ten Commandments*）；畢蘭卡斯特當然融匯了那段過去。有意思的是，維斯康提原本屬意勞倫斯奧利佛（Laurence Olivier）飾演這個角色，然後要馬龍白蘭度，最後將就畢蘭卡斯特，因為他是20世紀福斯的明星兼愛將。所以說，親王的權威來自維斯康提搬上銀幕的那個世界，這個世界的作者就是他，導演。當然，從質的角度而論，維斯康提的世界是藍培杜沙家族的一個變體，而且，由於其品味、

苟細忠實再現十九世紀義大利，以及優異的電影智慧，這
部影片最後變成根本不是好萊塢電影，而是一個受益於華
格納、普魯斯特及藍培杜沙的晚期風格藝術家之作。

　　凡此種種，和維斯康提與藍培杜沙使用的大眾消費形
式都不搭調。這情形和阿多諾的對照，甚至和史特勞斯的
對照，都非常強烈，因為兩人使用的是遠遠更專門化，而
且基本上不容易親近的媒介：哲學散文與古典音樂。但
是，在這四人身上，我們都意識到某種縱恣，他們都有
那股一路追求宏肆浩博的欲望，並且高傲地否定易讀易解
的層次，但他們也與權威體制形成險象環生、充滿對立的
關係，尤其是那位高傲的作者，他最深刻的特徵似乎在於
他根本不是任何體系所能捉摸。我在這裡討論的人物都各
以其方式運用其晚期特徵或不合時宜，以及一種不乏弱點
的成熟，一種另類、不受編制的主體性（subjectivity）模
式，同時，各人——如同晚期的貝多芬——都畢生在技巧
上努力、蓄勢。阿多諾、史特勞斯、藍培杜沙、維斯康
提，如同顧爾德與惹內，打破二十世紀西方文化與文化傳
播——音樂企業、出版界、電影、新聞業——的巨大全體
化（totalizing）規範。他們都有極端自覺、超絕的技法造
詣，儘管如此，卻有一件東西在他們身上很難找到：尷尬
難為情。彷彿，他們活到了那把年紀，卻不要照理應該享

有的安詳或醇熟，什麼和藹可親，或官方的逢迎。但他們
也沒有誰否認或規避年命有時而盡，在他們的作品裡，死
亡的主題不斷復返。死亡暗損，但也奇異地提升他們的語
言和美學。

第六章

顧爾德：炫技家／知識分子

　　音樂史上，很少人在音樂界以外的名聲像1982年以
五十歲年紀死於中風的加拿大鋼琴家、作曲家、知識分子
顧爾德這麼豐富且複雜，演奏家如此者更屈指可數。這類
人物不多，原因可能是音樂本身的世界（「音樂商業」當
然不算）和文化大環境之間的鴻溝愈來愈大，比起文學與
繪畫、電影、攝影、舞蹈之間相當密切的關係，這道鴻溝
的確寬多了。今天的文學知識分子或一般知識分子對音樂
這門藝術非常可能只有些微實際知識，只有些微彈奏一種
樂器、學過視唱或理論的經驗，而且，或許除了買唱片、
收集卡拉揚或卡拉絲等幾個名字，跟實際的音樂這一行談
不上有什麼一貫的認識——無論是談演奏、詮釋和風格
之間的關連，或認識莫札特、貝爾格、梅湘（Messiaen）
（Oliver Messiaen）和和聲或節奏特徵的差異。這鴻溝可
能是很多因素的結果，包括音樂在博雅教育課程裡漸失地
位、業餘演奏式微（從前，學鋼琴或小提琴是成長過程的
固定環節），以及難以進入當代音樂的世界。在這樣的事
態之下，有幾個流行的重要名字一思即得：貝多芬當然
甭提了，還有莫札特（八成是薩爾茲堡和電影《阿瑪迪
斯》之賜）、魯賓斯坦（部分由於電影，部分由於他的
手和頭髮）、李斯特（Franz Liszt）、帕格尼尼（Niccolò
Paganini），當然也有華格納，比較晚近則是卡拉揚、布

列茲（Pierre Boulez）和伯恩斯坦。另外可能還有幾位，像三大男高音，他們和歌劇、公關比較有關係，但甚至出色音樂家如艾略特‧卡特（Elliott Carter）、巴倫波因、波里尼、柏特維索（Harrison Birtwistle）、李格悌（György Ligeti）和克努森（Oliver Knussen），也好像是例外。以他們的成就，他們照理本來就應該是文化生活核心裡的人物，但今天他們卻是核心裡的特例。

　　顧爾德特殊之處是，他似乎進駐一般人的想像，而且在他去世將近二十年的今天還留在一般人的腦海裡。例如，有一部知性劇情片以他為主題，而且他不斷在文章和小說裡出現，例如威廉斯（Joy Williams）的〈鷹〉（Hawk），與柏恩哈德（Thomas Bernhard）的《失敗者》（Der Untergeher）。他的唱片和錄影、關於他的唱片和錄音至今有行有市，他的第一次郭德堡變奏曲錄音最近名列《留聲機》（Gramophone）雜誌的世紀最佳十張唱片。以這位鋼琴家、作曲家兼理論家為主題的傳記、研究和分析，在主流媒體而非專業媒體獲得相當分量的注意。在大多數人心目中，他幾乎就代表巴哈，蓋過卡薩爾斯、史懷哲、蘭朵絲卡（Landowska）、卡爾‧李希特（Karl Richter）、庫普曼（Ton Koopman）這些演奏名家。我們

正在紀念巴哈去世二百五十年 *，值得探索一下顧爾德和巴哈的關係，以及關於炫技的問題，看看顧爾德與這位對位法天才的畢生關連如何建立了一種獨一無二、可塑性引人興趣，但基本由顧爾德這位知識分子兼炫技家自己創造的美學空間。

　　做這些反思之際，我不想掛漏的一個要點是，首先，無論就他以演奏者兼名人身分所做的事，或以他的生活和工作無止境地刺激出來的那種知性活動而言，顧爾德總是能夠傳達程度非常高的樂趣。這有一部分是他獨一無二的炫技修為所發揮的功能，我將試說其詳，但另外也是他炫技修為產生的效應。顧爾德和絕大多數手指神奇的同行不一樣，他的技巧不單純是要給聆聽者／觀眾印象，終而疏離他們，而是將聽眾拉進來，方法是挑激、使他們的期望發生錯位，以及根據他對巴哈音樂的解讀來創造幾種新思維。「幾種新思維」一詞，我是從索羅門那裡借來，他探討貝多芬寫第九號交響曲而引進的新事物：不只是追尋秩序，還追尋新的理解模式，甚至弗萊（Northrop Frye）所說的那種新神話體系。作為一個二十世紀晚期的現象（顧爾德的活動年代，包括1964年離開音樂會舞台之後的階

* 薩依德此文寫於2000年。

段，始於五十年代中期，終於他去世的1982年），他特殊之處在於，他幾乎單人隻手為炫技演奏家（我相信他整個成年生涯都是炫技演奏家）創造一種真正富於挑戰而且複雜的知性內涵，也就是我剛說的，新的理解模式。我想，我們不必知道顧爾德在追尋什麼，也能欣賞他，就像這麼多人至今還欣賞他：不過，我們愈了解這位非比尋常的知性炫技家整體成就與使命的性質，那成就將會顯得愈有意思、愈豐富。

　　回想一下，炫技家在歐洲的音樂生活裡浮現為一種獨立的力量，是帕格尼尼和李斯特立下楷則的結果，兩人都是作曲家兼身懷魔性絕技的器樂家，在十九世紀中葉的文化想像裡扮演重要角色。他們的主要先驅、當代人和繼起者莫札特、蕭邦、舒曼，甚至布拉姆斯，本身是重要的演奏家，但這個身分永遠次於他們的作曲家名氣。李斯特是有相當地位的作曲家，但主要是以獨奏台上一個出奇儻人的人物知名，受滿懷崇拜、時或流於輕信的群眾注目、仰慕、叫絕。炫技家畢竟是資產階級創造的人物，是新興、自主、世俗的民間表演空間的產物（音樂廳、獨奏廳、公園、藝術宮，容納的是新近崛起的演奏家，而非作曲家），這些空間取代了曾經滋育莫札特、海頓、巴哈及早年貝多芬的教會、宮廷和私人場所。李斯特首創的，是演

奏者成為專門受付錢而來的中產階級民眾稱奇的對象。

　　這段歷史可見於一本令人陶醉的集子，就是帕拉奇拉斯（James Parakilas）編的《鋼琴的角色》（*Piano Roles*），書裡收的都是以鋼琴的歷史和鋼琴家為主題的文章。我在別處寫過，我們去聽技巧神奇的名家演出的現代音樂廳，其實是一種絕崖斷壁，是一個位於懸崖邊緣的危險和興奮之地，在那裡，不作曲的演奏者受一群聽眾歡呼，觀眾到那裡看我所說的極端場合（an extreme occasion），一個不尋常，而且無法重複的場合，一種險象環生的經驗，雖然是在有限的空間裡，卻充滿無時不在的風險和潛在的災難。同時，到二十世紀中葉，音樂會經驗變得精雅、專門化，深深遠離日常生活，脫離彈奏一種樂器以自娛或自我滿足，而完全和其他演奏者的競爭、售票公司、經紀人、劇院經理，以及控制權甚至更大的唱片與媒體公司主管綁在一起。顧爾德既是這個世界的產物，也是對這個世界的反動。如果沒有哥倫比亞唱片和史坦威鋼琴公司在關鍵時刻的周到服務，他不可能有那樣顯赫的名氣。電話公司、音樂廳經理、聰明的唱片製作人和工程師，以及他整個成年歲月享受的醫療網絡，更不在話下。不過，他也擁有不世出的天賦，得以在那個環境裡精采發揮作用，同時又超越那個環境。

　　在這裡細數顧爾德所以成其為怪人的特徵，沒有多大意義：低低的椅子，邊彈琴邊哼唱，做手勢，擠眉弄眼，用空出來的手指揮自己彈琴，因為不喜歡莫札特，於是師心自用，把他的作品彈得怪里怪氣，當然，還有他選擇的不尋常曲目，除了將巴哈變成他獨擅的禁臠，還包括主要不以鍵盤作品知名的比才、華格納、西貝流斯、魏本（Webern）、理查·史特勞斯。但是，不容否認，顧爾德的郭德堡變奏曲錄音問世那一刻，炫技史就開始了一個真正的新階段：他為公開演奏的造詣帶來一種空前的提升，或者說，旁通之路，稱之為偏向亦無不可。而且，他的出現由於在音樂史上沒有先例，而顯得益發原創。（布梭尼可以一提，不過，看了或聽了顧爾德，你就知道這位義大利／德國思想家兼鋼琴家和顧爾德真的不可同日而語。）顧爾德不屬於任何師承世系，也不屬於什麼什麼國的鋼琴學派，他彈的曲目——例如柏德（Byrd）、史維林克（Sweelinck）、吉本斯（Gibbons）——從來沒有人認為可以構成鋼琴獨奏會的主要內容。此外，他彈知名作品時使用迅速、節奏緊張的彈法，而且對郭德堡變奏曲的薩拉邦德詠嘆調與三十段變奏所完美體現的賦格和夏康舞曲形式情有獨鍾，再加上，至少剛開始的時候，你完全沒料到這麼個鋼琴家會這樣積極向安靜、被動的聽眾挑戰，觀眾本

來已經學會安坐椅子裡，等著人家端上短短一個晚上的節
目——就像雅致館子裡吃飯的客人。

　　聽顧爾德1957年和卡拉揚合作的貝多芬第三號鋼琴協
奏曲錄音幾個小節，或看他演奏賦格的一兩個畫面，我們
馬上知道，他嘗試的境界不只是音樂會上的炫技。這裡必
須補充一點，顧爾德的基本鋼琴本事的確十分可畏，的
確足與霍洛維茲平分秋色——顧爾德似乎認為，堪稱與
他「琴」逢敵手的鋼琴家唯有霍洛維茲（而且此人名過其
實）。論彈奏之速度與清晰，處理雙三度、八度、六度及
半音模進的非凡天賦，壯麗雕塑滑音而使鋼琴發聲如豎
琴，以神奇的力量在對位質地中使線條純然透明，無與倫
比的視奏、背譜能力，以及用鋼琴彈奏複雜的當代、古典
管絃樂譜與歌劇總譜（例如他彈史特勞斯歌劇），顧爾德
的技巧修為絲毫不讓米開蘭傑里、霍洛維茲、巴倫波因、
波里尼、阿格麗希。因此，聽顧爾德可以享受老派或現代
炫技家提供的同樣一些樂趣，但顧爾德永遠另外有些東西
使他徹底非比尋常。

　　關於顧爾德的彈奏，有很多有趣的記載和分析，我不
再重複：例如，培冉特（Geoffrey Payzant）那本先驅研究
已有最新修訂版*；歐斯華（Peter Ostwald）從精神病學的

* 《顧爾德：音樂與心靈》（*Glenn Gould: Music and Mind*）。

角度說明顧爾德演奏生涯和情感生活裡的虐待／被虐成分；最近，巴札納（Kevin Bazzana）出版一本完整的哲學和文化研究，《顧爾德：作品的演繹者》（*Glenn Gould: The Performer in the Work*）。這幾本著作，連同富利德利希（Otto Friedrich）那本優秀的傳記*，都力求詳盡、忠實，從中可見顧爾德的境界不止於演奏上的炫技家。不過，我想做的，是將顧爾德的工作擺在一個特定的思想批判傳統裡，在這個傳統裡，他對炫技所做那些十分自覺的重新表述指向一些結論：通常並非演奏家所追求，而是使用語言的知識分子才追求的結論。也就是說，顧爾德的工作，其整體──我們不宜忘記，他筆下多產，製作廣播紀錄片，而且督製他自己的錄影──顯示這位炫技家刻意超越演奏的狹隘限制，而構成一種關於知性解放和知性批判的主張，這主張令人印象深刻，而且根本大異於現代音樂會聽眾所理解和接受的演奏美學。

　　阿多諾研究了聆聽的退步，充分顯示他描述的那些情境何其貧瘠，不過，他特別解剖和當代演奏行為連在一起的那種高超技巧與支配性。當代的演出，特徵是崇拜炫技音樂家。阿多諾認為托斯卡尼尼（Arturo Toscanini）是此

* 《顧爾德：生平與變奏》（*Glenn Gould: A Life and Vaniations*）。

中典型。他的論點是，托斯卡尼尼是現代公司創造的指揮家，用來將音樂演奏壓縮、控制、精簡成能夠掌握聆聽者，使聆聽者身不由己的聲音。《音圖》（*Klangfiguren*）裡有一篇文章〈大師的絕技〉（"The Mastery of the Maestro"），容我節錄一小段：

他自信滿滿的姿態後面暗伏著那股焦慮，唯恐只要他放棄控制那麼一秒鐘，聆聽者可能厭倦而逃。這是一種建制化、和人脫了節的票房理想，誤以為自己有鼓舞聽眾的無限本事。存在於偉大的音樂裡，以及偉大的詮釋所實現的，是部分與整體之間的辯證，這辯證在這裡絲毫不見。打從起始，我們看到的是關於整體的一個抽象觀念，幾乎像為一幅畫準備的素描，然後用音量來著色，那音量挾其感官上的片刻輝煌壓制聆聽者的耳朵，細節則被剝掉它們本有的脈動。在某一層次上，托斯卡尼尼的音樂性敵對於時間，是視覺的。整體的光裸形式由彼此孤立不相連接的刺激來裝飾，達成比較能和文化工業同聲一氣的那種原子式聆聽。[1]

顧爾德1964年在他生涯高峰上離開音樂會舞台，的確就像他自己說了很多次的，是要逃開阿多諾犀利、以反諷筆調描述的那種做作和扭曲。在其最佳境界裡，顧爾德的

彈奏傳達的，正是阿多諾所說那種原子化的、枯涸的音樂性（不過，阿多諾以此指責托斯卡尼尼，有失公允，托斯卡尼尼的威爾第和貝多芬，其最佳境界也有顧爾德的巴哈那種清晰和簡潔的內在關連）。總之，顧爾德力避他認為舞台演出必定產生的那些扭曲效果。你登台演奏，必須想辦法抓住並且維持老遠樓座上的聽眾注意力。於是他整個逃開。不過，逃入何處、顧爾德自認前往何處？在顧爾德這位炫技家的思想投射裡，巴哈的音樂為什麼又特別扮演核心角色？

　　要回答這問題，我們可以先看看顧爾德1964年11月對多倫多大學畢業班的一場演說。他那次演說的遣詞用句，我認為其實勾勒了他自己作為演奏音樂家的綱領。他要那些年輕的畢業生明白，音樂是「以純粹人為手法建構的思想系統」，這裡的「純粹」一詞不帶貶義，而是正面意義，「音樂和正面事物相關」，不是一種「可以分析的商品」，而是「從負面事物劈出來的，是個小小的保障，用來抵抗四面八方包圍它的那片負面虛空」。他接著說，我們必須注意、善加考量，也就是留意負面和系統相較之下對人的影響何其重大，只有牢記這一點，那些新科畢業生才有能力「善用發明，而富於創造性的觀念取決於發明的滋養，因為發明（invention）其實是從一個堅定安頓於系

統內的位置，審慎地伸手到負面裡去探撈」。[2]

講詞裡的各種意象比喻有點混亂，但我們還是可以解讀顧爾德想說明的意思。音樂是一種理性的、經過建構的系統；它是人為的，因為是人所建構，而非自然即有；它是與我們周圍的「負面」或無意義相反的一個肯定；最重要的是，音樂取決於創造，也就是放膽從系統伸出手去試探負面（顧爾德以「負面」一詞代表音樂以外的世界），然後返回音樂所代表的系統。這裡描述的不管是什麼，都不是炫技器樂家會給的那種職業建言，他們比較可能的作法是勸人用功練習、忠於原譜之類。顧爾德處理的是困難，而且其志不小的工作，他提出的信條，其主旨是追求連貫、系統、創造，將音樂視為一種表現和詮釋的藝術。此外，我們必須記住，他是在與特殊的一種音樂——巴哈音樂——結合多年之後說這番話。他和巴哈的音樂結合，長期不厭其煩一再聲明拒斥他說的「垂直式」（vertical）浪漫派音樂。在他開始他的音樂家生涯以前，那種音樂已經成為鋼琴曲目裡高度商業化的固有標準，其特色正是他的演奏（尤其是他演奏的巴哈）極力避免的那種矯飾鋼琴效果。此外，他不喜歡和時代主流走得太密切，他欣賞不合時宜的作曲家，像理查‧史特勞斯，他感興趣的是以他的演奏、在他的演奏裡產生一種狂喜自由的狀態——凡此

一切，都為顧爾德在台下的不尋常炫技事業增加實質。

　　他深夜在錄音室的完全隱私中產生的彈奏風格，其最大特徵，首先是傳達一種理性連貫的意識和系統意識，第二，為了這個目的，他集中演奏巴哈的複音音樂，以此音樂來體現那個理想。在1950年代中期抓住巴哈（以及受巴哈理性主義強烈影響的十二音列音樂），然後以之為鋼琴生涯的柱石，並不如你我想像那麼容易；當時，克萊本與阿許肯納吉聲名崛起，他們出名拿手的音樂是李斯特、蕭邦、拉赫曼尼諾夫，都是標準的浪漫派曲目。一個年輕，實際上出身加拿大城鄉的鋼琴家放棄這些，頗非小事，尤其是我們要記住，不僅郭德堡變奏曲在當時是大家不熟悉的音樂，而且巴哈鋼琴音樂的演出極為罕見，不是被和古董聯想在一起，就是令人想到學校裡的練習，鋼琴學生不喜歡那些練習，認為巴哈困難又「乾燥」，是老師硬加給他們的紀律，而非樂趣。顧爾德在寫文章和彈奏上都更進一步，認為你如果在演奏裡致力於「洋溢而且大氣的再創造」，這努力之中就含有「終極的喜悅」。因此，我們最好在這裡稍事駐足，嘗試了解顧爾德1964年那些些說法背後隱含的認定、他在彈奏巴哈中抒發的鋼琴理念，以及他當初選擇巴哈的理由。

　　首先是複音之網本身。這張網朝外輻射成好幾個聲

部。顧爾德很早就強調，巴哈的鍵盤作品主要並非為任何一種樂器而寫，而是為好幾種樂器而寫——管風琴、豎琴、鋼琴等等，或者根本不是為樂器而寫，例如《賦格的藝術》（*The Art of Fugue*）。所以，巴哈的音樂可以單獨演奏，離開儀式、傳統、時代精神的政治正確，顧爾德只要有機會，就強調這一點。第二，是巴哈在他自己那個時代的作曲家／演奏家名聲，他是時代倒錯之人——他返取古老的教會形式和嚴格的對位法規則，但他也大膽現代——在作曲程序和半音嘗試上，他有時候要求過苛。顧爾德踵其事而增華，刻意力抗正常的獨奏慣例：他的台風絕不同俗從眾，他的琴風返回浪漫時代以前的巴哈，而且，在他了無緣飾、不合一般語法、不為鋼琴所拘的音色裡，他以完全當代的方式嘗試做出一種音樂的聲音，不是商業主義的聲音，而是嚴謹分析的聲音。

　　阿多諾1951年發表一篇實至名歸的文章，〈為巴哈辯駁其信徒〉（"Bach Defended against his Devotees"），文章裡表述了我在這裡就顧爾德提出的一些看法。事關巴哈技法裡的一個核心矛盾：對位法，也就是說，「透過對具有動機的作品（motivic work）的主觀反思，將特定主題素材分解」，與「製造（manufacturing）——本質上寓於將舊有的技藝運作（craft operations）打散成它比較小的構成動

作——之間的關係或關連。如果其結果是素材生產上的合理化，則巴哈是體現理性地建構的作品的第一人……他以音樂合理化在技巧上的最重要成就，為他的主要器樂作品命名，並非巧合。巴哈最深刻的真理也許是，至今支配資產階級的那個社會趨勢不但保存於他的作品之中，而且藉著被反映於意象之中而與人性的聲音調和——打開始就被那個趨勢扼殺了的聲音」。[3]

　　我猜想顧爾德不曾讀過阿多諾的著作，他甚至可能沒聽說過阿多諾，但兩人看法如此不約而同，令人驚異。顧爾德彈的巴哈帶著一種深刻的——而且經常有人不以為然的——特異主觀風調，然而入耳清晰，有一種說教式的堅持，對位法嚴厲，毫無繁瑣的虛飾。這兩個極端合一於顧爾德，就像阿多諾所說，它們合一於巴哈。「巴哈，這位最先進的數字低音大師，同時宣布他，作為復古的複音主義者，不再服從當時的潮流[gaudium，或雅麗風格，如莫札特]，而那個潮流當初是他塑造的，以便協助[音樂]觸及它最內在的真理，也就是解放主體，使之在一個連貫的整體裡走向客觀性——主體性本來是那客觀性的本源」（BDA 142）。

　　巴哈的核心是時代倒錯的，是復古的對位設計與近代理性主體的結合，這融合產生阿多諾所說「音樂主體／客

體的烏托邦」。因此，在演奏中實現巴哈的作品，包含下
列意思：「演奏必須強調音樂質地的全盤豐富，質地的統
合是巴哈力量的來源，不可犧牲音樂質地的全盤豐富性去
追求一種僵硬而沒有機動性的單調，無視於它應該體現的
多樣性，呈現虛假的表面統一」。古樂器運動有志恢復作
曲家時代的原音原味，阿多諾斥之為虛偽，其說當然並非
人人認同，但他堅持巴哈富創意、有力量之處不應枉遭浪
擲、不應被打發而退到「怨懟與蒙昧主義」的領域，這項
堅持絕對中肯；阿多諾並且指出，「真正的」巴哈「詮
釋」是「對作品做X光照相：在感性現象中照見所有特徵
與交互關係的全體性，並且經由透徹研究樂譜而實現這樣
的詮釋。……樂譜與作品絕非等同之物；浸淫於文本，意
思是不斷努力掌握文本掩藏之境」。

依此定義，演奏巴哈成為既是論述，又是凸顯，也
就是演奏者焠取巴哈特有的創意，以現代方式加以辯證
的重新表述。G大調組曲最後的賦格樂章可為一例，巴哈
的創意顯示於一種既屬炫技，又有知性論述意義的複音寫
法之中，由顧爾德的彈法，可見他對巴哈的創意有神奇的
預感，和一種近乎本能的理解。我這樣的簡要解釋，得助
於德雷福斯（Laurence Dreyfus）1996年出版的一本研究，
《巴哈與創意模式》（*Bach and the Paterns of Invention*）。

管見所及，德雷福斯對巴哈的基本創意成就開啟一個新的
了解層次，因而提升我們對顧爾德這位演奏家所作所為的
欣賞。可惜德雷福斯整本書都未提顧爾德，因為「創意」
（invention）是他們兩人的共通用語，巴哈自己也使用此
字，而且德雷福斯將之正確關連於一種可以追溯到昆提良
（Quintilian）與西塞羅的修辭傳統。*Inventio*有重新發現
和回返的意思，有別於今天的用法，譬如創造某種新東
西，像燈泡或真空管。在比較老的修辭意思上，invention
指找到一個主題，加以對位法的闡發，從而抒顯、表現、
衍釋其所有可能性。例如，維柯常用*inventio*一詞，是《新
科學》（*New Science*）的關鍵用語，他以之描述人類心智
的一種能力，稱為 *ingenium*，人類具此能力，而將人類歷
史視為不斷展開的人類心智所製造的東西；因此，據維柯
之見，荷馬的史詩不應該詮釋為一個理性主義哲學家的睿
智，而是一個豐沃心智充滿創意的傾吐，後世詮釋者設身
處地，把自己擺回荷馬時代的迷霧與神話之中，而重新發
現那些創意。所以，Invention是一種具有創造性的重複和
重新體驗

　　這個將詮釋和詩視為創意的觀念可以延伸到音樂，如
果我們看看巴哈複音作品裡的一個特質。他在賦格上的創
意天賦顯著之處，是他能從一個主題抽繹出裡面隱含的所

有可能排列和組合，他透過巧妙的練習，使一個主題像荷馬的史詩那樣向作曲的心智呈現，形成巧妙的演出和創意。借用德雷福斯的說法：

我不願將音樂結構視為潛意識的成長——有個美學模型認為，音樂結構是一種自發的創意，並非具備意圖的人類行動所能掌握。我寧可強調作曲家[巴哈]是以幾種可以預測，並且由歷史決定的方式「經營」音樂。我們既推測巴哈的音樂是一種蓄意的經營，那就不妨想像，一首音樂並非**必然**要成為它現在那個樣子，它成為的樣子是一種音樂造詣的結果，這音樂造詣在一個充滿韌性、傳統和限制的背景上設計、修正思想。……沒錯，在巴哈手裡，部分和整體的統合連貫方式常常逼近奇蹟……但我認為比較有益的談法是少談「奇蹟」……改為追索巴哈的意向：他認為某些法則必須遵守，有些可以打破，有些限制不容違反，有些徒成束縛，有些技法有建設性，有些不會有結果，有些理念要尊重，有些則是過時的。總之，我們要將巴哈視為一個不斷思想的作曲家來分析。[4]

巴哈的天賦就這樣轉化成創意能力，從一套既存的音符和組合術（ars combinatorial）裡創造一個新的美學結構，而前此從來無人能將此術運用得如此巧妙。關於巴哈在

《賦格的藝術》裡的做法，容我再引一段德雷福斯的話：

從許多種賦格創意的觀點來檢視這些作品，你特別注意
到，在一件單一主題作品的脈絡內，巴哈關心的從來就不
是如何提供「教科書」般的次類型，在每件作品裡以示範
性的、言之成理的次序列出來。他不是這麼做，而是打造
一套非常奇特的作品，顯示為了探求和聲上的洞識，可以
將賦格創意追尋到何其深遠的程度。……《賦格的藝術》
經常處心積慮要使教學取向的賦格定義落空，而且認定難
以思議的賦格程序是最富靈感的創意的來源，道理在此。[5]

　　簡單說來，顧爾德選擇彈奏的，不折不扣就是這樣的
巴哈：這位作曲家帶有思維的作品，為這位不斷思考的、
知性的技巧名家帶來一個機會，以他自己的方式詮釋、
發揮創意、修正、重新思考，每場演奏都成為一個針對
速度、音質、節奏、色彩、音調、樂句、聲部導進（voice
leading）、抑揚頓挫各方面下決定的場合，絕不漫不經心
或自動機器般重複上次的決定，而是致力傳達重新創造、
重新經營巴哈對位作品之感。目睹顧爾德在台上或錄影帶
裡實際做這件事、實際演出，你覺得他的鋼琴演奏更增一
個層次。最重要的是，郭德堡的演奏很玄，像相框般將他
的生涯框起來，始於郭德堡，終於郭德堡。我們在早先和

晚期的演奏裡可以聽出來，顧爾德發掘這件作品非常精煉的對位結構和夏康結構，用以宣示他透過他自己的炫技造詣，持續不斷探索巴哈的創意。

據此而論，顧爾德嘗試的，似乎是希望充分實現一種拉長、持續的對位創意，加以揭露、論證、闡發，而非單純透過演奏來呈現原物。因此，終其生涯，他都堅持演奏必須離開音樂廳。在音樂廳裡，演奏受限於難以動搖的編年式次序，以及固定的獨奏節目；演奏應該移置於錄音室，在這裡，錄音技術基本上的「二次性」（take-twoness）——顧爾德極喜歡的一個用語——對創意能夠有所助益：反覆的創意，反覆的錄音（take），實現「創意」的最完足修辭意義。

因此，顧爾德與巴哈的關係預啟我們今天才開始漸漸對後者巨大、獨特的天賦得到的了解：在巴哈1750年去世後的二百五十年裡，那天賦生出一整個世代的美學苗裔，從莫札特，經過蕭邦，到華格納、荀白克以降。顧爾德的演奏風格，他的文字著述，他的許多錄影和錄音，都見證他對巴哈創造力的深層結構有多麼精到的理解，以及他如何深深意識到他自己的炫技生涯另外有其嚴肅的知性和戲劇性成分：以演奏巴哈和可以說衍生自巴哈的其他作曲家，來傳承那種作品的香火。

　　有一點我覺得特具戲劇性，甚至痛切，在幾個重要場合（例如他為郭德堡變奏曲錄音所寫的唱片說明），他說，巴哈這件主要作品，顧爾德自認獨得其祕的這件作品，有一種生殖之根，「一種負起傳宗接代責任的傾向」，因為它生出三十二個變奏／子女。顧爾德自己給每個認識他的人、給聽眾和後世聽眾的觀感是，他是個非常孤立的身影、獨身禁慾、為疑病症所苦、習慣怪異之至、極不適合家庭生活、偏重大腦、陌生難解。幾乎在每一方面，顧爾德都沒有歸屬，無論身為兒子、公民、鋼琴家世界的成員、音樂家或思想者：他的一切都寓示一種疏離超脫，這個人的家，如果說他有家的話，在他的演奏裡，而不是在傳統意義的住家。他覺得巴哈的音樂豐沃、有再生能力，他這個感覺和他自己不具生產力的孤立之間距離懸殊，我想，他的演奏風格和他演奏的作品不只是緩解，而是克服了這個距離。他的演奏風格，以及他選擇演奏什麼，都是自我創造的，也是時代倒錯的，就像巴哈。所以，顧爾德的炫技成就，其戲劇性在於，他的演奏不只是透過一種明確的修辭風格來傳達，更是為一種特殊的陳述提出論證，這是絕大多數音樂演奏者不做的嘗試，或許應該說是做不來的嘗試。我相信，他這個嘗試其實就是在一個專門化、非人原子化的時代伸張持續性、理性的智慧和

審美之美。以其半即興的方式，顧爾德的技巧造詣擴大了
演奏的境界，使正在被詮釋的音樂能夠顯示、呈現、啟露
其本質上的動機活力、其創造性的元氣，以及作曲者和演
奏者共同建構的思想過程。換句話說，在顧爾德心目中，
巴哈的音樂是一個理性系統從中浮現的原型，這個系統的
內在力量在於，它是一個人果決打造出來的系統，用以抗
衡那四面八方包圍我們的負面和失序。演奏者在鋼琴上執
行這個系統，就是和作曲者，而不是和消費大眾站在同一
陣線，消費大眾受了演奏者炫技造詣的推促而留意演奏，
演奏變成不是消極被看、被聽的活動，而是一個理性的活
動，從知性、聽覺、視覺各方面傳達給別人。

　　顧爾德炫技造詣裡的緊張從未解決。由於其特異性，
他的演奏從不嘗試討好聽者，也從不嘗試化解它們孤獨的
狂喜和日常世界的混亂之間的距離。它們有意識地嘗試為
一種藝術提呈一個關鍵性的範型，這種藝術是理性而兼愉
悅的，而且其構成過程還在演奏之中進行。這達成一個目
的：擴大演奏者被迫在其中發揮的架構，並且——就像知
識分子所當為——在使人類精神僵死、去人性、去理性的
流行傳統以外另行闡發一條論證蹊徑。這不僅是一種知性
成就，也是一項人文成就。顧爾德能持續緊扣並觸動他聽
眾的心絃，道理在此。

第七章

晚期風格略覽

一、

　　任何風格，首先都牽涉藝術家與他或她所處時代或歷
史時期、社會及其前輩的關連；美學作品有其最起碼的個
性，但仍然是──或者，弔詭地說，卻不是──時代的一
部分，因為它在那個時代產生或出現。這不只是社會學或
政治學上說的同步問題，而是更有意思，事關修辭風格或
形式風格。莫札特的音樂，所表現的風格比貝多芬或華格
納的風格遠更接近宮廷與教會世界，貝多芬和華格納興起
於一種與浪漫主義對個人創造力的崇拜深相關連的世俗環
境，而且由於貴族的保護並不可靠，因此這種崇拜與其時
代通常彼此扞格；另外，貝多芬和華格納所處的世俗環
境，與已經發生轉化的作曲家職業深相關連，作曲家不再
是（巴哈與莫札特那樣的）佣僕，而是苛求的創造天才，
帶著一身傲骨，甚或帶著自戀，和他的時代保持距離。比
較起來，莫札特不是無法適應社會的人，貝多芬與華格納
則當然是：他們是原創思想者，他們挑戰他們時代的藝術
與社會規範。因此，不僅一個寫實主義藝術家──例如巴
爾札克──和他的社會環境之間經常有很容易察覺的關
連，而且，一個音樂家，他的藝術既不是模仿藝術，亦非
劇場藝術，但他和他的環境之間也自有一種很真實的關

係，只是這關係不容易察覺。貝多芬的晚期作品流露一種新的內心奮爭與不穩定的的意識，相當不同於《英雄交響曲》和五首鋼琴協奏曲等早一點的作品，這些早一點的作品有非常自信而合群的入世性格。貝多芬最後十年的幾部傑作是「晚」的，也就是說，它們超越它們的時代，在大膽與驚人的新意上走在它們時代前面，另方面，它們比它們的時代晚，也就是說，它們返回或回家，回到被無情前進的歷史遺忘或遺落的境界。

　　文學上的現代主義，本身可以視為一種晚期風格現象，在某一層次上，喬埃斯（James Joyce）與艾略特之類藝術家似乎完全坐落他們時代之外，他們返回古代神話或古代形式，向史詩或古代宗教儀式尋求靈感。現代主義是弔詭的，它與其說是求新的運動，不如說是一個老化與結束的運動，借哈代（Thomas Hardy）小說《無名的裘德》（*Jude the Obscure*）裡的那句話：「老年化妝成少年」（*"Age masquerading as Juvenility"*）。現代主義含有一切都在加速衰微之感，補償此感的是回顧而再現過去，以及內容上的兼收並蓄。《無名的裘德》裡，裘德的兒子「小時光老人」（Little Father Time）的確含有現代主義的寓意。不過，對哈代，這個小男孩很難說是得救的象徵，一如

那隻向晚之鶇*並非得救的象徵。「小時光老人」首次出場，坐火車和裘德與蘇（Sue）相見：

他是老年化妝成少年，而化妝工夫太欠高明，以至於本相從破綻之間流露出來。彷彿有一股從萬古長夜湧起的洪濤，不時將這個還在生命之晨的孩子拱起來，他的臉回顧某種寬巨如大西洋的時間，而對眼中所見似乎無動於衷。別的旅客闔上眼睛，一個接一個闔上眼睛──連那隻小貓也在籃子裡蜷起身子，牠在牠太小的天地裡玩膩了──但這孩子依然老樣子。這時他還彷彿加倍清醒，像個受奴役、變得小如侏儒的神祇，乖順坐在那裡，看著他那些旅伴，彷彿看見的是他們混沌一團，而不是當下一個一個人。[1]

　　小裘德代表的比較不是早來的老化，而是初始與結束構成的蒙太奇，青春和老年令人難以置信的軋擠為一，其神性（divinity）──此字在這裡有點邪門──在於能評判他自己和別人。後來，他評判他自己和他兩個小弟妹，結果是集體自殺，我想，如此發展的意思是，如此乖謬的極

* 「向晚之鶇」（The Darkling Thrush）是哈代一首詩的題目，這首詩寫於1900年12月31日，即十九世紀最後一天。詩第九、十行說「大地彷彿是／這個世紀斜躺的屍體」。

少與極老混合不可能久存。

　　不過，卻有結束**與**存活合一這回事，我在這裡討論的主要就是這一點。西西里貴族藍培杜沙寫了一本回顧此生的長篇小說，也是他生平僅有的長篇小說，他在世之日沒有任何出版商有興趣；長住亞歷山卓的希臘詩人卡瓦菲，生前也不曾出版作品。這兩人顯示一種曲高和寡，近乎矯情自賞，極為難解的心靈美學，拒絕與他們所處的時代發生關連，卻依舊吐織出一張力量可觀的作品網。哲學上，尼采是這類「不合時」立場的原型。**晚**（late）或**遲**（belated）用在他們身上，似乎特別貼切。

　　奧地利作家赫曼・布洛赫（Hermann Broch）為拉蔻兒・貝斯帕洛夫（Rachel Bespaloff）的《論伊里亞德》（*On the Iliad*）寫導論，提出他的「老年風格」說：

這不盡然是年歲的產物，而是一種和藝術家其他天賦一同植入的天賦，隨時間而成熟，經常在死亡陰影的籠罩下開花，甚或在老年或死亡接近之前自行綻放；也就是說，到達一個新的表現層次，有如提香（Titian）發現那穿透一切、將人類肌肉與人類靈魂融合成一種更高統一的光；又如林布蘭和哥雅（Francisco de Goya）在盛年之際找到那形上的表面，那個表面潛藏於人與物底下，但仍然可以畫出

來；又如《賦格的藝術》，巴哈老年口授此作，心中並未屬意什麼具體的樂器，因為他要表達的若非在耳朵可聞的音樂的表面底下，就是超越那表面。[2]

二、

尤里皮底斯是風格上的遲晚，甚至頹廢，它與內容上的原始形成奇異的混合。他在價值觀上比堅毅的艾斯奇勒斯（Aeschylus）不易捉摸，在對立上不像索福克里斯那麼尖銳。尼采形容，尤里皮底斯掌握戴奧尼索斯（Dionysus）與阿波羅的神話——這神話是悲劇形式的基礎——最後一次將之從「正統獨斷論嚴厲、察察為明的眼光下拯救出來」，以供創造悲劇之用。「不敬神明的尤里皮底斯，你想盡辦法迫使那瀕死的神話再次為你所用的時候，你是什麼居心呢？它死在你的辣手底下：然後你又需要一個冒牌、戴上面具的神話，而這神話……還是要用舊有那套華服來打扮。」在尤里皮底斯手中，舊有的悲劇存活下來，卻只是「紀念它慘死、橫死的碑石」。[3]

說來奇怪，尤里皮底斯最後幾部悲劇——《酒神的女信徒》（*The Bacchae*）、《伊菲格妮在奧里斯》（*Iphigenia at Aulis*）——自覺地回頭取材於一些幾乎無人記得的起

點，一種早期、令人深為不安的線索，導向葉慈（Yeats）
所謂「那無法控制的，獸畜之地的神祕」[4]。《酒神的女信
徒》呈現戴奧尼索斯的降臨。對奧林帕斯山，他是來自亞
細亞的外來客，一個捉摸不定，但在「性」上充滿威脅的
神。年輕的朋特斯（Pentheus）繼承卡德莫斯（Cadmus）
為底比斯王，他對戴奧尼索斯存疑，禁止人民將戴奧尼索
斯當神崇拜，戴奧尼索斯大鬧朋特斯宮廷。高潮由第二名
使者以特殊的言語道來：朋特斯的母親阿嘉芙（Agave）
皈依戴奧尼索斯儀式，在一陣狂喜恍惚之中殺死兒子，將
他身體撕碎。她深信她瘋蠻撕碎的是獅子，領著酒神信徒
的行列進入樂隊，手中是她兒子的頭，她當成傲人的戰利
品。過程中，非僅朋特斯的宮殿燒毀，底比斯本身也完全
改變。戴奧尼索斯得意揚揚，但代價難以想像。

在《伊菲格妮》，尤里皮底斯將背景設於特洛伊戰
爭即將爆發前，阿楚斯（Atreus）兩個兒子，亦即阿格曼
農（Agamemnon）與米尼勞斯（Menelaus）——前者是克
麗坦妮絲特拉（Clytemnestra）之夫，伊菲格妮、伊蕾克
特拉（Electra）與歐雷斯提斯（Orestes）之父，後者是海
倫之夫——率領希臘聯軍，準備從奧里斯港啟程向亞洲進
發，但無風不能動彈。預言家卡查斯（Calchas）告訴阿格
曼農，他只有將伊菲格妮獻祭給奧里斯的女神，大軍始

能揚帆。阿格曼農鐵了心要出征，用計將妻小從麥西尼
（Mycenae）哄騙到奧里斯，謊稱要讓伊菲格妮與阿奇力
士（Achilles）成親。克麗坦妮絲特拉發現女兒其實是送命
去的，因此當然抗拒；尤里皮底斯展開這齣母親、女兒、
父親的戲劇之際，我們看見克麗坦妮絲特拉心中種下怨恨
與復仇的種子，這些種子後來不但推動她紅杏出牆，更促
使她謀殺阿格曼農，也就是艾斯奇勒斯在《奧瑞斯提亞》
（Oresteia）寫的那些血腥悲劇情節。《伊菲格妮》結尾是
這個少女甘心，甚至聖徒般，為她父親的心志自我犧牲，
硬生生離開她母親身邊去赴死。「跳舞吧，」她對合唱隊
說，

> 讓我們跳舞禮讚阿媞米絲
> 女神、女王，
> 以我自己的血為她祝福
> 我犧牲
> 將能洗刷
> 神給我們的命定詛咒。
> 哦，母親，我的母親，
> 現在我將我的眼淚給妳
> 因為我到了聖所

就不能哭了。[5]

這些戲劇的情節很不堪、充滿恐怖，但是，誠如瑪麗安‧麥唐納（Marianne McDonald）寫了一本書討論尤里皮底斯作品的現代電影版，這些戲劇使「心」躍然可見。的確，在這些作品裡，古老神話的容貌和在索福克里斯、艾斯奇勒斯的作品裡一樣明顯可見，但尤里皮底斯遠比這兩位偉大的前輩更像心理學家，更善於暴露狡詐與操縱，更像探討人如何製造犧牲品和自欺的人種誌學家。因此，在《酒神的信徒》與《伊菲格妮》結尾，我們看不到早先的悲劇裡那種調和與有開有闔的結局。部分由於他的遲晚特質，尤里皮底斯運用他的戲劇來重複、重詮、重返、重修耳熟能詳的素材；不過，尤里皮底斯悲劇的獨特悸動在於其「遊戲性」（playfulness），如果「遊戲」指的是將經營作品的工夫拉長，以非關利害，甚至純粹形式上的手法來闡發、延伸、緣飾、解說悲劇情節。在尤里皮底斯的作品裡，我們意識到生動的現代心理，以及角色、劇情、修辭共同形成的組態所產生的半抽象興味。

結果是，他作品急迫、令人不安的程度並未稍減，而是增加。摧毀底比斯與卡德莫斯之後，戴奧尼索斯自我告白，我相信他的自剖裡有一種獨特之至的力量，彷彿他完

全不惜繼續戲耍、折磨、卒至毀滅怠慢（但並未嚴重冤屈）他的凡人。尤里皮底斯既是善寫這種虐待狂的詩人，但他也是旋律好手，他寫伊菲格妮被犧牲，為她聲討阿格曼農的奸計和大男人主義的堅持，都曲盡其情。尼采說，尤里皮底斯拯救古老而瀕死的神話，卻又摧毀它們。尼采此話不只意指尤里皮底斯有膽力將久遠、非人的事物加以人性化，他還將人性邏輯──也就是一種生命力結構──賦予那些神和英雄，否則他們將永遠留在時空之外。

戲劇性和音樂是尤里皮底斯悲劇裡對當代導演最具吸引力的成分。華依達（Andrzej Wajda）在1989年將索福克里斯的《安提格妮》（Antigone）拍成電影，用意是從政治角度評論團結工聯（Solidarity）為波蘭帶來的轉化。這樣的並觀互證手法極為有力，對尤里皮底斯卻沒有用武之地。尤里皮底斯的晚期作品裡，激情與狡智猶如音樂之彼此變奏。法國導演阿莉亞妮・姆努希金（Ariane Mnouchkine）以極為大膽的構思，將《伊菲格妮》變成艾斯奇勒斯《奧瑞斯提亞》的序曲。她將巴黎東邊文森斯市（Vincennes）倉庫般的太陽劇院（Théâtre du Soleil）變成一座長方形的鬥牛場，同時使其功能如同拜魯特（Bayreuth），將儀式、音樂，以及力量驚人的風格化演技結合為一，再現一個家族由於家世與氣質而注定幹下恐

怖的行事，終至覆亡。

姆努希金的構思以合唱隊為核心，是十八到二十名舞者，一式裝扮，不分男女，身穿長袍、護膝，臉部是搶眼的黑、紅、白色化妝。場景與出處暗示是人類學上的、半民俗風格的近東；他們的舞蹈似乎脫離 *dabke** 的圓圈秩序，改成行列，但姆努希金的舞者也似乎遠比 *dabke* 舞者敏捷且鮮艷。她的男演員和女演員是狂喜的里拉琴師（lyrist），但甚至他們姿勢與語言的巨大組合，也被合唱隊隊長凱瑟琳・蕭布（Catherine Schaub）的光芒所掩。她像貓一般，難以捉摸、面帶微笑，神祕莫測，用魔性的吟唱、叫聲和痛楚的吶喊召喚、困擾、挑激合唱隊。合唱隊裡只有她說話。但是最後，所有人，包括被犧牲的伊菲格妮和她樣子嚇人的母親，配著一支打擊樂隊的緊湊節奏跳舞（鑼、鼓、鈸、三角鐵、木琴），偶爾穿插一聲法國號，終了則加入狗吠。

柏格曼（Ingmar Bergman）製作的《酒神的信徒》以歌劇形式在斯德哥爾摩皇家歌劇院演出，與姆努希金以芭蕾形式構思而加入合唱隊的《伊菲格妮》形成對照。柏格曼的音樂由波爾茲（Daniel Börtz）負責，他是十二音作曲

* 阿拉伯舞蹈。

家，有名於當地。戴奧尼索斯由女性飾演，她貌美而矯健，突出此神的多種面貌與動力變化。如同姆努希金，柏格曼全盤介入製作；例如，他給合唱隊的酒神信徒每人取名字、生平、性格，有了這樣的個體性，合唱隊從無名的集體提升為帶有人格的介入。里拉琴合唱只中斷一次，飾演第二使者的彼得・史托梅爾（Peter Stormare）敘述朋特斯被肢解，念詩而非唱詩。柏格曼的《酒神的信徒》，比較不是尤里皮底斯傑作的儀式化版本，而是通俗版，提升毀滅的恐怖與哀傷，他使人覺得台上的人物是各各分別嘗到戴奧尼索斯經驗。他的電影常見這樣的作法，不具人格的事物和英雄往下轉化，成為日常生活和非正式的事件。

　　以上兩個版本將尤里皮底斯化古出新，以現代通俗語言（法語和瑞典語）演出，其實卻沒有能夠使他更接近我們。那兩個版本，我們都覺得導演有意造成一種疏離的效果，彷彿說我們不宜太接近，或不宜太快認同這麼明顯被那些黑暗力量與黑暗的心摧殘的角色。這樣做的連帶效果，是強調尤里皮底斯在公元前410年這些作品演出時已經奇異與不合時宜的成分。他將神話與現實的交集戲劇化，兩者相互觸發，彼此挑戰。結果是一種非常特殊的人為境界，演出宣布自己是在表演，明明白白標示自己要製造驚怖的視聽。

三、

　　長住亞歷山卓的希臘詩人卡瓦菲去世於1933年。他要他的154首詩存世。以二十世紀的標準衡量，那154首詩都相當短，都使用勃朗寧（Browning）式的戲劇獨白風格，將過去一個時刻或事件加以澄清或戲劇化，過去則可能是個人的，也可能是比較廣義的，屬於希臘世界的過去。他經常汲源於普魯塔克（Plutarch）；他也向莎士比亞尋求靈感，並且著迷於叛教者朱利安（Julian the Apostate）。自始至終，亞歷山卓在他的詩裡無所不在。他最早的作品中有一首叫〈這個城市〉（"The City"），是兩個朋友之間的對話，先說話者（或許當過總督）哀嘆他的囚徒命運，他因繫何處，詩裡沒有指名，但明顯意指這個埃及港市：

　　　我能任令我的心靈在這個地方腐朽

　　　多久？

　　　無論轉向哪裡，無論看向哪裡，

　　　我都看見我人生的黑色廢墟，這裡，

　　　我在這裡度過這麼多年，虛擲

　　　它們，完全毀滅它們。

　　第二個說話者回答他，口氣帶著一種嚴冷的明確性，

並且由此顯示卡瓦菲風格的狹隘，以及那種斯多噶式的不偏不倚：

> 你不會找到新的國家，不會找到
> 另一個地方。
> 這個城市永遠對你如影隨形。你會走著
> 同樣的街道，在同樣的街坊裡老去，
> 在這些房子裡鬢髮變灰。
> 你永遠到頭還是著落於這個城市。不必
> 寄望別的地方：
> 沒有船載你，沒有路給你走。
> 就如你已在這裡、在這個小角落
> 虛擲你的人生，
> 你已虛擲你在世界上其他地方的人生。[6]

俘虜了那位說話者的，不只是這個地方，還有他的命運迫使他反覆做的事情。

卡瓦菲視〈這個城市〉與〈總督的轄地〉（"The Satrapy"）為進入他成熟期詩作之路。〈總督的轄地〉裡，說話者對一個思量離開亞歷山卓的男子致語，這名男子想前往阿塔克西克西斯王（King Artaxerxes）治下的省份謀求新職。這位想逃離亞歷山卓的人希望成功，但得到這樣的

提醒：

> 你渴望另有發展，你切盼別的事情：
> 人民和詭辯家的稱讚，
> 那種很難獲得的，無價的稱譽——
> 廣場、劇場、月桂冠。
> 這一切你都不會從阿塔克西克西斯得到，
> 你永遠不會在總督轄地找到任何一樣，
> 而，沒有它們，你過的會是什麼樣的日子？
> （CP 29）

亞歷山卓有種種局限，但這個城市——佛斯特（E.M. Forster）曾形容這個城市「構築在棉花上，是洋蔥與蛋匯集之地，建築不良，規畫不良、排水不良」[7]——仍有可期，卡瓦菲無此期許則不能活，雖然這期許的終點是背叛與失望。

卡瓦菲的詩一貫以都市為背景，結合神祕與平凡兩個層次，筆鋒含著一種反諷的、淡中著色的憂鬱醒悟。不過，將卡瓦菲的方位擺在十九世紀末葉到二十世紀初葉的埃及，你會發覺他完全沒有理會現代阿拉伯世界。亞歷山卓是這位詩人的生活事件（酒吧、租房間、咖啡館、他幽會的公寓）發生之地，在他詩裡卻是一個無名所在，不然

他也只刻畫它的過去，好幾個帝國前後相繼或彼此重疊的希臘化世界裡的一個城市：羅馬、希臘、前亞歷山大的拜占庭、後亞歷山大的拜占庭、托勒密的埃及，以及阿拉伯帝國。詩中的人物半由杜撰，半屬真實，我們看到他們人生中一些稍縱即逝——有時攸關重大——的時刻；一首詩揭露並奉祀那一刻，然後歷史合攏上來，那一刻從此永遠不見蹤影。詩中的時間，其持續永遠不超過幾個剎那，永遠都在真實的當下外面，與之並行。在卡瓦菲處理之下，真實的當下只是一種主觀的行進，進入過去。他的語言是一種飽學的希臘語法，卡瓦菲知道自己是其最後的現代代表，這種語言更加增添他不多求識者的小氣，以及其詩的本質化、精純特質。他的詩演出過去與當下之間一種最起碼的存活，並且以非象喻，近乎平散的無韻詩表現他的非生產（nonproduction）美學，凡此都強化他作品核心所在的那種持久放逐。

　　在卡瓦菲，未來並不發生，即使發生，在某個層次上也是已經發生。內化、狹隘的有限期望世界，勝過宏大而不斷被出賣或詆毀的計畫。他最緻密的詩作之一，〈伊薩卡〉（Ithaka），是說給奧德修斯（Odysseus）的，但這個奧德修斯，其返家與皮妮洛普（Penelope）團圓之路已預先畫出、已先預知，因此詩中每一行都承載著《奧德賽》

（*Odyssey*）的重量。不過，這倒也沒有阻絕樂趣：

> 願你有許多個夏日早晨，當你
> 帶著何等的愉快，何等的喜悅
> 來到第一次看見的港口；
> 願你在迦太基那些貿易站駐足
> 添購美麗的物事，
> 珍珠母與珊瑚，琥珀及黑檀，
> 各色各樣引人遐思的香水──

　　但是，詩中每一件樂事都以苛細的筆觸預先指明，由說話者道來。全詩結尾重新發現伊薩卡，這個伊薩卡卻不是歸家英雄的目標或目的（*telos*），而是催他啟航之地（「伊薩卡給了你那趟奇妙的旅程／沒有她，你當初不會出航／她現在沒有剩下什麼給你」）。於是，伊薩卡自身的期望既獲得滿足，復又被剝奪，沒有能力吸引或蒙惑這位英雄，因為出航與返回都在詩裡行間跑完其行程。伊薩卡綁在這圈定了的軌道上，產生新的意義，變成不是一個地方，而是一種促進人性理解的體驗：

> 如果你覺得她貧乏，伊薩卡也不會愚弄你。
> 你會變成有智慧，充滿經驗

那時你將會了解這些伊薩卡的意義。

（CP 36－37）

經由「那時你將會已經了解」（"you'll have understood by them"）的文法形態，全詩底蘊全出。自己並不參與情節的說話者始終站在局外，隔一段距離，與詩境至多是切線關係。卡瓦菲此詩的基本姿勢似乎是只向別人交待意義，而自己功成不居：這是一種放逐的形式，它複製了卡瓦菲在去希臘化（de-Hellenized）的亞歷山卓裡的孤絕存在；在那裡，如他最知名的詩〈等待野蠻人〉（"Waiting for the Barbarians"）所說，等待一場災難降臨是一個經驗，經驗被一個恍悟消解，那個恍悟是如今「不再有蠻人了」，因此接著是一個含有自貶之憾的句子，「他們，那些人，是一種解決」。讀者進入一個曖昧但細心定位的詩的空間，在裡面無意中聽到實際發生之事，因而只能局部掌握那些事情。

卡瓦菲最偉大的成就之一，是以創意可觀而簡練沉靜的風格表現極端的遲晚特質、具體危機及放逐。亞歷山卓的歷史經常提供他如此表現的機會，例如根據普魯塔克一則故事為本的偉大作品〈上帝拋棄安東尼〉（"God Abandons Antony"）。這位羅馬英雄面臨喪失他的事業、

他的計畫，最後是喪失他的城市，詩中的說話者對他致語：「向她說再見吧，向正在離去的亞歷山卓說」。說話者勸囑安東尼拋開耽慾的慰藉，耽慾之為物，其悔恨也廉價，其自欺也輕易。詩中以嚴厲語氣，要他見證、體驗亞歷山卓為一個富活動、有紀律的景觀。他曾參與這景觀，但這景觀如同一切有時間性的事物，現在似乎與他漸行漸遠：

> 你被給了這種城市，就該這麼做才對：
> 堅定地走近窗口
> 聆聽，用深深的情感
> 而不是用懦夫的哀怨、祈求；
> 傾聽——你最後的樂趣——那些聲音，
> 那奇異行列的精美音樂，
> 並且向她說再見，向你正在失去的亞歷山卓。
> （CP 33）

提升這些詩行效果的，是卡瓦菲加給安東尼一種嚴格，甚或最末的沉默，好教他最後一次聽到他正在失去的「精美音樂」的確切音符：絕對的靜止，與經過徹底組織的、悅耳的聲音，由一種近乎散文、不用重音的詩語美妙結合為一。

佛斯特形容卡瓦菲「以對宇宙稍微傾斜的角度站著，一動不動」，[8]此語描述卡瓦菲的風格，至為傳神；卡瓦菲是那種永遠屬於晚期的風格，帶著慎篤、小規模，彷彿從晦暗中哄誘出來的宣言。卡瓦菲晚期最佳詩作之一，〈米瑞斯：亞歷山卓，公元340年〉（Myris: Alexandria, A.D. 340），說話者出席他迷人的酒伴米瑞斯的喪禮。米瑞斯是基督徒，死了以後被再創造，成為繁複教會儀式的對象。他突然害怕他被自己對米瑞斯的激情給騙了，於是逃離那個「恐慌之屋」。

> 我跑開他們的恐怖之屋
> 衝出來，趁我對米瑞斯的記憶
> 可能被擄走，可能被他們的基督教濫用之前。
> （CD 164）

這就是晚期風格的特權：有權力呈現醒悟與樂趣，卻不解決兩者之間的矛盾。它們是往相反方向拉扯的同等力量，使它們保持緊張的，是藝術家成熟的主體性，成熟的主體性落盡驕傲與浮誇，不以仍然可能犯過為恥，也不以它經由年紀與放逐而獲得的謙抑自信為羞。

四、

　　米契爾提出一個疑問：布列頓的《魂斷威尼斯》（*Death in Venice*）除了年代上是**最後**一部作品，是不是可以視為其他意義上的最後作品。我認為他問得相當有道理。此外，他提出足以取信的證據，證明布列頓並沒有以這部歌劇為他最後作品、以此作為他對歌劇的總論的意思。不過，米契爾承認，由於其題材之故，這部歌劇是一件**晚期**的遺言式作品。布列頓身體虛弱，健康甚至岌岌可危，這部歌劇風格濃縮，每每難解——這風格，以及降臨艾辛巴赫（Gustav von Aschenbach）的那場災難，米契爾認為屬於「寓言藝術」：這一切都匯集於布列頓選擇的這個孤寂德國藝術家（象徵歐洲藝術家）身影，一個性好深思，卓有名望的作家，他為一股「晚期」衝動所擾而逃離慕尼黑，尋求新方位，因為（湯瑪斯・曼自己的用語）「他的作品已經不再帶有想像力熾熱揮灑的標記，那種揮灑是喜悅的產物」。[9]在湯瑪斯・曼這部中篇小說裡，艾辛巴赫半帶自覺但勢所必然的威尼斯之行在讀者心中誘發一個感覺：由於各種預兆，加上過去的聯想（例如華格納1883年溘逝於此），以及威尼斯本身的獨特性格，人來到威尼斯，是來到一個特殊的長逝之所。艾辛巴赫在故事裡

邂逅的一切——特別是那一系列魔性角色,從那位怪異的同船旅客,到那個過分親切的理髮師——都加強我們觀眾一個感覺:他不可能活著離開威尼斯。

　　湯瑪斯·曼的《魂斷威尼斯》1911年出版,因此,在他的整體作品裡,此作算是早期之作,唯其如此,作品裡秋意洋溢,時或甚至流露輓歌之氣,遂益增弔詭。布列頓在人生與事業的很晚階段才處理此作:如蘿莎蒙·史特洛德(Rosamund Strode)所言,他「到1965年已相當有意於此」,但大約九年後才完成並首演。[10]關於這部歌劇和中篇小說,有一點值得提出來,就是兩者都十分需要一種主要從作者傳記角度來著眼的詮釋,但也都拒絕單單只從這個角度提出的詮釋。兩者的主題都是藝術家人生特有,而湯瑪斯·曼與布列頓當然都經驗過的危機、挑戰與複雜牽纏。兩人探索他們自身作為藝術家的創造力,我們當然知道同性戀的特質為他們的探索賦予力量:歌劇、小說對這個事實俱皆毫不諱言。然而更重要的是,實質上,這兩件作品代表了藝術成就的勝利:戰勝最後的淪墮,戰勝當事者最後關頭對疾病、對艾辛巴赫不容於世俗(或至少未完成)與非理性激情的屈服。兩件作品裡,死於沙灘的老人代表一個被用心保持距離的對象——可悲、感傷:作者和作曲家都已離他而去;他們彷彿說,關於他和我,儘管有

種種可以並觀互映之處和種種假設，但這**不是我**。

　　根據多莉特・柯恩（Dorrit Cohn）之見，湯瑪斯・曼所以能做到這樣的距離，用的是一種「分叉敘事圖式」（bifurcating narrative scheme），藉此圖式，「敘事者[不是艾辛巴赫]維持他與艾辛巴赫心中悸動、思緒、感覺的親密貼近，但在意識形態層次上和他漸行漸遠」。而且柯恩復又更進一步，將湯瑪斯・曼的敘事者和湯瑪斯・曼本人區分開來：「作品**背後**的作者傳達著他擺在作品**內部**的敘者所不知道的信息」。[11]湯瑪斯・曼慣用的反諷模式使艾辛巴赫的經驗不容易獲得任何單純的道德解決，敘事者則與他有別，不斷使用道德判斷的修辭，有論者——她舉里德（T.S. Reed）為例——認為這與湯瑪斯・曼膽怯有關：他以「讚美詩般的筆調」（hymnically）構思這篇故事，現在有意給故事一個「道德的」解決，其結果，里德認為，故事淪於一種拙劣的曖昧，對自身的意義舉棋不定，失去統一。

　　不過，我所見與柯恩略同，寧願將這部中篇小說表面上的道德解決視為敘事者自己需要的答案，而非湯瑪斯・曼自己的需要，他一直審慎與敘事者保持一種反諷的距離。柯恩有個合理的想法，要我們往前想想湯瑪斯・曼另一部探索藝術家困境之作，《浮士德博士》。宅特布

隆姆（Serenus Zeitblom）[*]不能「創造」雷維庫恩（Adrian Leverkühn），《魂斷威尼斯》的敘事者也不能「創造」艾辛巴赫。

　　湯瑪斯‧曼的「雙向反諷」（irony in both direction）——他自己與敘事者之間，以及敘事者與主角之間——是以文學、敘事學的手段來實現，音樂作曲家使用這種手段則不是那麼方便。我想，這個有點單純、應該說基本的實現方式，必須視為就是布列頓在《魂斷威尼斯》裡的用心之處，是他將這部小說從一種媒介轉入另一種媒介時必須經過的 *askesis*[**]。為他寫劇本的麥芬薇‧派柏（Myfanwy Piper）也承認這一點，她為她用湯瑪斯‧曼的書建構歌劇「書」的經過留下珍貴的全程紀錄，形容湯瑪斯‧曼此書是「緻密且令人不安」、喚起無窮意蘊、曖昧、多所指涉的文本，她建構的「歌劇書」則是以舞台為形式，以「非常精心經營的詩質散文」呈現的翻譯。[12]她談到她的工作牽涉很多剪裁、意譯及濃縮，其說甚當。由此產生的劇本，其謀篇命意就是要在劇院裡將故事**與**音樂結合演出。

　　這部歌劇故事的塑造非常巧妙，放棄湯瑪斯‧曼運用

[*] 宅特布隆姆是《浮士德博士》夾敘夾議的敘事者，雷維庫恩是故事主角。

[**] 希臘文，意指修行、修煉、苦行。

的敘事者，那個敘事者使用的是嘲刺、道德說教、明擺著反諷的聲口，既描述艾辛巴赫所做、所思，兼又有意指引我們對他所做所思應該做何感想。舉個例子：主角漫步威尼斯之際（他剛吐露那句「我愛你」），敘事者以「我們這位探險者」稱呼他，然後描寫艾辛巴赫陷入錯亂失控的行為，當然，在描寫的過程中也站得愈來愈遠（而且愈來愈不贊同他）。歌劇裡找不到這樣的設計。根據布列頓的初期速記，歌劇刻意捨棄這樣的設計：原來的計畫是，為歌劇提供一種外在的敘事，也就是有時候由艾辛巴赫**讀**他的日記（類似一個從情節站開一步的敘事者），但後來改成用唱的，以鋼琴伴奏的宣敘調。結果，外在的敘事層次被納入音樂裡，可以說是沉沒於音樂成分之中，特別是隱沒於管絃樂裡。

另外一個特別有意思的改變，與小說裡一個非常早的階段有關連。艾辛巴赫在停屍間門廊看過那個怪異的男子，使他心生（那男子其實什麼話也沒說）南行之念。敘事者接著描述艾辛巴赫的思緒，加上艾辛巴赫給自己的告誡：「他要出門。不可以太遠──不要一直走到老虎那裡」。[13]這裡指的是那個怪異的男子在他腦袋裡激起幻視，幻視裡閃爍著一隻老虎的眼睛」。南行不可遠至老虎之處的自誡，以及外在敘事的架構，歌劇都沒有採用。怪

異男子逕直說到「突然出現的掠食動物閃光，蹲伏蓄勢的老虎的眼睛」，那是他叫艾辛巴赫「南行」的指令（也是直接指令）。片刻之後，艾辛巴赫高唱他走向「太陽和南方」的決心，在那裡，「井然有序的靈魂終將耳目一新」。這之前，還有一些疑問，問他是不是應該與他秩序井然的生活一刀兩斷，沒有多久，他真的與之一刀兩斷。

　　這個地方，歌劇的安排似乎直接而顯豁，湯瑪斯‧曼的小說則謹慎，甚至以反諷手法多所迂迴，因為正是老虎的世界──東方異境的世界──在威尼斯以一場東方瘟疫的形式將他吃掉。「不要一直走到老虎那裡」是敘事裡的怪異之處之一，可能屬於艾辛巴赫的內在獨白，也可能是由以反諷眼光觀察一切的敘事者引進。「正常」閱讀的話，我們匆匆而過，很快將這個微小細節擱在腦後。獨自、有意地重讀，則可以駐足片時，重返片刻；我們回頭再看文本，做一些識別，我們朝前看，往回讀，從而偶爾發現這些曖昧多義，甚至失穩不定之處，有些字句可能屬於某個論述層次或另一論述層次。書寫文字（閱讀文字）的時間順序容許、而且鼓勵這種內在、非順序的活動。《魂斷威尼斯》這個文本，由於其密度、指涉的範圍，以及非常繁複的質地，其實就需要一種徐緩、極為精細的解讀，非常不同於為了歌劇演出，在緊迫相接的宣敘、場

景、詠嘆調、合唱壓力下產生的那種讀法。

　　從另一方面來說，相較於其他音樂類型，歌劇提供最大量的直接資訊給觀眾處理。文字、音符、服裝、角色、身體動作、樂團、舞蹈、布景：這些都從台上直接衝著觀眾而來，他們必須從這一切之中理出頭緒來，即使材料多到幾乎令人不暇吸收並了解。此外，布列頓的《魂斷威尼斯》挾帶著原著小說的重量，歌劇展開之際，觀眾無論如何對小說必有所知。因此，我們眼裡所見與耳中所聞，是記憶與實況構成的複雜同時性，而這一切又畢具於艾辛巴赫，他開口的第一句話──「我的心跳著」──就揭明他的故事無所逃免，只有往前一途。湯瑪斯・曼的作品將情節內在化，布列頓的作品則──當然，勢必如此──將情節外在化：艾辛巴赫的思緒在歌劇裡是時時可得而聞的，供人耳聽目見，而在小說裡，艾辛巴赫主要是可得而解**讀**的，寫在他自己的思緒和敘事者的思緒之間奇特的往返來去裡。

　　不過，兩件作品雖然有其差異，終局還是都傳達無與倫比的孤寂之感，以及，由於艾辛巴赫在兩部作品裡俱未圓其對達秋（Tadzio）之愛，巨大的傷感。艾辛巴赫未能在肉體上擁有達秋，此憾與達秋和他朋友／對手雅修（Jaschiu）之間的親密肉體形成對比。最後一幕，達秋

似乎信步往海而去，末期感染的艾辛巴赫——擦了香水，染了頭髮，臉化了妝，一幅醜怪模樣——坐在寂寞的椅子裡淒淒望著他，隨即氣絕。《魂斷威尼斯》始終維持這種愛與被愛之間的隔閡，彷彿作者與作曲家都有意不斷提醒我們，艾辛巴赫雖然南行，卻不算十分到了老虎那裡——也就是說，他至終沒有抵達慾望實現、幻想滿足的狂野、脫盡拘束之境。對湯瑪斯·曼與艾辛巴赫，威尼斯當然是他終結之地，一個南方城市，但不算真正是東方城市，是一個歐洲地方，斷斷不是真正的異域。不過，對湯瑪斯·曼、對緊密步趨這位偉大前輩的布列頓，還有一個問題：為什麼不讓艾辛巴赫走完全程，以及，為什麼選威尼斯？

除了與華格納之死這個掌故有直接關連，威尼斯還具備密度驚人的文化歷史。東尼·坦納（Tony Tanner）那本出色的《慾望威尼斯》（*Venice Desired*）就以此文化歷史為主題。坦納以歷來最令人信服的筆法，彰顯湯瑪斯·曼選用的這個城市傳承著豐富的十九世紀歐洲想像史：拜倫、拉斯金（John Ruskin）、亨利·詹姆斯（Henry James）、梅爾維爾（Melville）、普魯斯特在威尼斯找到一種特質，這特質吸引人「欣賞、引人前來尋求康復，並且使人產生眩目的幻覺」，其中大多數人著眼的，則這個城市的獨特相貌、它的衰微，以及其吸引**慾望**的力量。「在頹廢與衰

微裡，」坦納說，

（**特別是**在頹廢和衰微裡），威尼斯墜落或沉入廢墟與破碎，然而濡滿神祕的性感——因此而散發或暗示死亡與慾望之間一種令人亢奮的結合——就這樣，威尼斯對許多作家成為拜倫到訪前說的，「我最綠的想像之島」。拜倫兩年後離開威尼斯時，威尼斯已變成「索多姆海」。威尼斯就是有辦法這樣對仰慕它的作家撩撥興致，別的城市無此能耐。[14]

威尼斯這個城市結合兩個極端，幾乎天衣無縫：燦爛、無可匹儔、光照四方的創造力，和病態、錯綜複雜的腐敗，及深沉的墮落。威尼斯是半柏拉圖式的主權共和國，威尼斯也是監獄、陰森的警察武力、內部傾軋、專制之城。

坦納此書討論威尼斯，精要得未曾有。這本書的特殊力量在於他能夠說明，他所舉的作家容或彼此大異，他們所見的威尼斯形象卻有其不斷重現的一貫之處。其中一個（坦納談的是拉斯金）是，在威尼斯，「從絢爛到垃圾[這個城市的兩極]的過渡的確迅速」。坦納徵引《威尼斯之石》（*The Stones of Venice*）這段文字：

威尼斯在其童年含淚播下她後來歡喜收成的種子。她現在
則是笑著播下死亡的種子。從此以後，年復一年，這個國
家以愈來愈深的飢渴嗜飲這些禁忌樂趣之泉，在黑暗之地
挖掘前此未知之源。在巧創名堂的放縱，在花樣繁多的虛
榮上，威尼斯超過基督教世界其他城市，就如她從前在堅
毅與專志上邁越它們；又如歐洲強權從前站在她的審判台
前，領受她正義的裁處，現在歐洲的青年聚集在她奢侈的
華宅裡，向她學習逸樂之術。

追索她淪墮的足跡，沒有必要，真要追索，追起來是痛
苦的。她身負古老的詛咒，「平原的城邑」（Cities of the
Plain）*的詛咒，「心驕氣傲，糧食飽足，大享安逸」。她
的心被她自己的嗜慾焚燒，和蛾摩拉的火雨一般致命，她
被燒毀，傾覆而掉出諸國的行列，她的灰燼壅塞了死亡、
鹽鹵的海。

　　坦納由此說明，天國與地獄之間的迅速往復是拉斯金
的核心見解。持此以觀《魂斷威尼斯》，何其警策！很明

* 「平原的城邑」指所多瑪與蛾摩拉，語見《舊約》〈創世紀〉13：12。
　下句出自《舊約》〈以西結書〉16：49。這句引言，譯者使用聯合聖經
　公會的譯本。

顯，湯瑪斯・曼與布列頓都掌握這個主題，並以各自的方式將之重新撥用於他們的作品。

　　威尼斯形象的第二個特徵是，威尼斯總是被從外面描寫（描寫者是外來的訪客），因此**先已**「固著於一種意象，這意象又由一個有所本的文本助長。也就是說，威尼斯總是已經被寫，已經被看、被讀過」。普魯斯特讀了拉斯金寫的威尼斯，因此可以說是從拉斯金繼承威尼斯，然後又以他自己特有的寫法寫威尼斯。坦納說：

「遠」（farness）是一切。以普魯斯特這部小說而論，威尼斯（這個字／名）既代表、同時也是一種樂趣，由於不在眼前（absence）而產生的那種無法界定、無從範限的樂趣，這種樂趣和遞延的樂趣（pleasure deferreb）難以區分。或者，遲延就是樂趣。在眼前的（present）威尼斯就是失去的威尼斯。……不過，或許那失去是另外一次發現——**再度**發現——的前奏，只是換成另外一種模式。……威尼斯的樂趣不是一件不帶曖昧的樂趣。（VD 243）

　　湯瑪斯・曼也屬於這種形構，他將威尼斯視為——或者應該說，他使艾辛巴赫將威尼斯視為——位於遠方，是他要重返的一個地方，他並且在其中找到他的前輩們打造的巨大文化記憶庫；此外，湯瑪斯・曼自己這件作品是一

種重新獲得：重新獲得、「以另外一種模式再度發現」那個由於時間和距離而失去的威尼斯。布列頓的歌劇則是威尼斯的又一次延長或重獲，只是比湯瑪斯‧曼更明顯，因為它明擺著以一個已在那兒的文學作品為根據。布列頓重新使用這件作品來探索這個城市的奇特光彩，實質上也是一個藝術家在回應他自身的內在（與黑暗）慾情衝動。

　　所以，威尼斯是以一種逗人好奇的方式，被布列頓透過另一個文本，從外在來接觸，過程中呈現的威尼斯意象與坦納極具說服力的分析非常一致；此外，由於其光榮兼墮落的歷史，威尼斯作為一部成熟的歌劇的背景，是一個非常**晚期**的背景。一種已經結晶、已幾經加工的風格，本身就傳達一種寓言，寓示一個人在晚期階段處理一個地方、主題或風格時遭遇的藝術／個人困境。他來到的地方不是普洛斯培羅（Prospero）之島，*而是一個古老、屢經挖掘、極為世俗之地，**再度**被造訪，彷彿是最後一次被造訪。我們必須記住，寓言的問題在於，它們所寓示的意義總是在回顧之下顯現，寓言的敘事是在一個經驗或主題之**後**發生，隨後的演出則以一種不同、較為減弱但編成密碼的形式傳達那主題。

* 莎士比亞戲劇《暴風雨》的主角。

　　我在上文指出，在《魂斷威尼斯》裡，湯瑪斯・曼運用一種反諷的敘事設計，使艾辛巴赫和交代他著迷於達秋的故事維持距離，而且，湯瑪斯・曼使用這個面具，使身為作者的他自己和他的角色艾辛巴赫之間拉開更大的距離。布列頓之作，則使用湯瑪斯・曼這部中篇小說而沒有這些敘事設計。因此，歌劇《魂斷威尼斯》雖然將其德國「原作」化為寓言，這變化卻是在實際化的當下（actualized present）或歌劇時間為之，當著我們面前，在威尼斯展開（管絃樂《威尼斯》序曲前的第一幕第一、二景除外）。

　　歌劇有別於湯瑪斯・曼《魂斷威尼斯》這樣的文學作品，需要多人合作，但布列頓十分明顯扮演最主導的角色：他寫的音樂處理劇本，設計整體的氛圍語彙，並塑造這部作品的美學存在，下至最深微的樂團與人聲細節。威尼斯被溶入作品的音樂織地，被溶入作品漸次展開的、實際的當下，但仍是整部歌劇的核心，只是其角色與它在文學作品裡扮演的角色大異其趣。管絃樂序曲響起，音樂直指這個城市，威尼斯不僅由人在觀眾面前談論，本身還具現，或者應該說，演出，而成為觀眾**直接**目見耳聽的感覺世界：自此以下，威尼斯是我們和艾辛巴赫同在之地。因此，布列頓的音樂不但完成來到威尼斯這件事（全劇開始

的兩個場景），還克服地理距離，將威尼斯變成音樂／劇場環境交給我們，只是拿掉那位反諷的敘事者和自覺的存疑。

　　布列頓以歌劇的技法提供直接、立即而不帶反諷的認同，湯瑪斯‧曼的敘事則處心積慮避免這樣的認同。我想，布列頓這種技法用心明顯可見於他一些指示：一個男中音分飾七個角色；這七個角色，在湯瑪斯‧曼筆下是清楚分開的（雖然內在還是明顯相關）。布列頓間間歇歇但不容置疑提醒我們，威尼斯是劇情的背景，而且每每體現許多同時俱在當下的身分：能說好幾種語言的飯店客人、飯店員工、艾辛巴赫遇見的各類威尼斯角色，等等。但布列頓的威尼斯也是阿波羅與戴奧尼索斯這兩個神之間一場競賽或*agon*[*]的場景（舞台在第一幕結尾的「阿波羅的遊戲」搭好）。然而戴奧尼索斯實際以他自己的聲音歌唱的時候，使用的卻是局外人的身分（「這個陌生的神」），雖然他是在艾辛巴赫認同威尼斯的「地下自我」（underground self）之後，就出現在艾辛巴赫夢中：「這個城市的祕密，迫不及待、充滿災難、帶著毀滅性的祕密，是我的希望所在。」

[*] 希臘文，意指競賽、鬥爭，泛指古希臘宗教節日舉行的各種競技、音樂或文學活動，以及古希臘戲劇角色之間的辯論。

　　這時候——明確而言，在前一景裡——這個城市已瀰漫著亞細亞瘟疫，艾辛巴赫到旅行社問消息，那位英國辦事員詳細描述疫情。因此，艾辛巴赫在歌劇中的經歷是一場身分的累積（十分類似一個男中音在全劇累積好幾種身分），所有那些身分都繫泊於威尼斯：威尼斯是基督教的光榮城市，**也是**「平原上的城市」、既是歐洲，**也是**亞細亞、既是藝術，**也是**混沌。布列頓的「曖昧」調性語法也呈現一支歐洲和一支亞洲樂團——多調性、多節奏、多型態。彷彿布列頓這部作品裡的目的是在威尼斯給自己設置一連串障礙，甚至試煉，來通過，而威尼斯的曖昧本質——半地獄、半天國——也必須引起這些障礙和試煉，但布列頓沒有畏縮。

　　我要提出一個想法：布列頓的《魂斷威尼斯》是一件晚期作品，而其所以如此，不僅由於此作以威尼斯為寓言，傳達一段悠長藝術軌道的再現與重返之感，也由於此作重現威尼斯為歌劇的背景，在這裡——至少就主角而論——無法調和的對立事物彼此交叉重疊，導至一切瀕臨全無意義理路。坦納一針見血指出，湯瑪斯・曼的艾辛巴赫在威尼斯聽到的音樂，對艾辛巴赫是一種反語言（antilanguage），其語法完全就是要對意識的清明、對意識層面的藝術溝通加以擾亂，加以氣味全非的、獸性的攻

擊。

在其歌劇中，布列頓沒有文字與音樂的現成對比，或文本與文外的現成對比可用，因此，他為這部歌劇設計一種音樂，這音樂既汲源於他自己過去的作品，也汲源於非歐洲之作。這音樂將不諧和的成分融接成（就像威尼斯將不諧和的成分融接成）一種奇特的——也就是說，出人意表的、罕見的——混合體，對布列頓，這種混合的目的是，他能藉此而深邃、切至地探索藝術事業的極限，維持、甚至延長那些對立：那些對立面之間的基本差異，可以溯源於陌生的神戴奧尼索斯與明晰的意義賦予者阿波羅之間的鬥爭。因此，這部歌劇儘管沒有一路走到「老虎」那裡——意義盡滅之境——但也沒有**解決**衝突，此所以我認為布列頓根本不曾提供任何救贖信息或調和。艾辛巴赫在道德與美學能力兩方面都被逼到極限之際，布列頓呈現他這位主角的命運：此人既無力退離、也無力圓成他對他所愛但難以捉摸的對象的慾望。我最後的論點在此：這就是布列頓這部**晚期作品**的本質；最痛切體現這本質的，莫過於坐在椅子裡的艾辛巴赫，和愈來愈遙遠的波蘭男孩之間的間隔。我們已經看過，阿多諾形容這樣的遠近關係是「主觀兼客觀的。客觀的是那充滿裂罅的風景，主觀的是這風景在其中煥入生命的那道光，而且只在那樣的光裡，

這風景才煥發生命。他並沒有把它們做成和諧的綜合。身
為離析的力量，他在時間裡將它們撕裂，或許是以便將它
們存諸永恆。在藝術裡，晚期作品是災難」。[15]

註

導論

1. 貝克特，《普魯斯特》（*Proust*），London: Calder, 1965, 頁17。

2. 霍普金斯，《詩》（*Poems*），Oxford: Oxford University Press, 1970, 頁108。

3. 同上，頁100。

4. 《權力、政治與文化：薩依德訪談集》（*Power, Politics, and Culture: Interviews with Edward Said*），Gauri Viswanathan編（New York: Pantheon, 2001），頁458。

5. 〈薩依德訪談〉（"An Interview with Edward Said"），見《薩依德讀本》（*The Edward Said Reader*），Moustafa Bayoumi與Andrew Rubin編（New York: Vintage, 2000），頁427。以下援引此書之處，概作ESR，後接頁碼。

6. 薩依德，《音樂的闡發》（New York: Columbia University Press, 1991），頁XX, XXi, 93。以下援引此書，概作ME，後接頁碼。

7. 阿多諾，〈異化的扛鼎之作：莊嚴彌撒曲〉（"Alienated Masterpiece: The *Missa Solemnis*"），見《論樂集》（*Essays on Music*），Richard Leppert編（Berkeley, Los Angeles, and London: University of California Press, 2002），頁580。

8. Stathis Gourgouris，〈薩依德的晚期風格〉（"The Late Style of Edward Said"），見《Alif：比較詩學期刊》（*Alif: Journal of Comparative Poetics*），開羅，25（July 2005），頁268。

9. 薩依德，《最後的天空之後》（*After the Last Sky*），London: Faber and Faber, 1986，頁53。

10. 薩依德，《人文主義與民主批評》（*Humanism and Democratic Cricitism*），New York: Columbia University Press, 2004，頁144。

一、適／合時與遲／晚

1. 〈貝多芬的晚期風格〉（"Late Style in Beethoven"）一文，最近出版於Richard Leppert編的阿多諾《論樂集》，由Susan H. Gillespie寫一篇新的導論（Berkeley, Los Angeles, and London: University of California Press, 2002）。以下引用此文，概作EM，後接頁碼。

2. 湯瑪斯・曼，《浮士德博士》（*Doctor Faustus*），H.T. Lowe-Porter英譯（New York: Vintage, 1971），頁52。

3. Rose Rosengard Subotnik，〈阿多諾對貝多芬晚期風格的診斷：一個致命情況的早期徵候〉（"Adorno's Diagnosis of Beethoven's Late Style: Early Symptom of a Fatal Condition"），《美國音樂學學會期刊》（*Journal of the American Musicological Society*） 29，no.2（1976），頁270。

4. 阿多諾，《新音樂的哲學》（*Philosophy of New Music*），Anne G. Mitchell與Wesley V. Blomster英譯（New York and London: Contimuum, 2004），頁19。下文援引此書，概作PNM，後接頁碼。

5. 阿多諾，《最低限度的道德》（*Minima Moralia*），E.F.N. Jephcott英譯（London: Verso, 1974），頁17。下文援引此書，概作MM，後接頁碼。

6. 阿多諾，《批判的模型：發明與標語》（*Critical Models: Inventions and Catchword*），Henry W. Pickford英譯（New York: Columbia University Press, 1998 ）；譯文稍有修飾。

二、返回十八世紀

1. 《顧爾德讀本》（*The Glenn Gould Reader*），Time Page編（New York: Knopf, 1984），頁86。

2. 阿多諾，〈理查・史特勞斯〉（"Richard Strauss"），《音樂論著》（*Musikalische Schriften*），Frankfurt: Suhrkamp Verlage, 1978, 3: 578。下文引用，概作RS，後接頁碼。

3. Michael Steubberg，《理查・史特勞斯和他的世界》（*Richard Strauss and his World*），Bryan Gilliam編（Princeton, N.J.: Princeton University Press, 1992），頁183。

4. Page, 《顧爾德讀本》，頁87。

5. Jane F. Fulcher，《國族的形象：法國大歌劇，政治與政治化的藝術》（*The Nation's Image: French Grand Opera as Politics and Politicized Art*），Cambridge and New York: Cambridge University Press, 1987），頁1。

6. Donald Mitchell，《現代音樂的語言》（*The Language of Modern Music*），London: Faber, 1966，頁101－102。

7. Norman Del Mar，《理查・史特勞斯：論他的生平與作品》（*Richard Strauss: A Critical Commentary on His Life and Works*），Ithaca, New York: Cornell University Press, 1986），3：466。

三、《女人皆如此》：衝擊極限

1. Charles Rosen，《古典風格：海頓、莫札特、貝多芬》（*The Classic Style: Haydn, Mozart, Beethoven*），New York: W.W. Norton, 1972，頁314。

2. Andrew Steptoe，《莫札特－達龐提歌劇：〈費加洛婚禮〉、〈唐喬萬尼〉、〈女人皆如此〉的文化與音樂背景》（*The Mozart－Da Ponte Operas: The Cultural and Musical Background to "Le Nozze di Figaro," "Don Giovanni," and "Cosi fan tutte"*），Oxford: Clarendon Press, 1988，頁208。下文援引此書，概作MDO，後接頁碼。

3. Michael Foucault，《事物的秩序》（*The Order of Things*），未著譯者，New York: Pantheon, 1971，頁209－10。

4. 同上，頁211。

5. Emily Anderson，《莫札特及其家人的書信》（*Letters of Mozart and His Family*），London: Macmillan, 1938，3：1，351。

6. Donald Mitchell，《新音樂的搖籃：樂論，1951－1991》（*Cradles of the New: Writings of Music, 1951－1991*），Christopher Palmer選，

Mervyn Cooke編，London: Faber and Faber, 1995，頁132。

四、論惹內

1. 〈惹內訪談〉（"Une Rencontre avec Jean Genet"），《巴勒斯坦研究評論》（*Revue d'etudes palestiniennes*）21（Autumn 1986）：3－25。

2. Jean Genet，《愛的俘虜》（*Le captif amoureux*），Paris: Gallimard, 1986，頁122；*The Prison of Love*，Barbara Bray英譯，Hanover, N.H.: Wesleyan University Press, 1992，頁88。以下引用此書，概用LCA，後接頁碼。

3. Jean Genet，《屏風》（*Les paravents*），Décines: Barbezat, 1961，頁130；*The Screens*，Bernard Frechtman英譯，London: Faber, 1963，頁150。

五、流連光景的舊秩序

1. 阿多諾，〈異化的扛鼎之作〉，《論樂集》，頁575。
2. 同上，頁577、578、579。
3. 阿多諾，〈散文與形式〉（"The Essay as Form"），《文學箚記》（*Notes to Literature*），Shierry Weber Nicholsen英譯，New York: Columbia University Press, 1991，頁I：22－23。
4. David Gilmour，《最後一隻豹：藍培杜沙傳》（*The Last Leopard: A Life of Giuseppe di Lampedusa*），London, New York: Quarter Books, 1988，頁127。
5. Laurence Shifano，《維斯康提：激情的火焰》（*Luchino Visconti: The Flames of Passion*），William S. Byron英譯，London: Collins, 1990，頁434。
6. Gilmour，《最後一隻豹》，頁121－22。
7. Shifano，《維斯康提》，頁75。
8. Geoffrey Nowell-Smith，《維斯康提》（*Luchino Visconti*），Garden

City, N.Y.: Doubleday, 1968，頁110－11。

9. Giuseppe Tomasi di Lampedusa，《豹》（*The Leopard*），Archibald Colquhoun英譯，London: Collins and Harvill, 1960，頁31。下文援引此書，概作TL，後接頁碼。

10. Pauline Kael，《電影藝術現狀》（*State of the Art*），New York: Dutton, 1985，頁52。

11. Nowell-Smith，《維斯康提》，頁116－17。

六、顧爾德：炫技家／知識分子

1. 阿多諾，《音型》（*Sound Figures*），Robert Livingstone英譯，Stanford, Calif.: Stanford University Press, 1999，頁47。

2. Page，《顧爾德讀本》，頁4－5。

3. 阿多諾，〈為巴哈辯駁其信徒〉（"Bach Defended against his Devotees"），《稜鏡》（*Prisms*），Samuel and Shierry Weber英譯，Cambridge, Mass.: MIT Press），頁139。以下引用此文，概作BDA，後接頁碼。

4. Laurence Dreyfus，《巴哈與創意模式》（*Bach and the Patterns of Invention*），Cambridge, Mass.: Harvard University Press, 1996，頁27。

5. 同上，頁160。

七、晚期風格略覽

1. 哈代，《無名的裘德》（*Jude the Obscure*），London and New York: Penquin, 1998，頁342－43。

2. Hermann Broch，〈導論〉（"Introduction"），見Rachel Bespaloff，《論伊里亞德》（*On the Iliad*），Mary McCarthy英譯，New York: Penguin, 1947，頁10。

3. 尼采，《悲劇的誕生》（*The Birth of Tragedy*），Shaun Whiteside英譯，New York and London: Penguin, 1993，頁54－55。

4. W.B. Yeats，〈東方三賢士〉（"The Magi"），見《詩集》
（*Collected Poems*），New York: Scribner, 1996，頁126。

5. Euripides，《伊菲格妮在奧里斯》（*Iphigenia in Aulis*），Charles
R. Walker英譯，《尤里皮底斯》（*Euripides*），New York: Modern
Library, 未著出版年代），頁3：194。

6. C.P. Cavafy，〈城市〉（"The City"），見《詩集》（*Collected
Poems*），Edmund Keeley與Philip Sherrard英譯，Princeton, N.J.:
Princeton University Press, 1992，頁28。下文援引，概作CP，後接
頁碼。

7. E.M. Forster，〈卡瓦菲的詩〉（"The Poetry of C.P. Cavafy"），
見《法洛斯與法利隆》（*Pharos and Pharillon*），New York: Knopf,
1962，頁91。

8. 同上。

9. 湯瑪斯‧曼，《魂斷威尼斯》，見《魂斷威尼斯與另外七篇小
說》（*Death in Venice and Seven Other Stories*），H.T. Lowe-Porter英
譯，New York: Vintage, 1954，頁7。

10. Rosamund Strode，〈魂斷威尼斯紀事〉（"A Death in Venice
Chronicle"），見《布列頓：魂斷威尼斯》（*Benjamin Britten: Death
in Venice*），Donald Mitchell編，Cambridge, Mass.: Cambridge
University Press, 1987，頁26。

11. Dorrit Cohn，〈《魂斷威尼斯》的第二個作者〉（"The Second
Author of *Der Tod in Venedig*"），見《論湯瑪斯‧曼》（*Critical
Essays on Thomas Mann*），Inta M. Ezergailis編，Boston: G.K. Hall &
Co., 1988，頁126。

12. MyFanwy Piper，〈劇本〉（"The Libretto"），見《布列頓》
（*Benjamin Britten*），頁50。

13. 湯瑪斯‧曼，《魂斷威尼斯》，頁8。

14. Tony Tanner，《威尼斯慾情》（*Venice Desired*），Oxford, U.K.:
Blackwell, 1992，頁5。以下引用此書，概作VD，後接頁碼。

索 引

A

Adorno, Theodor W. / 阿多諾
7-10, 14, 17, 20-23, 30-31, 39, 42,
45, 47-49, 52, 55-56, 59-62, 64,
68-73, 76-78, 85-92, 94-108, 110-
112, 126, 133-134, 152, 187-188,
196-198, 213, 218, 226, 237-239,
242-244, 286

Aeschylus / 艾斯奇勒斯　256, 258-
260

Aesthetic Theory(Adorno) /《美學理
論》（阿多諾）　20, 98

Aida(Verdi) /《阿依達》（威爾
第）　118, 123

Akalaitis, Joanne / 喬安妮・卡雷提
斯　190

À la recherche du temos perdu /《追憶
似水年華》（普魯斯特）　68,
205, 207-208,

alienation / 異化 / 疏離　9, 10, 21,
30, 31, 39, 45, 55, 59, 86, 93, 119,
124, 196-197, 232, 249, 262

allegory / 寓言　69, 84, 120, 200,
271, 282-283, 285

Altenberg Songs(Berg) /《阿爾騰柏
歌》（貝爾格）　97

"Ältern der neuen Musik, Das"
(Adorno) /〈新音樂的老化〉
（阿多諾）　96

Antigone(Sophocles) /《安提格妮》
（索福克里斯）　260

Apollo / 阿波羅　45, 256, 284, 286

Adriadne auf Naxos(Strauss) /《納克
索斯島的阿莉亞德妮》（史特勞
斯）　72, 109, 114, 126-129

Art of Fufue, The(Bach) /《賦格的藝
術》（巴哈）　38, 242, 247, 256

Ashkenazy, Vladimir / 阿許肯納吉
241

Auden, W. H. / 奧登　120

B

Bacchae, The(Euripides) /《酒神的女
信徒》（尤里皮底斯）　256-
257

Bach, Johann Sebastian / 巴哈　16,
26, 36-39, 50, 70, 85, 104, 196-
197, 231-233, 235, 239-250, 252,
256

Bach and the Patterns of Invention
(Dreyfus) /《巴哈與創意模式》
（德雷福斯）　244

"Bach Defended against his Devotees"
(Adorno) /〈為巴哈辯駁其信
徒〉（阿多諾）242

Balzac, Honoré de / 巴爾札克　204,
252

Bann, Stephen / 班恩　123,

Bartók Béla / 巴爾托克　40, 109,
118

Battle of Algiers, The /《阿爾及爾戰役》 188, 202

Bazzana, Kevin / 巴札納 237

Beauvoir, Simone de / 西蒙・德・波娃 175

Beckett, Samuel / 貝克特 67, 177

Beer, Gillian / 吉蓮・畢爾 82

Beethoven, Ludwig van / 貝多芬 7-10, 17, 20-21, 26-32, 34-35, 42, 45, 47-49, 52, 55-57, 59-61, 73, 77, 86-94, 96-98, 100, 103, 106, 108, 118, 135, 140, 142-147, 149, 196-198, 213, 226, 230, 232, 233, 236, 239, 252-253

Beggar's Opera, The(Gay) /《乞丐歌劇》（蓋伊） 118

Beginnings: Intention and Method (Said) /《開始：意圖與方法》（薩依德） 75, 81

"Beim Schlafengehen"(Strauss) / 〈就寢〉（史特勞斯） 133

Berg, Alban / 貝爾格 97, 131, 132, 198, 230

Bergman, Ingmar / 柏格曼 261-262

Bernhard, Thomas / 柏恩哈德 231

Bespaloff, Rachel / 拉蔻兒・貝斯帕洛夫 255

Blackmur, R. P. / 布雷克默 149

Black Panthers / 黑豹黨 44, 170-171, 175, 183

Bleak House(Dickens) /《荒涼山莊》 81

Blin, Roger / 羅傑・布蘭 177, 181-182

Böhm, Karl / 貝姆 32-33, 138

Börtz, Daniel / 波爾茲 261

Bouilly, Jean-Nicolas / 布伊利 144

Bourgeois Gentilhomme, Le(Molière) /《資產階級紳士》（莫里哀） 114

Brahms, Johannes / 布拉姆斯 71, 233

Brando, Marlon / 馬龍白蘭度 225

Brecht, Bertolt / 布萊希特 120

Broch, Hermann / 赫曼・布洛赫 255

Browning, Robert / 勃朗寧 263

Burnham, Scott / 柏恩罕 148

Busoni, Ferruccio / 布梭尼 113, 235

Byron, George Gordon, Lord / 拜倫 278-279

C

Camus, Albert / 卡繆 189

Capriccio(Strauss) /《隨想曲》（史特勞斯） 40, 108, 114-115, 119, 121-122, 127-129, 131-132

captif amoureux, Le(Genet) /《愛的俘虜》（惹內） 26, 43-44, 173-174, 178-180, 183-185, 188-191

Cavafy, C. P. / 卡瓦菲 70, 77-78, 255, 263-266, 268-270

Chateaubriand / 夏朵布里昂 186

Chéreau, Patrice / 謝候 140

Chopin, Frédéric / 蕭邦 233, 241, 248

Cicero / 西塞羅 245

"City, The"(Cavafy) / 〈這個城市〉（卡瓦菲） 263-264

Cliburn, Van / 克萊本　241

Clothing of Clio, The(Bann) /《克莉
歐的衣裝》（班恩）　123

Cohn, Dorrit / 多莉特・柯恩　273

Conrad, Joseph / 康拉德　75

Corigliano, John / 科利里亞諾
115-117

Così fan tutte(Mozart) /《女人皆如
此》（莫札特）　26, 32-35, 41,
50-51, 117, 138-168

Crabbe, George / 喬治・克拉布
122, 125

Croce, Benedetto / 克羅齊　210

D

da Ponte, Lorenzo / 達龐提　117,
139-140, 142, 149-150, 156, 167

Darwin, Charles / 達爾文　82, 124

Death in Venice(Britten) /《魂斷威尼
斯》（布列頓）　45, 78, 271, 274,
277-278, 280, 283, 285

Death in Venice(Mann) /《魂斷威尼
斯》（湯瑪斯・曼）　45, 272,
274, 276, 280, 283

Debord, Guy / 德波　219, 220

Deleuze, Gilles / 德勒茲　174

Del Mar, Norman / 戴爾馬　132-
133

"demonstration" plays / 示範劇　142

Derrida, Jacques / 德希達　176

De Sica, Vittorio / 狄西嘉　201

Dickens, Charles / 狄更斯　81

Dionysus / 戴奧尼索斯　45, 188,
256-257, 259, 262, 284, 286

Doktor Faustus(Mann) /《浮士德博
士》（湯瑪斯・曼）　87, 89,
134, 273-274

Don Giovanni(Mozart) /《唐喬萬
尼》（莫札特）　34, 117, 120,
139-141, 143, 147-148, 150, 153,
155-158, 160, 164

Dort, Bernard / 多爾　208

Dreyfus, Laurence / 德雷福斯　244-
247

E

Eighteenth Brumaire(Marx) /《霧月
十八日》（馬克思）　216

Elektra(Strauss) /《伊蕾克特拉》
（史特勞斯）　39, 41, 108, 257

Eliot, T. S. / 艾略特　121, 253

End of the Peace Process, The(Said) /
《和平過程的結束》（薩依德）
74

Eroica Symphony(Beethoven) /《英
雄交響曲》（貝多芬）　89, 253

Erwartung(Schoenberg) /《期待》
（荀白克）　40, 109

Essays on Music(Adorno) /《論樂
集》（阿多諾）　86

Euripides / 尤里皮底斯　70, 77,
256-260, 262

F

Falstaff(Verdi) /《佛斯塔夫》（威
爾第）　84

Fanon, Frantz / 法農　188

Fantasia(film) /《幻想曲》（電影）
　198

Fidelio(Beethoven) /《費黛麗奧》
　（貝多芬）　34-35, 93, 144-149

Fifth Symphony(Beethoven) / 第五號
　交響曲（貝多芬）　91

Fontanne, Lynn / 琳恩‧方坦　138-
　139

"For Marcel Proust"(Adorno) /〈為普
　魯斯特而寫〉（阿多諾）　101

Forster, E. M. / 佛斯特　265, 270

Foucault, Michel / 傅柯　161-163

Four Last Songs(Strauss) /《最後四首
　歌》（史特勞斯）　108, 135

Frau ohne Schatten, Die(Strauss) /《沒
　有影子的女人》（史特勞斯）
　109

Freud, Sigmund / 佛洛伊德　110,
　148

Friedrich, Otto / 富利德利希　237

From Oslo to Iraq and the Road Map
　(Said) /《從奧斯陸到伊拉克與路
　線地圖》（薩依德）　63, 75

Frye, Northrop / 弗萊　232

Fulcher, Jane / 珍妮‧富爾切　119

G

Garibaldi, Giuseppe / 加里波的
　203, 211-212

Gay, John / 蓋伊　118, 125

Genet, Jean / 惹內　17, 26, 43-45,
　50, 52, 70, 77, 108, 170-193, 226

Ghosts of Versailles, The(Corigliano) /
　《凡爾賽的幽靈》（科利里亞
　諾）　115-116

Gilmour, David / 吉爾莫　199, 204,
　212

Glas(Derrida) /《喪鐘》（德希達）
　176

*Glenn Gould: The Performer in the
　Work*(Bazzana) /《顧爾德：作品
　的演繹者》（巴札納）　237

Gluck, Christoph Willibald / 葛魯克
　118, 121

"God Abandons Antony, The"
　(Cavafy) /〈上帝拋棄安東尼〉
　（卡瓦菲）　268

Goethe, Johann Wolfgang von / 歌德
　51, 61, 90

Goldberg Variations(Bach) /《郭德堡
　變奏曲》（巴哈）　38-39, 50,
　231, 235, 241, 249

Gould, Glenn / 顧爾德

Goya, Francisco de / 哥雅　255

Gramsci, Antonio / 葛蘭西　42,
　205, 210-213, 215, 218-219

Guattari, Felix / 瓜達里　174

H

Halévy, Fromental / 阿雷維　119

Hardy, Thomas / 哈代　253-254

"Hawk"(Williams) /〈鷹〉（威廉
　斯）　231

Haydn, Franz Josef / 海頓　131, 233

Hegel, Georg Wilhelm Friedrich / 黑
　格爾　47-48, 56, 59-60, 93, 95,
　105, 198

Heidegger, Martin / 海德格　176

Hindemith, Paul / 辛德密特　40,
　109, 113

History and Class Consciousness
　(Lukács) / 《歷史與階級意識》
　（盧卡奇）　99
Hitler, Adolf / 希特勒　112
Hoffman, William / 霍夫曼　116-
　117
Hofmannsthal, Hugo von / 霍夫曼希
　塔　114, 122, 126
Hogarth, William / 荷加斯　120,
　132
Hollywood / 好萊塢　198, 202, 219,
　225-226
Homer / 荷馬　245-246
Hopkins, Gerard Manley / 霍普金斯
　68
Horkheimer, Max / 霍克海默　104
Horowitz, Vladimir / 霍洛維茲　236
Howard, Richard / 霍爾德　186
Humanism and Democratic Criticism
　(Said) / 《人文主義與民主批評》
　（薩依德）　11, 63, 75
Hume, David　休謨　81

I

Ibn Khaldun / 赫勒敦　80
Ibsen, Henrik / 易卜生　55, 85, 188
"Im Abendrot"(Strauss) / 〈日暮〉
　（史特勞斯）　133
In Search of Lost Time(Proust) / 《追憶
　似水年華》（普魯斯特）
Intellectuals / 知識分子　13-15, 19,
　26, 50, 71, 76, 175, 180, 197, 210,
　219, 230, 232, 237, 250
invention / 創意 / 發明　37, 239,
　245

Iphigenia at Aulis(Euripides) / 《伊菲
　格妮在奧里斯》（尤里皮底斯）
　256-261
Israel / 以色列　11, 14, 173, 175,
　189,
"Ithaka"(Cavafy) / 〈伊薩卡〉（卡
　瓦菲）　266
Iturbi, José / 伊特比　198

J

Jacob, François / 富蘭斯瓦‧雅各
　82
James, Henry / 亨利‧詹姆斯　75
Jameson, Fredric / 詹明信　94
Jews / 猶太人　114, 215
Joyce, James / 喬埃斯　253
Jude the Obscure(Hardy) / 《無名的裘
　德》（哈代）　253
Julian the Apostate / 叛教者朱利安
　263

K

Kael, Pauline / 寶琳‧凱爾　42, 221
Kant, Immanuel / 康德　81, 196
Karajan, Herbert von / 卡拉揚　41,
　230, 236
Kierkegaard, Søren / 齊克果　97,
　105, 143, 148
Klangfiguren(Adorno) / 《音圖》
　（阿多諾）　238
Krauss, Clemens / 克勞斯　126

L

Lampedusa, Giuseppe Tomasi di / 藍培杜沙　17, 26, 40-42, 45, 50, 52, 62, 70, 105, 108, 199, 200-206, 208-214, 216-226, 255

Lancaster, Burt / 畢蘭卡斯特　200, 207, 221, 222-223, 225

Lawrence, T. E. / 勞倫斯　185, 225

Leopard, The(film) / 《浩氣蓋山河》（電影）　26, 41-42, 200, 202, 207-208, 218-219, 223-224,

Leopard, The(Lampedusa) / 《豹》（藍培杜沙）　26, 41, 108, 199-201, 203, 205-206, 211, 214, 218

Levant, Oscar / 里文特　198

Lindenberger, Herbert / 林登柏格　123

Liszt, Franz / 李斯特　230, 233, 241

Lohengrin(Wagner) / 《羅恩格林》（華格納）　152

Loser, The(Bernhard) / 《失敗者》（柏恩哈德）　231

Lukács, György / 盧卡奇　99-100

Lulu(Berg) / 《露露》（貝爾格）　132

Lunt, Alfred / 藍特　138-139

M

McDonald, Marianne / 瑪麗安・麥唐納　259

Mann, Thomas / 湯瑪斯・曼　45, 70, 87, 89, 104, 134, 206, 271-274, 276-278, 281-285

Marivaux, Pierre / 馬里沃　142

Marriage of Figaro, The(Mozart) / 《費加洛婚禮》（莫札特）　34, 51, 117, 139, 143, 150, 155, 157-158

Marxism / 馬克思主義　94, 201-202, 220

"Mastery of the Maestro, The" (Adorno) / 〈大師的絕技〉（阿多諾）　238

Matisse, Henri / 馬蒂斯　70, 85

Metamorphosis(Strauss) / 《變形》（史特勞斯）　108, 115, 134-135

Meyerbeer, Giacomo / 麥爾比爾　119

Middlemarch(Eliot) / 《密德馬奇》（艾略特）　82

Mikhail, Hanna(John) / 米哈伊爾　171-172

Mille plateaux(Deleuze and Guattari) / 《千層臺》（德勒茲與瓜達里）　174

Minima Moralia(Adorno) / 《最低限度的道德》（阿多諾）　95, 101-102, 187

Missa Solemnis(Beethoven) / 《莊嚴彌撒曲》（貝多芬）　27, 30-31, 86, 106, 196-197

Mitchell, Donald / 唐納・米契爾　121, 165

Mnouchkine, Ariane / 阿莉亞妮・姆努希金　260-262

modernism / 現代主義　101, 116, 253

Molière / 莫里哀　83, 114

Moments musicaux(Adorno) /《樂興之時》（阿多諾） 86

Mozart, Constanze / 康絲丹采・莫札特 155

Mozart, Leopold / 雷歐波德・莫札特 164

Mozart, Wolfgang Amadeus / 莫札特 26, 32, 34, 41-42, 45, 49, 52, 70, 77, 114, 117-118, 122, 131, 138-143, 145-151, 154-167, 230, 233, 235, 243, 248, 252

Musical Elaborations(Said) /《音樂的闡發》（薩依德） 13-14, 20, 71, 73-74

Mussolini, Benito / 墨索里尼 210

"Myris: Alexandria, A.D. 340"(Cavafy) /〈米瑞斯：亞歷山卓，公元340年〉（卡瓦菲） 270

N

Nation's Image, The(Fulcher) /《國族的形象》（富爾切） 119

Negative Dialectics(Adorno) /《否定的辯證法》（阿多諾） 98

neoclassicism / 新古典主義 112, 116

New Science(Vico) /《新科學》（維柯） 245

Nietzsche, Friedrich / 尼采 111, 197, 255-256, 260

Ninth Symphony(Beethoven) / 第九號交響曲（貝多芬） 30-31, 49, 86, 90, 232

Noten zur Literatur(Adorno) /《文學筆記》（阿多諾） 98

Notre-Dame des Fleurs(Genet) /《繁花聖母》（惹內） 171

Nowell-Smith, Geoffrey / 諾爾史密斯 207-208, 224

O

Odyssey(Homer) /《奧德賽》（荷馬） 266

Oedipus at Colonus(Sophocles) /《伊底帕斯在科勒諾斯》（索福克里斯） 53, 70, 84

Olivier, Laurence / 勞倫斯奧利佛 225

On the Iliad(Bespaloff) /《論伊里亞德》（拉蔻兒・貝斯帕洛夫） 255

Oresteia(Aeschylus) /《奧瑞斯提亞》（艾斯奇勒斯） 258, 260

Orientalism / 東方主義 178-179

Ostwald, Peter / 歐斯華 236

Othello(Verdi) /《奧塞羅》（威爾第） 84

Out of Place(Said) /《鄉關何處》（薩依德） 16, 18-19, 74

P

Paganini, Niccolò / 帕格尼尼 230, 233

Parakilas, James / 帕拉奇拉斯 234

Parallels and Paradoxes(Said) /《並行與弔詭》（薩依德） 14, 74

paravents, Le(Genet) /《屏風》（惹內） 26, 43-44, 174, 177-184, 187-191

Parsifal(Wagner) /《帕西法爾》（華格納） 108, 141

Payzant, Geoffrey / 培冉特 236

Peer Gynt(Ibsen) /《皮爾金》（易卜生） 188

Peter Grimes(Britten) /《彼得葛萊姆斯》（布列頓） 115, 119-122

Philosophy of New Music, The(Adorno) /《新音樂的哲學》（阿多諾） 92, 106

Piano Roles(Parakilas) /《鋼琴的角色》（帕拉奇拉斯） 234

Piper, Myfanwy / 派柏・麥芬薇 274

plaisirs et les jours, Les(Proust) /《優遊卒歲錄》（普魯斯特） 274

Plutarch / 普魯塔克 263, 268

Pontecorvo / 龐提克沃 188, 201-202

Power, Politics, and Culture(Said) /《權力、政治與文化》（薩依德） 74

"Private Life, The"(James) /〈私生活〉（亨利・詹姆斯） 75

Proust, Marcel / 普魯斯特 68, 102, 128, 181, 201, 204-209, 223, 226, 278, 281

Q

questione meridionale, La(Gramsci) /《南方問題》（葛蘭西） 42, 210

Quintilian / 昆提良 245

R

Rake's Progress, The(Stravinsky) /《浪子的歷程》（史特拉汶斯基） 115, 119-122, 125

Reed, T. S. / 里德 273

Reflections on Exile(Said) /《對流亡的反思》（薩依德） 74

Rellstab, Ludwig / 雷斯塔伯 143

Rambrandt / 林布蘭 70, 85, 255

"Resignation"(Adorno) /〈認命〉（阿多諾） 95

Ring des Nibelungen, Der(Wagner) /《尼伯龍根指環》（華格納） 40

Rite of Spring, The(Stravinsky) /《春之祭》（史特拉汶斯基） 97

Romanticism / 浪漫主義 50, 105, 125, 252

Rosen, Charles / 查爾斯・羅森 114, 142, 148

Rosenkavalier, Der(Strauss) /《玫瑰騎士》（史特勞斯） 26, 40-41, 72, 109, 114, 121-122, 126-129

Rossellini, Roberto / 羅塞里尼 201

Rossini, Gioacchino / 羅西尼 123, 140

Rousseau, Jean-Jacques / 盧梭　101, 163

Rubenstein, Arthur / 魯賓斯坦　230

Ruskin, John / 拉斯金　278-281

S

Sade, Marquis de / 薩德　161-162

Said, Mariam C. / 瑪麗安‧薩依德　8, 11, 12, 16, 65

Salan, Raoul / 沙蘭　181

Salomé(Strauss) /《莎樂美》（史特勞斯）　39, 41, 108

Sartre, Jean-Paul / 沙特　175

"Satrapy, The"(Cavafy) /〈總督的轄地〉（卡瓦菲）　264

Schaub, Catherine / 凱瑟琳‧蕭布　261

Schifano, Laurence / 席法諾　202, 206

Schiller, Friedrich von / 席勒　51, 196-197

Schoenberg, Arnold / 荀白克　39, 92-93, 97-100, 106, 108-109, 113, 131, 248

Sellars, Peter / 塞拉斯　117, 139-140

Semiramide(Rossini) /《沙米拉米德》（羅西尼）　123

Seyfried, Ignaz von / 塞菲德　143

Shakespeare, William / 莎士比亞　53, 70, 83-84, 204, 263, 282

Soldaten, Die(Zimmerman) /《士兵》（齊莫曼）　132

Solomon, Maynard / 索羅門　21, 77, 164, 232

Sophocles　索福克里斯 / 53, 70, 84, 256, 259-260

"Spätstil Beethovens"(Adorno) /〈貝多芬的晚期風格〉（阿多諾）　86

Steinberg, Michael / 史坦柏格　112-113

Steptoe, Andrew / 史泰普托　153, 155-156

Stones of Venice, The(Ruskin) /《威尼斯之石》（拉斯金）　279

Stormare, Peter / 彼得‧史托梅爾　262

Strauss, Richard / 理查‧史特勞斯　26, 39, 50, 52, 61, 70, 75, 105, 108, 117, 198, 235, 240

Stravinsky, Igor / 史特拉汶斯基　40, 97, 105-106, 109, 115-116, 120-122, 124-125, 132

Strode, Rosamund / 蘿莎蒙‧史特洛德　272

Subotnik, Rose / 舒波尼克　90

Symphonie für Bläser(Strauss) /《木管交響曲》（史特勞斯）　114

T

Tanner, Tony / 東尼‧坦納　278

Tempest, The(Shakespeare) /《暴風雨》（莎士比亞）　53, 70, 84, 282

terrorism / 恐怖主義　186

Thief's Journal, The(Genet) /《竊賊日記》（惹內） 171, 173

Threepenny Opera, The(Weill) /《三便士歌劇》（維爾） 115, 120, 122, 125

Titian / 提香 255

Togliatti, Palmiro / 托里亞提 202

Toscanini, Arturo / 托斯卡尼尼 237-239

Tristan und Isolde(Wagner) /《崔士坦與伊索德》 40, 109, 141, 152

Tyson, Alan / 艾倫・泰森 150

V

Varèse, Edgard / 瓦雷斯 115

Venice Desired(Tanner) /《慾望威尼斯》（坦納） 278

Verdi, Giuseppe / 威爾第 84, 118, 140, 239

Verga / 維爾加 207

Vico, Giambattista / 維柯 80, 245

Virgil / 維吉爾 163

Visconti, Luchino 維斯康提 17, 26, 41-42, 45, 50, 52, 108, 199-203, 205-210, 212, 218-219, 221-226

W

Wager, Richard / 華格納 40, 41, 85, 105, 108-109, 118-119, 122-123, 125, 141, 152, 226, 230, 235, 248, 252, 271, 278,

"Waiting for the Barbarians"(Cavafy) /〈等待野蠻人〉（卡瓦菲） 268

Wajda, Andrzej / 華依達 260

Webern, Anton von / 魏本 97, 131, 235

Wegeler, Franz / 維格勒 143

Weill, Kurt / 維爾 113, 115-116, 120, 122, 124-125, 129

When We Dead Awaken(Ibsen) /《我們死人醒來時》（易卜生） 85

Williams, Joy / 威廉斯 231

Williams, Raymond / 雷蒙・威廉士 189

Winter's Tale, The(Shakespeare) /《冬天的故事》（莎士比亞） 70, 84,

Wood, Michael / 麥可・伍德 8, 10, 16, 25, 62, 65, 78

YYacine, Kateb / 亞辛 188,

Yeats, William Butler / 葉慈 257,

Z

Zauberflöte, Die(Mozart) /《魔笛》（莫札特） 34, 143, 147, 158

Zimmerman, Bernd Alois / 齊莫曼

國家圖書館出版品預行編目資料

論晚期風格 / 艾德華‧薩依德（Edward W. Said）著. 彭淮棟
　　譯. -- 初版 .-- 臺北市：麥田出版：家庭傳媒城邦分公司發
　　行, 2010.03
　　　　面；　　公分. --（麥田人文；129）
　　　　譯自：On late style : music and literature against the grain
　　　ISBN 978-986-173-621-1（平裝）

　　1. 藝術心理學　2. 創造力　3. 現代藝術

901.4　　　　　　　　　　　　　　　　　　99002565

On Late Style: Music and Literature Against the Grain
Copyright©2006 by Edward W. Said
All rights reserved.
麥田人文 129

論晚期風格：反常合道的音樂與文學
On Late Style: Music and Literature Against the Grain

作　　　者　艾德華‧薩依德（Edward W. Said）
譯　　　者　彭淮棟
主　　　編　王德威（David D. W. Wang）
企 劃 選 書　陳蕙慧
責 任 編 輯　官子程

總 經 理　陳蕙慧
發 行 人　涂玉雲
出　　版　麥田出版
　　　　　城邦文化事業股份有限公司
　　　　　台北市民生東路二段141號5樓
　　　　　電話：02-2500-7696　傳真：02-2500-1966
發　　行　英屬蓋曼群島商家庭傳媒股份有限公司城邦分公司
　　　　　台北市民生東路二段141號2樓
　　　　　客服服務專線：02-2500-7718　02-2500-7719
　　　　　服務時間：週一至週五9：30～12：00；13：30～17：00
　　　　　24小時傳真服務：02-2500-1990　02-2500-1991
　　　　　讀者服務信箱：service@readingclub.com.tw
郵 撥 帳 號　19863813　戶名：書虫股份有限公司
麥田部落格　http://blog.pixnet.net/ryefield

香港發行所　城邦（香港）出版集團有限公司
　　　　　　地址：香港灣仔駱克道193號東超商業中心1樓
　　　　　　電話：（852）25086231　傳真：（852）25789337
　　　　　　電郵：hkcite@biznetvigator.com
馬新發行所　城邦（馬新）出版集團Cité（M）Sdn. Bhd.（458372U）
　　　　　　11, Jalan 30D/146, Desa Tasik, Sungai Besi,
　　　　　　57000 Kuala Lumpur, Malaysia
　　　　　　電話：（603）90563833　傳真：（603）90562833
印　　刷　前進彩藝股份有限公司
初 版 一 刷　2010年3月　　　　　　　　　　　　　　定價：350元

ISBN：978-986-173-621-1